나는 요리로 수업한다

미술교육의 새로운 패러다임, 요리미술

나는 요리로 수업한다

미술교육의 새로운 패러다임, 요리미술

초판 1쇄 인쇄 2019년 12월 26일
초판 1쇄 발행 2019년 12월 31일

지은이 이준상
펴낸이 김승희
펴낸곳 도서출판 살림터

기획 정광일
편집 이상연
북디자인 이순민

인쇄.제본 (주)현문
종이 월드페이퍼(주)

주소 서울시 양천구 목동동로 293. 22층 2215-1호
전화 02)3141-6556
팩스 02)3141-6555
출판등록 2008년 3월 18일 제313-1990-12호
이메일 gwang80@hanmail.com
블로그 http//blog.naver.com.dkffk 1020

ISBN 979-11-5930-129-2 03600

이 도서의 국립중앙도서관 출판예정도서목록(CIP)은 서지정보유통지원시스템 홈페이지(http://seoji.nl.go.kr)와
국가자료공동목록시스템(http://www.nl.go.kr/kolisnet)에서 이용하실 수 있습니다. (CIP제어번호: CIP2019052977)

반복 강조 균형 리듬 비례 대비 대칭 점이 **통일 변화** 공간감 조화

나는 요리로 수업한다

미술교육의 새로운 패러다임, 요리미술

이준상 지음

살림터

요리로 미술을 배우자

유아들은 미술을 좋아한다. 정확히 말해 '그리고 오리고 찢고 붙이기'를 좋아한다. 우리집 아이들도 그렇다. 그랬던 아이들이 시간이 지날수록 미술과 멀어진다. 성인이 되면 미술은 다른 세상 이야기가 된다. 무엇이 문제일까? 어디부터 단추를 잘못 끼운 것일까? 다수의 성인이 이런 생각을 적어도 한 번쯤은 하지 않았을까 생각해 본다. 아마 나는 미대를 다니던 시절부터 이런 고민을 해온 것 같다. 전업 작가로 그림을 그릴 때도, 프랑스 요리를 공부할 때도, 레스토랑에서 근무하면서도, 교대에 다닐 때도, 교사로 근무할 때에도 말이다.

미술과 담을 쌓는 원인 중 하나가 우리의 삶 속에서 활용도가 떨어지기 때문이다. 그리고 미술의 힘을 생활 속에서 맛보지 못했기 때문이기도 하다. 하지만 나는 내 삶에서 미술의 덕을 단단히 봤다. 그 덕에 요리사도 미술가도 교사도 될 수 있었다. 이것뿐만이 아니다. 소소한 재미도 톡톡히 맛보며 살았다. 초등학교 시절에 과학상자 대회가 있었다. 그 시절 80년대에 과학상자는 전국대회까지 있는 영향력 있는 분야였다. 이때에도

아이러니하게 미술적 안목으로 작품을 만들어 전국대회에서 2위라는 기쁨을 맛보았다. 지금으로 따지면 융합사고를 한 것이다. 프랑스 레스토랑에 근무할 때도 쟁쟁한 셰프들 속에서 플레이팅을 잘 꾸미는, 꽤 인정받는 셰프였다. 그럼 나는 어떻게 삶 속에서 미술을 향유했을까? 그것은 아마 시각적 아름다움을 찾아내는 능력이 있었기 때문에 가능했다고 생각한다. 맞다. 시각적 아름다움을 발견하는 능력을 길러야 한다.

시각적 아름다움을 배우는 방법은 다양할 것이다. 그중에 추천하는 비법은 조형 원리를 제대로 익혀서 써먹자는 것이다. 헌데 학교에서 조형 원리를 가르치는 방법은 교과서 내용 안의 단편적 활동을 지도하는 것에 머문다. 이런 수업은 학습자에게 수용적 사고와 정해진 방향만을 제시한다. 그래서 이런 지식은 그들의 생활 속을 파고들지 못한다. 그리고 생각을 확산하기는커녕 쉽게 잊어버린다.

나는 조형 원리를 이해하기 쉽고 즐겁게 익힐 수 있는 방법을 찾아나섰다. 처음에는 이런저런 시행착오를 겪었으나 운 좋게 르꼬르동블루(Le Cordon bleu) 요리학교 유학 시절의 경험에서 해결의 실마리를 찾았다. 프랑스 요리를 배울 때 요리를 배우는 즐거움뿐만 아니라 요리를 만드는 과정이 예술가가 하나의 작품을 완성하듯 그 자체로서 조형성을 갖는다는 것을 알게 되었다. 또한 완성된 요리를 디스플레이하는 과정에도 흥미를 가졌다. 미술을 전공한 자로서는 꾸미거나 배치하는 것을 소홀히 할 수 없었다. 직업병 같은 것이다.

요리의 디스플레이에 관심을 가지면서 요리와 미술이란 두 영역이 서로 닮은 면이 많다는 생각을 했다. 결국 요리의 디스플레이 과정에서 미술의 조형 원리가 활용된다는 사실을 깨달았다. 즉 완성된 요리를 디스플

레이한 모습에서 미술의 조형 요소와 조형 원리가 존재한다는 사실을 발견했다. 구체적으로 살펴보자면 완성된 요리 속에 조형 요소(점, 선, 면, 형, 명암, 색, 질감, 공간 등)와 조형 원리(강조, 반복, 리듬, 균형, 비례, 대칭, 변화, 통일, 조화 등)가 담겨져 있고 요리 그 자체에도 조형성이 존재했다. 그래서 그 당시 요리를 활용해서 미술의 조형 요소와 조형 원리를 가르치면 좋겠다는 생각을 막연히 했었고, 바로 이 시기의 기억이 영감을 줌으로써 대학원에서 '요리미술'이라는 새로운 용어를 정립했다. 그리고 이를 활용한 미술지도 프로그램도 개발했다.

또 하나의 요리미술의 장점은 학생들의 생활에 직접적인 영향을 준다는 것이다. 이를 살펴보면, 학교 현장의 실제적인 미술교육은 미술 시간에 교실 안에서 할 수 있는 교과서의 활동들이 주를 이룬다. 그래서 대다수의 학생들은 미술이란 미술 시간에 교과서에 있는 활동만 하는 시간으로 인식하는 경우가 태반이다. 이러한 선입견을 지닌 학생들은 불행하게도 미술을 일상에 적용할 수 있다는 생각을 하지 못한다.

또한 미술 수업의 시간적, 공간적 제약은 학생들에게 미술에 대한 고정된 관념을 형성함으로써 의욕을 떨어뜨리고 흥미를 상실하게 한다. 하지만 요리를 활용한 미술 지도 방법은 미술에 의욕을 상실한 아이들에게도 미술 활동의 성취감을 느끼게 해주고 즐거움과 재미를 준다. 요리미술은 미술 재료에서 벗어나 먹는 재료를 활용한다. 즉 교실에서 벗어나 학생들의 삶의 공간으로 미술 수업을 확장함으로써 의욕을 상실한 아이들에게 호기심을 유발하고 성취감을 심어 준다. 그것은 요리미술이 먹는 재미와 만드는 재미를 동시에 느끼게 해주며 미술을 자신 삶의 일부로 만드는 미술 생활화의 일환이기 때문이다.

그러면 어떤 면에서 요리와 미술은 관련이 있을까? 지금부터 요리하는 과정을 생각해 보자. 그냥 라면 끓이는 장면이라도 좋다. 먼저 요리할 재료를 선택한다. 그 재료는 다양한 오감(재료의 질감, 빛깔, 냄새, 무게, 맛, 씹히는 소리 등)을 느끼게 해줄 것이다. 마치 화가가 작품을 제작하기 위해 재료와 용구를 선택하듯 말이다. 또 완성할 요리의 레시피는 작품의 구상과 밑그림의 과정과 같다.

재료의 요리 순서는 그림 제작 과정과 비슷하다. 요리할 재료를 알맞게 자르고 정리하는 과정은 마치 뼈대를 만들고 적당한 크기로 찰흙을 준비하는 과정이다. 소스를 만드는 것은 자신이 원하는 색을 찾는 과정이며 맛을 보는 과정은 작품을 여러 방향에서 보고 전체적인 조화를 맞추어 가는 행위이다. 마지막으로 상차림은 전시회의 감상만큼이나 흥미롭고 향긋하다. 이러한 일련의 과정 속에서 요리를 통해 미술과 친근해지고 미적 요소를 이해하며 예술적 체험을 일상 속에 경험할 수 있다.

이렇게 습득한 조형 원리는 삶의 표현 감각에 직접적인 영향을 미친다. 또한 요리 속에서 미술을 공부했기 때문에 자신의 일상 속에 미술의 원리가 존재한다는 것을 발견할 수 있다. 결국 아이들은 우리의 모든 삶이 예술로 이루어져 있다는 사실을 깨닫고 고정된 미술의 경계를 넘어 더욱 확장된 일상의 세계로 미술에 대한 그들의 생각을 확산시키게 될 것이다.

2019년 10월의 마지막 날에
이준상

목 차

프롤로그 / 04

여는 글 / 10

1장 **반복** / 16

아름다움의 시작은 반복이다 / 18

초코 마시멜로 요리미술 / 21

2장 **강조** / 34

강조를 알면 그림에 스타일이 보인다 / 36

화분 케이크 요리미술 / 39

3장 **균형** / 50

균형의 미는 절묘함이다 / 52

컵케이크 요리미술 / 55

4장 **리듬** / 68

리듬은 삶에 생명력을 불어넣는다 / 70

식빵 케이크 요리미술 / 72

5장 **비례** / 84

부분을 보면 전체가 보인다 / 86

브로슈에트 요리미술 / 89

6장 **대비** / 100

아름다움과 추함은 빛과 그림자의 관계이다 / 102

토르티야 피자 요리미술 / 105

7장 **대칭** / 116

대칭은 본능적 아름다움이다 / 118

과일 찹쌀떡 요리미술 / 120

8장 **점이** / 132

착시는 미의 숨은 매력이다 / 134

다색 주먹밥 요리미술 / 136

9장 **통일** / 148

미의 소원은 통일이다 / 150

개구리 빵 요리미술 / 153

10장 **변화** / 164

다양성의 힘이 변화이다 / 166

카나페 요리미술 / 170

11장 **공간감** / 182

공간은 그 시대의 삶의 발자취를 담는다 / 184

과자로 동물 만들기 요리미술 / 187

12장 **조화** / 198

아름다움은 자연스러움이다 / 200

채소 콘샐러드 요리미술 / 203

닫는 글 / 214

에필로그 / 216

부록 / 222

삶에서 만나는 조형 원리 이야기

- 본다고 보는 게 아니다

미대 다니던 시절의 에피소드다. 1교시 디자인개론 수업 시간이었다. 여기저기 잡담 소리가 들려오더니 문 열리는 소리와 함께 사그라들었다. 나이가 지긋한 교수님이 깔끔한 정장 차림으로 들어왔다. 서양화가 전공인 나에게 정장은 왠지 낯설어 보였다. 매일 물감을 묻혀가며 그림을 그리는 일이 일상인 우리에게는 티셔츠와 청바지가 교복이었다.

잠시 후 교수님은 우리를 바라보며 지긋이 눈웃음을 보내더니 전반적인 수업 과정을 설명하기 시작했다. 어느 정도 시간이 지났을 때였다. 교수님은 갑자기 단상 아래로 내려와서 자신의 넥타이를 가리며 묻는 것이다. "내가 오늘 무슨 색의 넥타이를 매고 왔는지 아는 친구 있나? 맞추면 이번 학기 A+을 주겠네." 완전히 구미가 당기는 질문이었다. 하지만 도통 생각이 나지 않았다. 나뿐만 아니다. 친구들 선배들 모두 궁시렁거릴 뿐이었다.

짝꿍인 조소과 친구가 나에게 "정장에는 블루지." 하고 손들어 "블루

입니다."라고 말했다. 물론 틀렸다. 몇몇 친구들도 답변했지만 모두 "아니야."라는 대답만 들려왔다. 시간이 흐를수록 학점보다는 무슨 색인지 정말 궁금했다. 교수님은 체념했는지 가렸던 손을 내렸다. 그 순간 나는 내 눈을 의심했다. 넥타이가 없는 것이다. 옆에 친구는 "본다고 보는 게 아니야."라며 코웃음을 쳤다. 그렇다. 본다고 보는 게 아니다. 여러분들은 하루의 삶 속에서 무엇을 보고 있는가? 무엇이 기억에 남는가?

　하루하루 어느 장소에서든 삶 속의 소소한 아름다움을 발견하는 안목이 있다면 참 좋지 않을까 하는 생각을 해본다. 그런 하루는 삶의 기억의 단초를 남기는 더 의미 있는 하루이리라. 그럼 어떻게 해야 이런 안목을 기를 수 있을까? 지금이라도 미술학원에 다니며 공부를 해야 하나? 무슨 소리를⋯. 세 달간 끊어 놓은 헬스장도 못가는데⋯. 맞다. 이런 안목은 학원에서는 알려주지 않는다.

　다른 방법이 없다면 다음에 주목해 보자. 단순하다. 조형 원리를 알면 된다. 그래서 이 책은 아름다움을 찾는 객관적 기준인 조형 원리를 제시하고 직접 체험해 보는 요리 활동을 통해 미적 안목을 깨우치도록 구성되어 있다. 조형 원리란 조형 요소를 활용해 시각적 아름다움을 구성하는 원리이다.

　일상생활 속으로 파고들어 좀 더 쉽게 조형 원리를 이해해 보자. 예를 들어 꽃이 한 송이 피어 있는 것보다 백만 송이 피어 있는 것이 더 아름다워 보인다. 얼굴이 대칭인 사람이 미인이다. 어떤 음식이든 간(비율)이 맞아야 맛있다. 이렇듯 매일 반복되는 풍경과 상황 속에서 삶을 호강시켜 줄 다양한 아름다움들이 숨어 있다. 단지 그것을 알아차리지 못할 뿐이다.

　내게도 이런 경험이 있다. 미대생 시절 이야기다. 어느 날 미학 강의

를 듣고 난 후 내 주변의 많은 것들이 예전과 다르게 인식되는 경험을 했다. 그 강의의 내용은 바우하우스 관련 철학이었고, 그중 근대 건축의 첫 장을 연 루이스 헨리 설리번(Louis Henry Sullivan)의 "형태는 기능을 따른다(Form ever follows Function)."는 말에 꽂혀 세상이 달리 보였던 것이다. 부디 여러분들도 조형 원리에 꽂혀 삶 속의 소소한 아름다움을 발견하는 안목을 갖고 우아한 기쁨을 누리기를 바란다.

내 삶 속에서 조형 원리를 이해하고 향유한다면 우리는 지금보다 좀 더 풍요로운 일상을 맞이할 것이다. 조형 원리라는 것은 무엇인가? 지금도 조형 요소와 조형 원리가 여전히 어렵게 들리는가? 그것은 익숙하지 않아서일 것이다. 사실 우리는 초등학교 시절에 조형 요소와 조형 원리를 배웠다. 심지어는 중학교 고등학교 미술교육 과정에서도 꾸준히 반복되고 있다. 그런데 왜 낯설지? 그것은 아마 우리의 삶 속에서 미분, 적분만큼이나 자주 사용되지 않기 때문일 것이다.

또 하나의 이유는 교과서에서 너무 어렵게 가르쳤던 것은 아닐까? 그럼 지금부터 귀기울여 보자. 생각보다 재미있고 심지어 여러분이 세계 어느 미술관을 가더라도 그곳이 지겹게 느껴지지 않을 것이다. 지금 여러분들이 있는 공간에서도 느낄 수 있다. 장담한다. 만약 여러분이 조형 원리라는 시각적 기준을 받아들이기를 원한다면 말이다.

시각적인 즐거움을 얻기 위해서는 다양한 이미지 정보를 걸러 주는 기준이 필요하다. 체육 시간에 기준 없이 줄을 세우기 힘든 것처럼 말이다. 그럼 조형 원리에 대해 하나씩 알아보자. 우선 조형 요소에 대한 이해가 필요하다. 조형 요소는 어렵지 않다. 예를 들어 집을 하나 짓는다면 우선 나무, 콘크리트, 유리, 철근 등의 재료가 필요할 것이다. 맞다. 이것이

그림에서는 조형 요소이다. 다시 말해 종이에 친구 얼굴을 그리려고 할 때 필요한 것은 점, 선, 면, 색 등의 시각적 요소이다. 이렇게 시각적 이미지로 구성되기 이전의 단일 속성을 조형 요소라고 한다.

조형 요소는 미술의 기본적 요소이자 시각적 이미지로 형상화하는 '디자인 요소'라고도 한다. 여기서 디자인이라는 용어는 조직 또는 구성이라는 말로 대치할 수 있다. 각 조형 요소들은 사람에 따라 각기 다르게 거론되고 이름 붙여지고 있다.(정순숙, 2011: 21)

한편, 이색적으로 현대미술에서는 조형 요소만으로도 작품을 완성하는 화가들도 있다. 예를 들어 재스퍼 존스(Jasper Johns)의 「시체와 거울」은 선과 색으로, 카지미르 세베리노비치 말레비치(Kazimir Severinovich Malevich)의 「검은 원」은 점으로만 완성된 작품이다.

재스퍼 존스의 「시체와 거울」

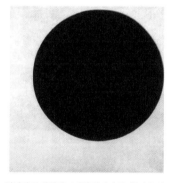

카지미르 세베리노비치 말레비치의 「검은 원」

조형 요소는 집을 지을 때 사용하는 재료처럼 그림으로 표현하는 이미지 재료이다. 조형 요소는 조형 원리와 만나 꽃을 피우게 된다. 조형 원리란 무엇인가? 다시 집을 지어 보자. 건축 재료만 있다고 누구나 집을 만

들 수는 없다. 벽돌을 올리는 기술, 단단한 콘크리트를 배합하는 기술, 방수가 잘되도록 지붕을 만드는 기술 등 집을 지을 수 있는 원리를 알아야 집이 탄생되는 것이다. 그림도 마찬가지다. 조형 요소로만 그림을 완성하는 것은 힘들다. 물론 조형 요소로만 작품을 완성하는 일부 화가들도 있다. 어디나 예외란 존재한다. 건축 재료와 건축 기술이 만나야 집이 완성되듯 조형 요소와 조형 원리가 만나야 멋진 시각적 이미지를 갖춘 작품이

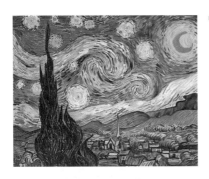

빈센트 반 고흐의 「별이 빛나는 밤」

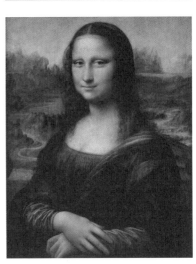

이중섭의 「흰소」

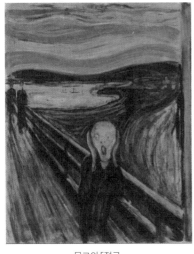

뭉크의 「절규」

레오나르도 다빈치의 「모나리자」

완성된다. 조형 요소 색과 질감을 활용해 조형 원리 대비와 반복을 미친 존재감으로 승화시킨 빈센트 반 고흐(Vincent van Gogh)의 「별이 빛나는 밤」, 조형 요소 선과 색을 활용해 조형 원리 비대칭을 극도의 불안감으로 소화한 에드바르트 뭉크(Edvard Munch)의 「절규」, 조형 요소 선과 색을 활용해 조형 원리 율동을 힘차게 소화한 이중섭의 「흰소」, 조형 요소 색과 형태를 활용해 조형 원리 대칭을 절묘하게 소화한 레오나르도 다 빈치(Leonardo da Vinci)의 「모나리자」 등 어디 이뿐이겠는가?

좀 더 생각해 보면 사실 기술만 있다고 좋은 집이 만들어지지는 않는다. 그림도 조형 원리만 갖춘다고 대작이 나오지는 않는다. 하지만 관조자의 입장에서 그림을 이해하고 절묘한 조형 원리를 찾을 수 있는 것만 해도 어딘가?

조형 원리는 조형 요소들이 미술 작품에서 어떻게 어울리고 상호작용하는가를 의미한다.(김용식 외, 2011) 그리고 3차원의 세계를 2차원의 평면에 조화롭게 구현하기 위해서는 일정한 미적 원리를 가지고 표현해야 하는데 이러한 원리를 조형 원리라고 한다.(정순숙, 2011: 19)

조형 원리는 조형 요소를 요리하는 비법이다. 바로 이 책에서는 12가지의 요리를 통해 12가지 조형 원리와 맞추어 요리미술 레시피를 제시했다. 여러분들이 조형 요소를 조형 원리로 요리해 맛있게 시식하도록 구성했다.

1장 반복

아름다움의 시작은 반복이다

임자라는 섬에 올해 발령을 받았다. 오랜 도시 생활을 마감하고 지금은 섬에서 산다. 물론 섬에 들어오고 싶어 안달이 났던 것은 아니다. 교직의 인사 규정에 따른 것이다. 전라남도에서 교사로 산다는 것은 끊임없이 삶의 터를 순환하며 유랑하는 구조다. 살다 보면 내 의지보다 소속된 구조적 운명에 의지하기도 한다.

그런데 나는 이런 삶이 나쁘지 않다. 언제 내가 이렇게 아름다운 섬에서 근무해 보겠는가? 물론 교통도 불편하고 편의 시설도 열악하다. 하지만 취학 전에 있는 3명의 아이를 키우는 우리 부부에게는 이런 불편 따위는 의미 없다. 매일 새롭게 시작하는 육아 전쟁이 그런 생각을 할 시간을 주지 않기 때문이다. 사실 도시에서도 육아를 시작하게 되니 섬에 사는 기분이었다. 섬에서는 기상 상황에 따라 육지에 나가지 못하는 경우가 흔하다. 육아 상황에서도 마찬가지다. 아내의 기분에 따라 밖에 못 나가는 경우가 자주 있기 때문이다. 비슷하지 않은가? 물론 행복하다. 다만 힘

들 뿐이다.

이곳 섬의 풍경은 감탄에 감탄이다. 드넓게 펼쳐진 바다, 거울처럼 반짝이는 염전, 둥실둥실 춤을 추듯 정박해 있는 어선, 근심 없이 하늘을 유영하는 갈매기, 끝없이 펼쳐진 백사장을 곱게 정리하는 파도를 볼 수 있는 곳이 임자도이다. 임자도는 300만 송이의 튤립과 국내 최대 12km의 해수욕장 백사장으로 유명하다. 매년 4월에는 튤립 축제도 열린다.

3월에 발령을 받고 처음 섬에 도착했을 때 튤립으로 잘 알려진 섬인 줄은 알았지만 공용 화장실도 튤립 모양이라 인상적이었다. 선착장 주변 화단에는 꽃대가 올라오기 시작한 튤립들이 줄을 맞춰 나란히 있었다. 학교로 가는 길 곳곳에도 튤립이 심어져 있었다. 간혹 뭐가 그리 바쁜지 홀로 피어 있는 튤립도 있다. 왠지 아름답다기보다 좀 어색해 보였다. 역시 한 송이 튤립보다는 활짝 핀 300만 송이의 튤립이 아름다워 보인다.

일상에서 조형 원리를 발견하는 순간이다. 바로 반복이다. 조형 원리

중 반복은 가장 쉽게 주변에서 발견할 수 있는 아름다움의 원리이다. 여러분도 지금 찾을 수 있다. 잠시 책에 있는 시선을 벽으로 향해 보자. 벽지에 같은 무늬나 색이 반복되고 있지 않은가? 그곳에 반복이 보이지 않는다면 당장 나와야 한다. 거기는 센스가 떨어지는 곳이 분명하기 때문이다.

> 반복 : 동일하거나 유사한 단위 형태를 연속적으로 사용하는 것을 의미한다. 반복에 의한 표현 효과는 주의 집중, 흐름의 연속성, 시각적 자극 등을 느끼게 해준다. 반면 단순하고 지속적인 반복은 단조롭고 지루한 이미지를 준다. 하지만 다양한 조형 원리와 융합되면 강한 조형적 응집력을 가진다.(이준상, 2013 : 9)

: 초코 마시멜로 요리미술

수업의 흐름 알아보기

1장 요리미술 수업의 주제는 조형 원리 '반복'을 활용한 초코 마시멜로 만들기이다. 요리미술 수업은 총 3차시로 진행된다. 1차시에는 조형 요소와 원리에 대한 이해를 돕는 활동과 아이디어 레시피를 작성한다. 조형 요소와 원리에 대한 학습은 교과서에 제시되는 내용과 이 책에서 소개하는 조형 원리에 대한 설명, 그리고 생활 속 조형 원리 찾기 부분을 활용한다. 그럼, 구체적으로 살펴보자.

먼저 아이디어 레시피에는 이번 수업 시간에 사용할 요리 재료들이 소개되어 있다. 이중 어떤 재료로 조형 원리 '반복'을 나타낼 것인지 선택한다. 여기서 주의할 점은 학생들이 재료를 선택하기 전에 조형 요소와 재료를 연관 짓는 활동을 해보면 좋다. 점과 유사한 스프링클, 형태를 나타내는 마시멜로를 점, 형태의 조형 요소로 학생들이 생각할 수 있도록 설명해 주는 것이 중요하다.

조형 요소를 정했다면 그 다음 단계인 조형 원리 '반복'과 사선 잇기를 해준다. 마지막으로 자신이 만들 초코 마시멜로 작품을 그린다. 스케치할 때는 다양한 색을 사용할 수 있는 다색 사인펜이나 색연필을 사용하면 좋다. 그리고 글자를 쓰거나 메모하는 것도 가능하다. 그리고 2차시는 조형 원리 '반복'을 표현하기 위해 초코 마시멜로를 만드는 단계이다. 마지막 3차시는 완성된 작품들을 감상하는 시간이다. 서로의 작품 속에서 조

형 원리를 찾아보는 활동을 한 후 시식하는 시간을 갖는다.

단계별 수업 시작하기

수업에 들어가기에 앞서 자리 배치를 하자. 전국에는 다양한 학생 수의 교
실이 있다. 과밀 학급도 있을 것이고 소인수 학급, 복식 학급도 있을 것이

보름달

방안의 벽지

티셔츠

책가방

다. 운이 좋아서일까? 나는 이 모든 상황을 경험해 볼 수 있었다. 그 결과 일제식 자리 배치보다는 모둠으로 구성하는 것이 효과적이었다. 여러분들에게도 학급 실정에 맞추어 모둠으로 자리를 배치하는 것을 추천한다.

1차시 수업은 요리미술 수업의 준비 단계이다. 교사의 역할은 수업 주제를 학생들에게 소개하고 조형 원리 '반복'에 대한 설명을 한다. '반복'을 설명할 때, 교실과 학생 주변에서 쉽게 찾을 수 있는 예를 들어 주는 것이 좋다. 학생들의 가방이나 티셔츠에 반복된 무늬, 집의 벽지나 학교 천장에 반복되는 패턴을 예로 들 수 있다. 그리고 학생들에게 직접 반복이 사용되는 예를 찾고 발표할 시간을 주도록 하자. 선생님이 생각하는 이상의 다양한 이야기가 뿜어져 나올 수 있기 때문이다.

학생들이 조형 원리 '반복'을 이해했다면 다음으로 넘어가자. 오늘의 수업 주제는 초코 마시멜로 만들기이다. 단, 조형 원리 '반복'이 표현되어야 한다. 완성된 작품의 예를 보여 주면 학생들의 시선을 사로잡을 수 있다. 여기에 곁들여 수업 재료에 관한 설명을 해주는 것도 유용하다.

 마시멜로(Marshmallow) 처음에는 아욱목 아욱과에 속하는 동명의 허브 식물 마시멜로(Althaea officinalis)의 뿌리에서 뽑아 낸 당(糖)에 달걀흰자 등을 섞어 만들었으며, 이름도 이 허브의 이름에서 따왔다. 19세기 유럽에서 지금의 과자 형태로 상품화된 것으로 알려져 있으며, 재료로는 젤라틴과 달걀흰자, 설탕, 향료, 식용색소 등이 사용된다. 한입 크기로 잘라진 것을 그냥 먹기도 하고 요리에 장식으로 얹기도 하며, 초콜릿을 입히거나 막대기에 꽂아서 불에 구워 먹기도 한다.(두산백과)

 스프링클(Sprinkle) 설탕으로 만들어진 스프링클은 다채로운 색상을 지니며, 주로 초콜릿, 케이크, 아이스크림, 쿠키, 머핀, 도넛, 와플, 빼빼로 등에 장식용 재료로 사용한다.

마시멜로는 흔히 초코파이 안의 말랑거리는 크림이라고 설명하면 다들 잘 이해한다. 그리고 학생들은 미술 시간에 맛있는 것을 먹을 수 있는 요리를 한다는 것 자체를 즐거워한다. 수업 재료를 소개해 주자. 마시멜로, 초콜릿 시럽, 스프링클, 이쑤시개를 직접 보여 주며 소개하는 게 효과적이다.

이때 스프링클은 오늘의 조형 원리 '반복'을 표현하는 재료라는 것을 인지하도록 발문을 통해 학생들이 찾도록 유도하자. "오늘의 재료 중에 어떤 재료가 반복을 표현하기에 좋을까?"라고 말이다.

✪ 요리미술 아이디어 레시피

다음 단계는 아이디어 레시피이다. 첫 번째, 조형 요소와 조형 원리를 선으로 그어 연결한다. 이 단계는 학생들에게 단순한 요리를 하는 것을 뛰어넘어 조형 원리를 표현하는 수업이라는 것을 다시 한 번 확인하는 과정이다.

조형 요소와 원리를 연결하는 부분을 어려워하는 학생들이 있다. 이럴 때 이런 발문이 유용하다. 직접 스프링클을 보여 주며 "조형 요소 중에 무엇과 닮았어?", "오늘은 조형 원리 중 어떤 것을 표현하기로 했지?"라고 말이다.

이때 교사가 유의해야 할 부분이 있다. 스프링클을 조형 요소 점으로 말하는 학생도 있고 간혹 선으로 이야기하는 학생도 있다. 둘 다 허용해 주는 것이 좋다. 수학 교과와 달리 미술은 다양한 답이 존재하는 교과이다. 다만 점에 가깝다는 것을 언급해 줄 필요는 있다.

1장에서는 요리미술 시작 단계이기 때문에 하나의 조형 요소와 원리를 활용한다. 이번 수업에서 점과 반복을 연결 짓기를 하듯이 말이다. 하

◀ 아 이 디 어 레 시 피 ▶

이름()

1. (초코 마시멜로)에 선택할 조형 요소와 조형 원리에 선 긋기를 해봅시다.

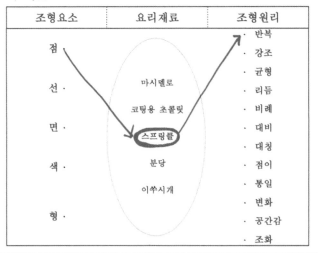

조형요소	요리재료	조형원리
점	마시멜로 코팅용 초콜릿 (스프링클) 분당 이쑤시개	· 반복 · 강조 · 균형 · 리듬 · 비례 · 대비 · 대칭 · 점이 · 통일 · 변화 · 공간감 · 조화
선 ·		
면 ·		
색 ·		
형 ·		

<조형 요소와 원리를 활용해 표현방법을 써봅시다>

조형 요소인 ()에 해당하는 재료 ()을(를), 조형원리 ()으로 나타내 보겠습니다.

(조형 요소인 점에 해당하는 스프링클을 조형원리 반복으로 나타내 보겠음.)

2. 조형 원리를 이용해 자신만의 **초코 마시멜로** 모습 스케치하기

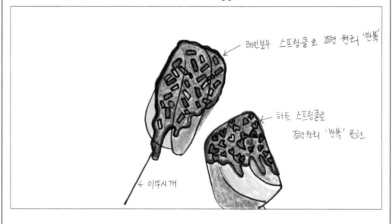

레인보우 스프링클로 조형 원리 '반복'

하트 스프링클로
조형원리 '반복' 표현

← 이쑤시개

지만 심화 단계에서는 다양한 조형 요소와 원리를 연결 지을 수 있다. 예를 들어 점과 반복, 색과 강조를 선택할 수 있다. 또한 하나의 조형 요소와 여러 개의 조형 원리를 연결할 수도 있다. 점과 반복, 점과 강조처럼 나타낼 수 있다.

마지막 단계는 학생들이 자신이 표현할 요리미술 작품을 스케치하는 것이다. 연필로 밑그림을 그리는 것보다는 다색 사인펜을 이용해 그리는 것이 시각적 효과도 크고 시간을 절약해 주는 방법이다. 스케치 시간은 10~15분 이내로 주는 것이 좋다. 이때 그림으로 표현하기 힘든 부분이나 애매한 부분은 글로 표현해도 좋다. 마치 요리사가 레시피에 메모하듯 말이다.

스케치를 완성한 후 조원들끼리 자신이 만들 작품을 소개하고 이야기하는 시간을 갖자. 시간에 여유가 있다면 전체 앞에서 조원들이 선정한 발표자가 자신의 작품을 소개해도 좋다. 이때 주의할 점은 조형 원리 '반복'에 중점을 두어야 함을 명심하자.

✪ 요리미술 교수 학습 활동

1장의 요리미술의 표현 방법은 조형 원리 '반복'을 이용해 초코 마시멜로를 만드는 것이다. 초코 마시멜로는 손쉽게 만들 수 있는 간식으로 만드는 과정도 단순하다. 요리미술 수업을 처음 접하는 교사나 부모들도 아이들과 간단히 즐길 수 있는 주제이다. 작품의 완성도가 높고, 학생들의 반응이 좋다.

그럼, 요리미술 수업의 작품 제작 방법을 알아보자. 요리미술 작품을 제작하기에 전에 교사가 먼저 사전 제작을 해보아야 한다. 사전 제작이라

고 해서 부담을 가질 필요는 없다. 재료를 구매한 후 모둠별로 재료를 배분하는 과정에서 잠깐 시간을 내어 만들어 보는 것이다. 신생님들도 잘 알겠지만 내가 해본 것을 가르치는 것과 그렇지 않은 것은 그 차이가 상당하다.

단계	교수 학습 활동
1차시 구상 카드 작성하기	◎ 조형 원리를 활용해 아이디어 레시피 작성하기 ◎ 아이디어 레시피 재구성하기 - 발표한 친구들의 구상 중 자신의 초코 마시멜로에 활용하면 좋을 것 같은 부분이 있나요?
2차시 이미지 표현하기	◎ 초코 마시멜로 만들기(시범 보이기) - 작품 제작 순서 제시하기 ◎ 아이디어 레시피를 바탕으로 각자 초코 마시멜로 만들기 - 아이디어 레시피의 조형 원리를 생각하며 초코 마시멜로 만들기
조형 원리 찾기	◎ 조형 요소와 원리 알아맞히기 - 서로의 작품을 감상하며 어떤 조형 요소와 원리가 초코 마시멜로로 표현되었는지 발표하기
미술의 생활화	◎ 생활 속에서 조형 원리를 찾아보기 - 생활 속에서 조형 원리 반복이 활용된 예를 찾아서 발표하기 ◎ 요리미술을 한 후 알게 된 점 이야기해 보기 - 직접 초코 마시멜로를 만들어 본 후 알게 된 점이나 느낀 점을 발표해 볼까요?

✪ 요리미술 표현 방법

초코 마시멜로 만드는 과정에 대해 자세히 살펴보겠습니다.

우선 재료를 구매합니다. 스프링클은 1kg 대용량을 구매하는 게 저렴합니다. 스프링클은 많은 수업에 활용되는 재료로 그 종류도 아주 다양합니다. 그중 레인보우 스프링클은 다양한 작품에 활용하기에 유용합니다. 재료를 구매할 때 재료 목록은 이 책에서 제시한 것을 구매하면 됩니다.

만약 초코 마시멜로 만들기에서 초콜릿을 녹여야 하는데 그 과정이 불편하고 초콜릿 중탕기도 없다면 초콜릿 시럽을 구매하면 됩니다. 그리고 그 재료를 대체할 만한 재료가 학급에 있다면 과감하게 대체해 사용해도 좋습니다.

선생님들이 문의하는 내용 중 상당수가 "재료비는 어디서 충당해야 하나요?"라는 질문입니다. 저 같은 경우는 학급운영비를 사용해 1, 2학기에 두 번씩 재료를 구입합니다. 그리고 학생들이 부담 없이 준비해 올 수 있는 요리미술 수업도 있습니다. 주먹밥 만들기나 눈덩이 팝콘 만들기 수업이 이에 해당합니다. 또는 전체의 재료 중 일부는 학생이 준비하는 방법도 있습니다. 식빵 케이크 만들기 요리미술 수업의 경우 식빵은 학생이, 교사는 생크림과 스프링클 등을 준비합니다.

또 하나의 방법은 교과부나 지원청에 예산을 신청해 운영하는 것입니다. 각 시도의 교육지원청의 단위학교 지원 방법에 차이는 있겠지만 저희 도에서는 전문적 학습공동체 예산과 교과부나 지원청 예술동아리 지원금을 받아서 요리미술 수업을 운영합니다. 선생님들도 과감히 지원하고 지원금을 받기 바랍니다.

요리미술 동아리 같은 경우는 이 책의 흐름과 레시피를 활용하면 손쉽게 학생들이 만족하는 동아리를 운영할 수 있습니다. 특별한 능력이 없어도 말입니다.

재료를 구매했다면 2차시 수업 준비를 해봅시다. 2차시 수업의 원활한 운영을 위해서는 모둠별 재료 배분이 가장 중요합니다. 조별 바구니를 하나씩 준비하세요. 특별한 바구니가 아닌 일반적으로 학급에서 사용하는 자료 바구니를 쓰면 됩니다. 다만 위생을 생각해 깨끗한 상태를 유지해 주세요. 위생장갑은 모둠 수에 맞추어 바구니에 넣어 주세요. 어린이용 위생장갑을 사용하면 좋습니다.

스프링클은 접시에 준비해 주어야 학생들이 사용하기 좋습니다. 스프링클은 다양한 종류가 있습니다. 저는 주로 레인보우 스프링클을 사용하지만 선생님과 학생들의 취향에 맞게 다른 종류를 선택해도 좋습니다. 초콜릿 시럽은 투명한 볼이나 종이컵에 넣어 주세요. 마시멜로는 굳지 않게 비닐봉지에 넣어 준비해 주세요. 학생당 3~5개 정도가 적당합니다. 그리고 이쑤시개는 한 통 구매하면 충분합니다. 이쑤시개는 초콜릿 시럽을 묻힐 때 유용합니다.

2차시 초코 마시멜로 만들기 요리미술 수업을 시작해 보겠습니다. 학생들은 1차시에 만든 아이디어 레시피를 준비합니다. 모둠별로 서로의 아이디어 레시피를 이야기해 보는 시간을 갖습니다. 그리고 수정할 부분이 있으면 수정할 수 있는 시간을 줍니다. 이제 만들기 수업을 진행해 보겠습니다. 각 모둠에 준비된 재료 바구니를 나누어 주고 교사의 시범에 따라 학

생들은 한 단계씩 만들어 갑니다.

첫 번째, 위생장갑을 착용합니다. 물론 사전에 손을 깨끗이 닦아야 합니다.

두 번째, 마시멜로에 이쑤시개를 꽂고 초콜릿 시럽을 1/2쯤 묻혀 줍니다. 중탕기가 있거나 초콜릿을 녹일 수 있는 환경이면 초콜릿을 녹여서 사용해도 좋습니다.

세 번째, 마시멜로에 초콜릿 시럽을 바른 부분에 스프링클로 꾸며 줍니다. 이때 자신이 아이디어 레시피한 모습에 맞게 꾸며 주도록 합니다. 그리고 스프링클을 장식할 때 핀셋을 이용하면 좀 더 정확한 위치에 표현할 수 있습니다.

마지막으로, 완성도를 높여 주는 비법은 분당(powdered sugar)입니다. 그리고 분당을 뿌릴 때는 계란프라이를 할 때를 연상하고, 계란에 소금을 뿌리듯 조금만 뿌려 주어야 합니다.

✪ 요리미술 표현 단계

마시멜로 준비

초콜릿 묻히기

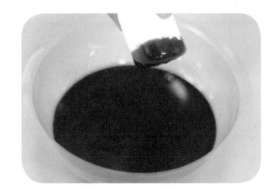

조형 원리 표현

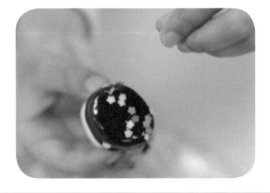

⭐ 요리미술 초코 마시멜로 마무리

이제 요리미술 수업의 마지막 단계이다. 서로의 작품 감상과 시식 활동으로 마무리한다. 학생들의 완성된 작품만 남기고 주변 정리를 한다. 그리고 작품은 핸드폰으로 촬영한다. 이때 흰 도화지 위에 작품을 놓고 촬영을 하면 좀 더 고급스러워 보인다. 그 다음 작품들을 모니터에 띄워서 학생들이 서로의 작품에서 조형 원리 '반복'을 찾는 활동을 한다. 이 과정은 다시 한 번 조형 원리 '반복'을 강조하는 단계이다.

이 모든 단계가 마무리되었다면, 즐거운 분위기로 시식하는 시간을 갖는다. 음식물을 남기지 말아야 하는 환경교육도 가능하고, 서로의 음식을 나누어 먹는 인성교육도 가능한 순간이다.

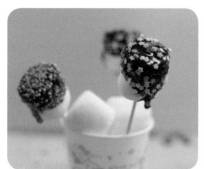

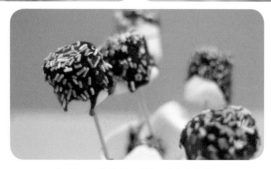

채소들로 조형 원리 '조화'를 표현한 완성 작품

수업을 마치며

초코 마시멜로 만들기 요리미술은 초중등 미술교육 과정에서 조형 요소와 원리 단원을 재구성해 수업에 적용할 수 있다. 1차시에는 아이디어 레시피를 하고, 2차시에는 요리미술 작품 만들기, 3차시에는 서로의 작품을 감상하며 조형 원리를 찾아보며 시식하는 단계로 마무리한다. 이번 요리미술 수업에서 핵심은 조형 원리 '반복'을 이해하고 직접 표현하는 과정이다.

한 걸음 더 나아가 마무리 단계에서 일상생활 속의 조형 원리 '반복'을 찾아보는 활동을 추천한다. 궁극적으로 요리미술을 통해 학생이 자신의 삶 속에서 미적 가치를 발견하고 활용해, 더 아름답고 풍요로운 삶을 영위하기를 꿈꾸기 때문이다.

2장 강조

강조를 알면 그림에 스타일이 보인다

하루에도 수없이 많은 시각 정보가 우리의 눈앞을 스쳐간다. 하지만 이들 중 기억에 남는 것은 별로 없다. 눈을 감고 과거를 회상해도 생각보다 적은 양의 기억들이 머리를 맴돌 뿐이다. 기억은 나에게 의미 있거나 인상적이었던 추억들을 반추하기 때문이다. 상황을 바꿔서 내가 의미 있는 정보를 타인에게 인지시키려면 어떻게 해야 할까? 우선 시선을 사로잡아야 한다. 그리고 남달라야 한다.

미술관 전시를 관람할 때 모든 작품이 나의 발걸음을 멈추게 하지는 않는다. 유독 몇 작품들은 나의 시선을 사로잡고 사유의 세계로 초대한다. 이렇게 나를 멈춰 세우는 시각적 이미지의 공통점은 조형 원리 중 '강조'를 잘 활용한 것이다.

조형 원리 '강조'를 잘 활용한 화가 중 한 명이 초현실주의 작가인 르네 마그리트(René Magritte)이다. 그에 작품 「인간의 아들」은 친숙하고 일상적인 사물인 사과를 예기치 않은 화면에 배치해 새로운 의미를 부여하는

르네 마그리트의 「인간의 아들」　　　　프리다 칼로의 「가시 목걸이를 한 자화상」

작품이다. 이때 그는 사과를 조형 원리 '강조'를 이용해 표현했다. 또 다른 화가 프리다 칼로(Frida Kahlo de Rivera)는 「자화상」에서 자신의 특징인 일자 눈썹을 강조했다. 강렬히 표현된 눈썹은 대중의 시선을 사로잡는 데 성공했다. 그리고 그녀가 진정 말하고 싶은 내면 깊이 숨어 있는 상처를 하나씩 이야기한다.

　　강조 : 어느 한 요소의 부각 등으로 시선을 모아 주는 상태를 의미한
　　　　다.(김용식 외, 2011) 그 방법으로는 색채가 동일한 경우에는 형태
　　　　나 면적을 대조시킴으로써 강조할 수 있으며, 평범한 색과 형의
　　　　구성에서는 어느 한 부분을 다른 요소로 강조하면 화면의 짜임
　　　　새에 생동감을 더해 줄 수 있다.

강조는 미술관에서 작품을 감상할 때만 필요한 것이 아니라, 우리의 삶 속에서도 매우 유용하다. 나 자신을 다른 사람에게 알리고, 인정받아야 할 때가 종종 있다. 시험이나 취업에서 면접을 볼 때, 소개팅이나 맞선 자리에 나갈 때 상대방에게 나를 좋은 이미지로 각인시켜야 한다. 이때 강조의 원리를 생각해 보자.

옷을 입더라도 장소와 상황에 맞게 입어야 한다. 누구나 이 정도는 안다. 여기에 강조의 원리를 생각해 나의 이미지에 어떤 부분을 강조할 것인가를 고민해 보아야 한다. 옷의 색상을 강조할 것인가? 머리 스타일을 강조할 것인가? 액세서리를 강조할 것인가? 어느 것이든 강조하지 않고 밋밋한 것보다는 효과적일 것이다. 하지만 이보다 더 중요한 것은 나의 장점은 살리고 단점은 보완하는 강조가 필요하다. 키가 작다면 굽이 높은 신발과 스트레이트 무늬의 양복을 선택하고 머리에 볼륨을 주는 것이 좋다.

자신의 삶을 마케팅할 때도 강조의 원리는 필요하다. 삶의 목표를 정하고 이를 이루기 위해서 내 안의 숨어 있는 잠재 능력을 발견하고, 키워서 타이밍에 맞게 터트려 주어야 한다. 즉 상황과 맥락에 맞게 강조해야 한다. 그러면 여러분은 자신의 능력 이상의 기회를 잡을 수 있을 것이다.

: 화분 케이크 요리미술

수업의 흐름 알아보기

2장 요리미술 수업의 주제는 조형 원리 '강조'를 활용한 화분 케이크 만들기이다. 먼저 아이디어를 스케치한다. 아이디어 레시피 구상지에 이번 수업 시간에 사용할 요리 재료들이 소개되어 있다. 이중 어떤 재료로 조형 원리 '강조'를 나타낼 것인지 선택한다. 여기서 주의할 점은 학생들이 재료를 선택하기 전에 조형 요소와 재료를 연관 짓는 활동을 해보면 좋다. 점과 유사한 스프링클, 선을 표현할 수 있는 초콜릿 시럽, 다양한 색의 초코볼 등을 조형 요소로 학생들이 생각할 수 있도록 설명해 주는 것이 중요하다.

조형 요소를 정했다면 그 다음 단계인 조형 원리 '강조'와 사선 잇기를 한다. 이전 시간에 배운 조형 원리 '반복'도 함께 표현할 수 있다. 하지만 학생들이 힘들어하면 '강조'만 표현해도 무방하다. 마지막으로 자신이 만들 화분 케이크 작품을 그린다. 스케치할 때는 다양한 색을 사용할 수 있는 다색 사인펜이나 색연필을 사용하면 좋다. 아이디어를 스케치하는 정도로 가볍게 작품의 이미지만 그려 주면 된다. 이 단계에서 작품을 완성도 있게 그릴 필요는 없다. 2차시는 조형 원리 '강조'를 표현하기 위해 화분 케이크를 만드는 단계이다. 마지막 3차시는 완성된 작품들을 감상하는 시간이다. 서로의 작품 속에서 조형 원리를 찾아보는 활동을 한 후 시식하는 시간을 갖는다.

단계별 수업 시작하기

1차시 수업은 '요리미술' 수업의 준비 단계이다. 교사의 역할은 수업 주제를 학생들에게 소개하고 먼저 조형 원리 '강조'에 대한 개념을 설명한다. 교과서의 조형 원리 관련 시각 자료를 활용해도 유용하다. 그리고 가장 중요한 부분은 아이들의 일상생활과 연관 지어 주는 것이다. 즉 학생의 일상에서 쉽게 찾을 수 있는 예를 들어 주는 게 좋다. 여학생들의 머리에 강조된 머리핀이나 티셔츠 등을 예로 들 수 있다. 그리고 학생들이 동화책이나 미디어에서 쉽게 접할 수 있는 대상을 끌어와서 설명해 주는 것도 효과적이다. 마지막으로 학생들에게 직접 강조가 사용되는 예를 찾고 발표할 시간을 주도록 하자. 간혹 엉뚱하지만 기발한 아이디어로 우리에게 웃음을 주는 경우가 종종 있기 때문이다.

색이 강조된 머리핀

티셔츠

코가 강조된 루돌프

달걀

학생들이 조형 원리 '강조'를 이해했다면 다음으로 넘어가자. 오늘의 수업 주제는 화분 케이크 만들기이다. 단, 조형 원리 '강조'를 표현해야 한다. 이때 학생들이 쉽게 강조를 표현하는 방법은 조형 요소 '색'을 활용하

는 방법이다. 그리고 유사한 색들 속에서 대비되는 색을 활용하는 것이 가장 효과적이다. 다음으로 수업 재료에 관한 설명을 해주어야 한다.

크림(Cream) 또는 생크림　유제품의 일종으로, 우유에서 지방질이 높은 성분을 뽑아낸 것이다. 지방이 18~20% 들어 있는 크림은 커피크림 또는 라이트크림이라고 하는데 커피의 쓴맛을 덜어 주고 향을 부드럽게 한다. 지방이 30~37% 든 미디엄크림은 아이스크림과 버터를 만드는 데 쓰이고, 36% 이상인 진한 크림은 케이크를 장식하거나 과일 위에 얹어 먹는다.(위키백과)

젤리(Jelly)　과일을 그대로 혹은 물을 넣고 끓인 후 압착을 통해 즙을 짜서 얻은 펙틴 액에 설탕을 넣어 조려서 젤화한 식품이다. 냉각시켰을 때 응고될 정도로 농축해 만든다. 완전한 젤리는 투명하고 반짝이는 듯한 광택을 가지며, 색은 양호하고 용기에서 꺼냈을 때 원형을 유지해 부서지지 않는 상태가 되어야 하며, 원료 과일의 풍미와 방향을 가지고 있는 것이 바람직하다.(위키백과)

　　요리미술의 가장 큰 매력은 수업에 집중하지 못하는 아이들도 완전학습이 가능하다는 것이다. 지금까지 10년간 요리미술 수업을 해오면서 자신의 작품을 완성하지 못하는 학생은 만난 적이 없다. 그것은 인간의 가장 기본적인 욕구가 먹고자 하는 욕망이기 때문이지 않을까?

　　이제 수업 재료를 소개해 주자. 화분 케이크, 생크림, 젤리를 직접 보여 주며 소개하는 게 효과적이다. 이때 젤리는 오늘의 조형 원리 '강조'를 표현하는 주재료라는 것을 인지하도록 질문을 한다. "오늘의 재료 중에 어떤 재료가 강조를 표현하기에 좋을까?"라고 말이다.

⭐ 요리미술 아이디어 레시피

다음 단계는 아이디어 레시피이다. 첫 번째, 조형 요소와 원리를 찾아서 선을 그어 본다. 이 단계는 학생들에게 단순한 요리를 하는 것을 뛰어넘어 조형 원리를 표현하는 수업이라는 것을 다시 한 번 확인하는 과정이다.

조형 요소와 원리를 선을 그어 연결하는 것을 어려워하는 학생들이 있다. 이럴 때 이런 발문이 유용하다. 직접 젤리를 보여 주며 "조형 요소 중에서 무엇과 닮았어?", "오늘은 조형 원리의 어떤 것을 표현하기로 했지?"라고 말이다.

이때 교사가 유의해야 할 부분이 있다. 교사는 젤리를 색으로 이끌어 가야 하는데, 젤리를 조형 요소 점으로 말하는 학생도 있고 간혹 면으로 이야기하는 학생도 있다. 둘 다 허용해 주는 것이 좋다. 수학 교과와 달리 미술은 다양한 답이 존재하는 교과이다. 다만 교사가 이렇게 이야기해 주면 좋지 않을까? "점과 면으로 생각해도 좋아. 하지만 이번 시간에는 색으로 다루어 보자."

2장에서는 1장에서 배운 조형 원리 '반복'도 사용할 수 있다. 하지만 오늘의 키워드는 '강조'이다. 그러므로 주객이 바뀌는 것을 주의하자. 강조가 중심이 되어야 함을 명심해야 한다. 앞으로 학생들은 여러 조형 원리를 익혀 나갈 것이다. 이런 과정에서 조형 원리에 익숙해지면 다양한 조형 요소와 원리를 연결 지을 수 있다. 예를 들어 점과 반복, 색과 강조를 선택할 수 있다. 또한 하나의 조형 요소와 여러 개의 조형 원리도 연결할 수도 있다. 점과 반복, 점과 강조처럼 나타낼 수 있다.

마지막 단계는 학생들이 자신이 표현할 요리미술 작품을 스케치하는 것이다. 연필로 밑그림을 그리는 것보다는 다색 사인펜을 이용해서 그리

◀ 아이디어 레시피 ▶

이름(　　　　)

1. (화분 케이크)에 선택할 조형 요소와 조형 원리에 선 긋기를 해봅시다.

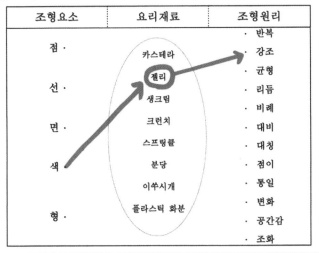

조형요소	요리재료	조형원리
점 ·	카스테라	· 반복
	젤리	· 강조
선 ·		· 균형
	생크림	· 리듬
면 ·	크런치	· 비례
	스프링클	· 대비
	분당	· 대칭
색 ·	이쑤시개	· 점이
		· 통일
	플라스틱 화분	· 변화
형 ·		· 공간감
		· 조화

<조형 요소와 원리를 활용해 표현방법을 써봅시다>

조형 요소인 (　)에 해당하는 재료 (　)을(를), 조형원리 (　)으로 나타내 보겠습니다.
(조형 요소인 색에 해당하는 젤리를, 조형 원리 '강조'로 나타내 보겠습니다.)

2. 조형 원리를 이용해 자신만의 (화분 케이크) 모습 스케치하기

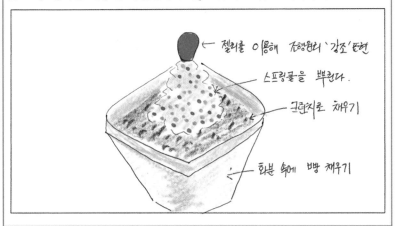

← 젤리를 이용해 조형원리 '강조' 표현

ㄴ 스프링클을 뿌린다.

ㄴ 크런치로 채우기

ㄴ 화분 속에 빵 채우기

는 것이 시각적 효과도 크고 시간을 절약해 주는 방법이다. 스케치 시간
은 10~15분 이내로 주는 것이 좋다. 이때 그림으로 표현하기 힘든 부분이
나 애매한 부분은 글로 표현해도 좋다. 마치 요리사가 레시피에 메모하듯
말이다. 스케치를 완성한 후 조원들끼리 자신이 만들 작품을 소개하고 이
야기하는 시간을 갖자. 시간에 여유가 있다면 전체 앞에서 조원들이 선정
한 발표자가 자신의 작품을 소개해도 좋다.

✪ 요리미술 교수 학습 활동

2장의 요리미술의 표현 방법은 조형 원리 '강조'를 이용해 화분 케이크를
만드는 것이다. 화분 케이크는 떠먹는 컵케이크이다. 화분에 꽃을 심은 것
처럼 크런치를 이용해 흙의 느낌을 내고 이쑤시개에 젤리를 꽂아서 꽃처
럼 표현해 시각적 재미를 준 간식이다.

단계	교수 학습 활동
1차시 구상 카드 작성하기	◎ 조형 원리를 활용해 아이디어 레시피 작성하기 ◎ 아이디어 레시피 재구성하기 　- 발표한 친구들의 구상 중 자신의 화분 케이크에 활용하면 좋을 것 　　같은 부분이 있나요?
2차시 이미지 표현하기	◎ 화분 케이크 만들기(시범 보이기) 　- 작품 제작 순서 제시하기 ◎ 아이디어 레시피를 바탕으로 각자 화분 케이크 만들기 　- 아이디어 레시피의 조형 원리를 생각하며 화분 케이크 만들기
조형 원리 찾기	◎ 조형 요소와 원리 알아맞히기 　- 서로의 작품을 감상하며 어떤 조형 요소와 원리가 화분 케이크에 　　표현되었는지 발표하기
미술의 생활화	◎ 생활 속에서 조형 원리를 찾아보기 　- 생활 속에서 조형 원리 반복이 활용된 예를 찾아서 발표하기 ◎ 요리미술을 한 후 알게 된 점 이야기해 보기 　- 직접 화분 케이크를 만들어 본 후 알게 된 점이나 느낀 점을 발표해 　　볼까요?

✪ 요리미술 표현 방법

화분 케이크 만드는 과정에 대해 자세히 살펴보겠습니다.

우선 재료를 구매합니다. 스프링클은 다양한 종류를 구매합니다. 여러 모양의 스프링클은 작품에 조형 요소 점이나 색을 표현할 때 선택의 폭이 넓어지고 학생들의 호기심을 자극하기에 효과적입니다. 화분 안에 들어가는 빵은 시폰케이크나 카스텔라가 좋습니다. 만약 식빵이나 모닝빵이 냉장고에 있다면 그냥 그것을 사용해도 괜찮습니다. 생크림은 스프레이 휘핑크림을 사용하거나 휘핑용 생크림을 구매하세요. 스프레이 형식은 사용이 편한 방면 가격이 비싸고 양이 적다는 단점이 있습니다.

그리고 직접 생크림을 만들 때는 휘핑하는 볼을 얼음이나 찬물 위에 올리고 저어 주면 크림이 더 잘 만들어져요. 크런치는 마트에 가면 여러 종류를 판매합니다. 저는 학생들이 '돼지바' 아이스크림에 들어가는 크런치를 좋아해서 초코 크런치와 쿠키 크런치를 섞어서 사용합니다. 젤리는 정말 다양한 종류가 있습니다. 너무 딱딱한 것만 피하면 어느 종류든 사용 가능합니다.

재료를 구매했다면 2차시 수업 준비를 해봅시다. 2차시 수업의 원활한 운영을 위해서는 모둠별 재료 배분이 가장 중요합니다. 조별 바구니를 하나씩 준비하세요. 특별한 바구니가 아닌 일반적으로 학급에서 사용하는 자료 바구니를 쓰면 됩니다. 다만 위생을 생각해 깨끗한 상태를 유지시켜 주세요. 위생장갑은 모둠 수에 맞추어 바구니에 넣어 주세요. 어린이용 위생장갑을 사용하면 좋습니다.

스프링클은 접시에 준비해 주어야 학생들이 사용하기 좋습니다. 스프링클은 다양한 종류가 있습니다. 저는 주로 레인보우 스프링클을 사용하지만 취향에 맞게 다른 종류를 선택해도 좋습니다. 크런치는 투명한 볼이나 종이컵에 넣어 주세요. 젤리는 접시에 준비합니다. 학생당 3~5개 정도가 적당합니다. 젤리를 꽂을 때 사용할 이쑤시개를 준비합니다.

2차시 화분 케이크 만들기의 요리미술 수업을 시작해 보겠습니다. 학생들은 1차시에 만든 아이디어 레시피를 준비합니다. 모둠별로 서로의 아이디어 레시피를 이야기해 보는 시간을 갖습니다. 그리고 수정할 부분이 있으면 수정할 수 있는 시간을 줍니다. 이제 만들기 수업을 진행해 보겠습니다. 각 모둠에 준비된 재료 바구니를 나누어 주고 교사의 시범에 따라 학생들은 한 단계씩 만들어 갑니다.

첫 번째, 위생장갑을 착용합니다. 물론 사전에 손을 깨끗이 닦아야 합니다.

두 번째, 빵을 화분 크기로 잘라서 화분의 70% 정도가 되도록 넣어 줍니다. 빵을 자를 때 사용하는 칼은 일회용 플라스틱 칼을 사용하면 가격도 저렴하고 위생적입니다.

세 번째, 빵 위에 생크림을 올려 줍니다. 이때 크런치를 올릴 공간은 남겨 주어야 합니다.

네 번째, 생크림 위에 스프링클을 뿌려 줍니다. 이 단계에서의 스프링클은 화분 케이크를 떠먹을 때 시각적 재미를 주는 용도로 쓰입니다.

다섯 번째, 생크림 위에 크런치를 뿌립니다. 이때 화분에 흙을 덮는 정도로 크런치를 올려 주면 됩니다.

여섯 번째, 젤리를 이쑤시개에 꽂아 줍니다. 이 단계가 중요합니다. 이번 수업에서 젤리의 색으로 화분 케이크에 조형 원리 강조를 표현함으로 크런치 색상과 대비되는 색이나 밝은 색상을 선택하면 좋습니다. 마지막으로, 젤리를 화분에 꽂고 분당을 뿌려 완성합니다. 분당을 뿌릴 때는 가는 체를 활용하면 자연스럽게 뿌려집니다.

✪ 요리미술 표현 단계

빵 준비	
생크림 올리기	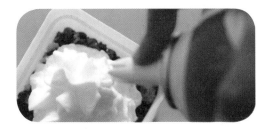
조형 원리 표현	

✪ 요리미술 화분 케이크 마무리

이제 요리미술 수업의 마지막 단계이다. 서로의 작품 감상과 시식 활동으로 마무리한다. 학생들의 완성된 작품만 남기고 주변 정리를 한다. 그리고 작품은 핸드폰으로 촬영한다. 이때 색 도화지 위에 작품을 놓고 촬영을 하면 좀 더 고급스러워 보인다. 그 다음 작품들을 모니터에 띄워서 학생들이 서로의 작품에서 조형 원리 강조를 찾는 활동을 한다. 이 과정은 다시 한 번 조형 원리 강조를 되새김해 학생들이 미술 용어에 익숙해지도록 하는 과정이다.

이 모든 단계가 마무리되었다면, 즐거운 분위기로 시식하는 시간을 갖는다. 음식물을 남기지 말아야 하는 환경교육도 가능하고, 서로의 음식

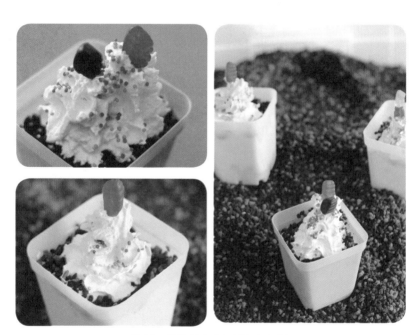

젤리로 조형 원리 '강조'를 표현한 완성 작품

을 나누어 먹는 인성교육도 가능한 순간이다. 또한 학기 초에 자치 활동 시간과 연계해 운영하면 학급에 대한 애착심을 기를 수 있다. 그리고 교사와 학생 간의 친근감 형성에도 효과적이다.

수업을 마치며

화분 케이크 만들기 요리미술은 초중등 미술교육 과정의 조형 요소와 원리 단원을 재구성해 수업에 적용할 수 있다. 1차시에는 아이디어 레시피를 하고, 2차시에는 요리미술 작품 만들기, 3차시에는 서로의 작품을 감상하며 조형 원리를 찾아보며 시식하는 단계를 거치면 수업이 완성된다. 이번 요리미술 수업에서 핵심은 조형 원리 '강조'를 이해하고 직접 표현하는 과정이다.

한 걸음 더 나아가 마무리 단계에서 일상생활 속의 조형 원리 '강조'를 찾아보는 활동을 추천한다. 1차시 수업에서 생활의 예를 찾을 때 미처 생각나지 않았던 부분이 이 단계에서 뿜어져 나오는 경우가 있다. 학생들이 이해하고 생각하는 사고의 폭보다 직접 체험하고 사고하는 생각의 폭이 더 넓다는 것을 이 단계에서 확인할 수 있을 것이다.

3장 균형

균형의 미는 절묘함이다

시대에 따라 강조되는 가치관은 변화한다. 지금처럼 급격한 변화의 시기에 우리가 갖추어야 할 가치관 중 하나가 균형의 미이다. 최근 '덕후'라는 용어를 주변에서 사용하는 것을 종종 듣게 된다. 어떤 교육 강연에서는 미래의 학생상을 덕후에 비교해 인재상을 논하기도 한다. 덕후란 일본어인 '오타쿠(おたく)'를 한국식 발음으로 바꿔 부르는 말로, 국내 인터넷 풍토에서 탄생한 신조어라고 할 수 있다. 덕후는 특정 분야에 특화된 마니아, 광팬을 지칭하는 의미이다.

이 강연에서는 미래의 인재는 기존의 다방면에 뛰어난 전인적 인재보다는 한 분야에 특화된 천재를 원한다는 내용이었다. 한 명의 인재가 여럿을 먹여 살리고, 하나의 우수한 기업이 나라 전체를 먹여 살린다는 것이다. 그리고 이러한 인재는 기존의 교육 방법으로는 만들 수 없다는 것이다. 그 강연의 내용은 그럴듯해 보였다.

하지만 계속 위험한 발상이라는 생각이 들었다. 무언가 균형에 맞지

않고 치우친 느낌이랄까? 정의와 도덕성에 관한 문제도 함께 생각해 보아야 하지 않을까? 세상은 혼자 살아가는 것이 아니라 다양한 사람들과 함께 공존하며 살아가기 때문이다. 덕후의 능력이 타인과 사회에 이타적 행동으로 분출되려면 우선 함께 살아가는 능력이 바탕이 되어야 할 것이다.

우리는 간혹 뉴스에서 유망한 기업인이나 사회적으로 높은 지위에 있는 사람들이 저지르는 비도덕적 행위에 큰 충격을 받는다. 그리고 그 인재들이 지금까지 쌓아 온 모든 것을 한순간에 잃어버리는 것을 보고 허망함을 느낀다. 그래서 균형의 미가 중요하다. 무언가를 이루는 과정에서 도덕적으로 자신을 잃지 않고 균형을 잡으며 성공에 안착하는 능력이야말로 이 시대에 필요한 능력이 아닐까?

화가 중에 균형의 미를 절묘하게 표현하는 이들이 있다. 예를 들어 구스타프 클림트(Gustav Klimt)는 화면에 화려한 무늬로 장식을 하는 것이 특징이다. 그러면서도 그는 전체적인 색의 균형과 시선의 균형을 만들어 내

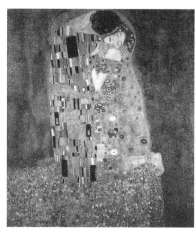
구스타프 클림트 「키스」

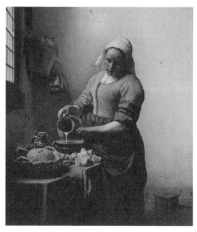
요하네스 베르메르의 「우유를 따르는 하녀」

는 재능이 있다. 구스타프 클림트의 대표작 「키스」를 보면 남성 머리의 위치와 색을 이용해 시선이 한쪽으로 치우치지 않고 균형을 잡고 있음을 알 수 있다. 한 명 더 소개할 작가는 요하네스 베르메르(Johannes Vermeer)이다. 「우유를 따르는 하녀」라는 그의 작품은 빛의 흐름과 인물의 구도가 탄탄한 균형미를 잘 보여 주는 작품이다. 이렇듯 화가들은 조형 원리 '균형'을 활용해 시각적 안정감과 작품의 완성도를 높이려고 노력했음을 엿볼 수 있다.

> 균형 : 모양이나 크기가 같지 않으면서 전체와 부분 간에 힘이 기울어지지 않고 평형을 이루어 대칭적, 비대칭적 균형이 형성되었을 때를 말한다. 균형은 일반적으로 물리적 균형과 시각적 균형으로 구분하며 물리적 균형은 무게와 위치의 에너지가 동일한 것을 의미한다. 하지만 시각적인 균형은 심리적인 안정과 조화를 의미한다.(노부자 외, 2011)

우리는 본능적으로 시각적 안정을 찾는다. 도시의 답답함과 어지러움을 피해 야외의 공원을 찾기도 하고 조경이 잘되어 있는 카페를 찾기도 한다. 때로는 심리적인 불안감과 좌절로 숲이나 강, 바다가 보이는 곳까지 차를 몰고 가기도 한다. 그것은 자연이 우리에게 시각적인 균형의 미를 선물해 안정감을 느끼게 하기 때문이다.

또 다른 방법은 미술관에 가는 것이다. 우리 주변에는 생각보다 많은 미술관이 있다. 미술관은 아니더라도 그림을 전시하는 공간은 쉽게 찾을 수 있을 것이다. 그곳에 가면 많은 시간과 돈을 들이지 않아도 쉽게 시각

적 안정을 찾을 수 있다. 다만 조형 원리 '균형'을 이해한다면 모든 준비가 된 것이다.

그럼, 나만의 방법을 소개하겠다. 그림을 감상할 때 우선 전시장을 한 바퀴 돈다. 그리고 그중에 마음에 드는 작품 앞에 선다. 작가의 이름이나 시대적 배경은 잠시 잊어버리고 시각적 요소에 집중한다. 화면을 반으로 나눠 본다. 어떻게 나누든 상관없다. 반으로만 나눠 본다. 그리고 마치 시소를 타듯 두 면을 비교한다. 사물의 개수를 세든 색의 개수를 세든 상관없다. 여러분은 놀랍게도 두 면이 균형을 이루고 있다는 것을 발견할 것이다.

: 컵케이크 요리미술

수업의 흐름 알아보기

요리미술 수업을 준비할 때 연차시로 구성하면 효과적이다. 요리미술 주제 하나가 3차시 단위로 진행되기 때문이다. 3장 요리미술 수업의 주제는 조형 원리 '균형'을 활용한 컵케이크 만들기이다. 1차시는 조형 원리 '균형'에 대한 개념을 이해하고 아이디어를 스케치하는 학습을 진행한다. 2차시는 조형 원리 '균형'을 표현하기 위해 컵케이크를 만드는 단계이다. 마지막 3차시는 완성된 작품들을 감상하는 시간이다.

서로의 작품 속에서 조형 원리를 찾아보는 활동을 한 후 시식하는 시

간을 갖도록 한다. 요리미술은 마무리 활동에서 음식을 먹는 기회가 생긴다는 장점이 있다. 이때 학급 생일 파티나 자치 활동 시간과 연계해서 사용하면 학급 애착심 형성에 효과적이다.

단계별 수업 시작하기

1차시 수업은 요리미술 수업의 준비 단계이다. 교사의 역할은 수업 주제를 학생들에게 소개하고 조형 원리 '균형'에 대한 설명을 한다. '균형'을 설

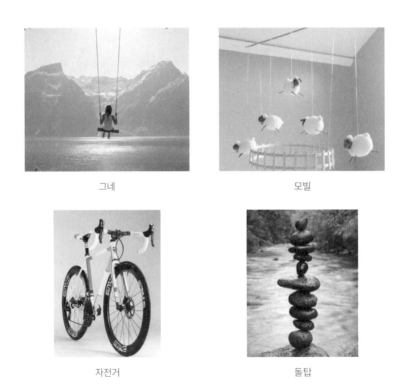

그네 모빌

자전거 돌탑

명할 때, 교실과 학생 주변에서 쉽게 찾을 수 있는 예를 들어 주는 게 좋다. 대칭적 균형미를 보여 주는 놀이터의 그네, 모빌, 자전거, 돌탑 등을 예로 들 수 있다. 그리고 학생들에게 직접 균형이 사용되는 예를 찾고 발표할 시간을 주도록 하자. 그것은 이 단계에서 아이들의 확산적 사고가 뿜어져 나올 수 있기 때문이다.

학생들이 조형 원리 '균형'을 이해했다면 다음으로 넘어가자. 오늘의 수업 주제는 컵케이크 만들기이다. 단, 조형 원리 '균형'이 표현되어야 한다. 완성된 작품의 예를 보여 주면 학생들의 시선을 사로잡을 수 있다. 여기에 곁들여 수업 재료에 관한 설명을 해주는 것도 잊지 말자.

 머핀(Muffin) 컵케이크의 일종이다. 컵케이크가 후식, 간식용인 반면 머핀은 아침 식사용이다. 머핀은 컵케익과 달리 크림이 없고 블루베리, 바나나 같은 과일이나 당근 같은 채소를 넣고 만든다.(위키백과)

 초콜릿 시럽(Chocolate syrup) 초콜릿의 향을 낸 시럽이다. 아이스크림 및 푸딩 등 각종 디저트의 토핑 재료로 사용되며, 핫초코나 초콜릿 우유를 만드는 데 이용되기도 한다. 보통 재료로 일정량의 코코아 파우더, 설탕, 물이 포함되며, 경우에 따라서는 옥수수 시럽, 엿기름, 향료 등이 추가되기도 한다.(위키백과)

수업 재료를 소개해 주자. 머핀, 사과, 초콜릿 시럽, 스프링클, 초코볼, 스틱형 과자를 직접 보여 주며 소개하는 게 효과적이다. 사과를 소개할 때는 슬라이스를 해서 막대 모양으로 사용한다는 것을 알려 주도록 한다. 그리고 초코볼과 스틱형 과자, 사과는 오늘의 조형 원리 '균형'을 표현하는 재료라는 것을 인지하도록 발문을 통해 학생들이 찾도록 유도하자.

"오늘의 재료 중에 어떤 재료가 균형을 표현하기에 좋을까?"라고 말이다.

⭐ 요리미술 아이디어 레시피

다음 단계는 아이디어 레시피이다. 첫 번째, 조형 요소와 원리를 연결하는 선을 그어 본다. 이 단계는 학생들에게 단순한 요리를 하는 것을 뛰어넘어 조형 원리를 표현하는 수업이라는 것을 다시 한 번 확인하는 과정이다.

조형 요소와 원리를 연결하는 선 긋기 부분을 어려워하는 학생들이 있다. 이럴 때 이런 발문이 유용하다. 직접 초코볼을 보여 주며 "조형 요소들 중 무엇과 닮았어?", "오늘은 조형 원리 중 어떤 것을 표현하기로 했지?"라고 말이다.

이때 교사가 유의해야 할 부분이 있다. 초코볼을 조형 요소 점으로 말하는 학생도 있고 간혹 면으로 이야기하는 학생도 있다. 둘 다 허용해 주는 것이 좋다. 수학 교과와 달리 미술은 다양한 답이 존재하는 교과이다. 다만 점에 가깝다는 것을 언급해 줄 필요는 있다. 하지만 강요는 하지 말자.

3장에서는 1장과 2장에서 배운 조형 원리 '반복'과 '강조'를 함께 사용할 수 있다. 하지만 오늘의 키워드는 '균형'이다. '균형'이 중심이 되어야 함을 학생들에게 언급해야 한다. 앞으로 아이들은 여러 조형 원리를 익혀 나갈 것이다. 이런 과정에서 조형 원리에 익숙해지면 다양한 조형 요소와 원리를 연결 지을 수 있다. 예를 들어 점과 반복, 색과 강조를 선택할 수 있다. 또한 하나의 조형 요소와 여러 개의 조형 원리도 연결할 수도 있다. 점과 반복, 점과 강조처럼 나타낼 수 있다.

마지막 단계는 학생들이 자신이 표현할 요리미술 작품을 스케치하는

◀ 아이디어 레시피 ▶

이름()

1. (컵 케이크)에 선택할 조형 요소와 조형 원리에 선 긋기를 해봅시다.

조형요소	요리재료	조형원리
점	머핀	· 반복
	초코볼	· 강조
선 ·	생크림	· 균형
	초콜릿 시럽	· 리듬
면 ·	스프링클	· 비례
	사과 슬라이스	· 대비
색 ·	분당	· 대칭
	투명컵	· 점이
형 ·		· 통일
		· 변화
		· 공간감
		· 조화

<조형 요소와 원리를 활용해 표현방법을 써봅시다>

조형 요소인 ()에 해당하는 재료 ()을(를), 조형원리 ()으로 나타내 보겠습니다.

(조형 요소인 점에 해당하는 재료 초코볼을, 조형원리 '균형'으로 나타내 보겠습니다.)

2. 조형 원리를 이용해 자신만의 (컵케이크) 모습 스케치하기

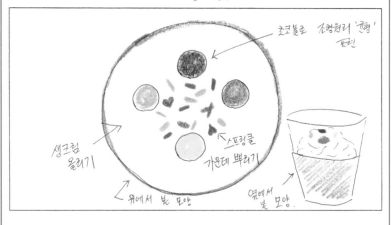

초코볼로 조형원리 '균형' 표현

생크림 올리기

스프링클 가운데 뿌리기

위에서 본 모양

옆에서 본 모양

것이다. 연필로 밑그림을 그리는 것보다는 다색 사인펜을 이용해 그리는 것이 시각적 효과도 크고 시간을 절약해 주는 방법이다. 스케치 시간은 10~15분 이내로 주는 것이 좋다. 이때 그림으로 표현하기 힘든 부분이나 애매한 부분은 글로 표현해도 좋다. 마치 요리사가 레시피에 메모하듯 말이다. 스케치를 완성한 후 조원들끼리 자신이 만들 작품을 소개하고 이야기하는 시간을 갖자. 시간에 여유가 있다면 전체 앞에서 조원들이 선정한 발표자가 자신의 작품을 소개해도 좋다.

⭐ 요리미술 교수 학습 활동

3장의 요리미술의 표현 방법은 조형 원리 '균형'을 이용해 컵케이크를 만드는 것이다. 컵케이크는 학생들이 좋아하는 간식이다. 만드는 과정을 단순

단계	교수 학습 활동
1차시 구상 카드 작성하기	◎ 조형 원리를 활용해 아이디어 레시피 작성하기 ◎ 아이디어 레시피 재구성하기 - 발표한 친구들의 구상 중 자신의 컵케이크에 활용하면 좋을 것 같은 부분이 있나요?
2차시 이미지 표현하기	◎ 컵케이크 만들기(시범 보이기) - 작품 제작 순서 제시하기 ◎ 아이디어 레시피를 바탕으로 각자 컵케이크로 만들기 - 아이디어 레시피의 조형 원리를 생각하며 컵케이크 만들기
조형 원리 찾기	◎ 조형 요소와 원리 알아맞히기 - 서로의 작품을 감상하며 어떤 조형 요소와 원리가 컵케이크에 표현되었는지 발표하기
미술의 생활화	◎ 생활 속에서 조형 원리를 찾아보기 - 생활 속에서 조형 원리 반복이 활용된 예를 찾아서 발표하기 ◎ 요리미술을 한 후 알게 된 점 이야기해 보기 - 직접 컵케이크를 만들어 본 후 알게 된 점이나 느낀 점을 발표해 볼까요?

화해 누구나 쉽게 요리할 수 있도록 했다. 그래서 요리미술을 처음 접하는 교사나 학부모들도 아이들과 쉽게 즐기면서 만들 수 있는 주제이다.

　그럼 요리미술 수업의 작품 제작 방법을 알아보자. 요리미술 작품을 제작하기 전에 교사가 먼저 사전 제작을 해보아야 한다. 사전 제작이라고 해서 부담을 가질 필요는 없다. 재료를 구매한 후 모둠별로 재료를 배분하는 과정에서 잠깐 시간을 내어 만들어 보는 것이다. 선생님들도 잘 알겠지만 내가 해본 것을 가르치는 것과 그렇지 않은 것은 그 차이가 상당하다.

⭐ 요리미술 표현 방법

컵케이크 만드는 과정에 대해 자세히 살펴보겠습니다.

우선 재료를 구매합니다. 컵케이크의 주재료가 머핀입니다. 물론 오븐을 사용해 직접 케이크를 만들면 좋으나, 시설을 갖춘 장소가 흔하지 않고 시간도 많이 소요됨으로 완성된 머핀을 사용하는 것이 효과적입니다. 머핀은 제과점이나 마트에서 쉽게 구할 수 있습니다. 과자는 막대형 과자 종류를 선택합니다. 저는 '참깨스틱'이나 '초코하임'을 주로 사용합니다. 막대 모양이 조형 원리를 표현하는 과정에서 시각적 효과가 좋습니다.

　사과는 막대 모양으로 잘라서 사용합니다. 단, 사과는 변색이 쉽게 됩니다. 그래서 올리고당이나 꿀에 담가서 코팅을 해줍니다. 그리고 스프링클은 다양한 종류를 구매하세요. 여러 모양의 스프링클은 작품의 조형 요소 점이나 색을 표현할 때 선택의 폭이 넓어지고 학생들의 호기심을 자극하기에 효과적입니다.

　머핀을 담을 용기는 용기 속의 내용물이 보이는 일회용 투명 컵을 구

매하세요. 뚜껑을 굳이 구매할 필요는 없으나 이동이나 보관을 할 생각이면 구매해도 좋습니다. 그리고 컵케이크를 떠먹을 수 있는 숟가락도 함께 구매하세요.

생크림은 스프레이 휘핑크림을 사용하거나 휘핑용 생크림을 구매하세요. 스프레이 형식은 사용이 편한 반면 가격이 비싸고 양이 적다는 단점이 있습니다. 그리고 직접 생크림을 만들 때는 휘핑하는 볼을 얼음이나 찬물 위에 올리고 저어 주면 크림이 더 잘 만들어져요.

초코볼은 마트에서 여러 종류를 판매합니다. 저는 학생들이 'm&m' 초코볼을 좋아해서 그것을 사용합니다. 초콜릿 시럽은 어떤 종류든 사용할 수 있습니다. 다만 액체로 된 것을 사용해야 합니다. 그리고 초콜릿 시럽을 사용할 때 시럽 전용 통을 사용하는 것은 좋지 않습니다. 가격도 비싸고 생각보다 깨끗하게 시럽을 뿌리기도 힘듭니다. 그 대신 약국에서 소아용 시럽약을 넣는 용기를 구매해서 사용하는 것이 좋습니다. 선을 표현하기에 적합하고 깔끔합니다. 용기 가격도 저렴합니다.

재료를 구매했다면 2차시 수업 준비를 해봅시다. 2차시 수업의 원활한 운영을 위해서는 모둠별 재료 배분이 가장 중요합니다. 조별 바구니를 하나씩 준비하세요. 특별한 바구니가 아닌 일반적으로 학급에서 사용하는 자료 바구니를 쓰면 됩니다. 다만 위생을 생각해 깨끗한 상태를 유지시켜 주세요. 위생장갑은 모둠 수에 맞추어 바구니에 넣어 주세요. 어린이용 위생장갑을 사용하면 좋습니다.

스프링클은 접시에 준비해 주어야 학생들이 사용하기 좋습니다. 스프링클은 다양한 종류가 있습니다. 저는 주로 레인보우 스프링클을 사용

하지만, 선생님과 학생들의 취향에 맞게 다른 종류를 선택해도 좋습니다. 초콜릿 시럽은 조별로 시럽 용기에 넣어 주세요. 초코볼은 그릇에 준비해 주세요. 그래야 학생들이 색을 고르기 편합니다. 학생당 6~10개 정도가 적당합니다. 분당도 준비해 주세요.

2차시 컵케이크 만들기 요리미술 수업을 시작해 보겠습니다. 학생들은 1차시에 만든 아이디어 레시피를 준비합니다. 모둠별로 서로의 아이디어 레시피를 이야기해 보는 시간을 갖습니다. 그리고 수정할 부분이 있으면 수정할 수 있는 시간을 줍니다. 이제 만들기 수업을 진행해 보겠습니다. 각 모둠에 준비된 재료 바구니를 나누어 주고 교사의 시범에 따라 학생들은 한 단계씩 만들어 갑니다.

첫 번째, 위생장갑을 착용합니다. 물론 사전에 손을 깨끗이 닦아야 합니다.

두 번째, 머핀을 준비한 투명용기에 넣어 줍니다. 머핀이 용기에 꽉 찰 정도로 크다면 손으로 눌러서 생크림이 들어갈 수 있는 공간을 만들어 줍니다.

세 번째, 머핀 위에 생크림을 올려 줍니다. 스프레이 타입의 생크림은 가스만 배출되지 않도록 잘 흔들어 줍니다. 그리고 생크림을 분사할 때 스프레이를 수직으로 세워서 사용합니다. 그래야 생크림이 고르게 나옵니다. 또 하나 버튼에 천천히 힘을 주어야 합니다. 만약 한 번에 갑작스럽게 힘을 주면 생각보다 많은 양의 생크림이 나와서 당황할 수 있습니다. 짤주머니를 사용할 때는 생크림의 상태가 중요합니다. 너무 무르면 머핀에 흡수되어 보기에 좋지 않습니다.

네 번째, 초코볼이나 사과 슬라이스, 막대 과자로 자신이 구상한 형태로 구현합니다. 이렇게 생크림 위에 토핑들을 장식할 때는 핀셋을 이용하면 좀 더 정확한 위치에 표현할 수 있습니다. 그리고 이 단계에서 학생들은 자신의 아이디어를 스케치한 구상지를 보면서 꾸며 줍니다. 그래야 자신이 원하는 작품이 나올 수 있습니다.

다섯 번째, 스프링클을 골고루 뿌려 줍니다. 하지만 너무 많은 양을 뿌리면 토핑에서 표현했던 조형 원리 '균형'이 덮일 수 있으므로 티스푼으로 하나 정도 사용하면 좋습니다.

마지막으로, 완성도를 높여 주는 비법은 분당입니다. 분당을 뿌릴 때는 가는 체를 활용하면 자연스럽게 뿌려집니다.

⭐ 요리미술 표현 단계

머핀 준비

생크림 올리기

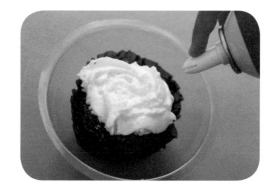

조형 원리 표현

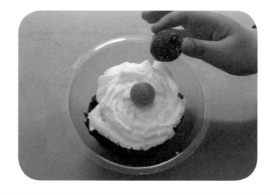

✪ 요리미술 컵케이크 마무리

이제 요리미술 수업의 마지막 단계이다. 서로의 작품 감상과 시식 활동으로 마무리한다. 학생들의 완성된 작품만 남기고 주변을 정리한다. 그리고 작품은 핸드폰으로 촬영한다. 이때 핸드폰으로 촬영하기 전에 학생들에게 다양한 색상의 도화지를 제공해 준다. 이는 완성 작품을 여러 색의 도화지 위에 놓고 촬영해서 자신이 원하는 이미지를 찾도록 유도하기 위한 것이다. 또한 자신의 완성 작품을 촬영하는 과정에서 학생들은 색의 대비와 변화를 덤으로 공부할 수 있다.

과자나 초코볼로 조형 원리 '균형'을 표현한 완성 작품

그 다음 작품들을 모니터에 띄워서 학생들이 서로의 작품에서 조형 원리 '균형'을 찾는 활동을 한다. 이 과정은 다시 한 번 조형 원리 '균형'을 강조하는 단계이다. 이 모든 단계가 마무리되었다면 즐거운 분위기로 시식하는 시간을 갖는다. 음식물을 남기지 말아야 하는 환경교육도 가능하고, 서로의 음식을 나누어 먹는 인성교육도 가능한 순간이다.

수업을 마치며

컵케이크 만들기 요리미술은 초중등 미술교육 과정의 조형 요소와 원리 단원을 재구성해 수업에 적용할 수 있다. 1차시에는 아이디어 레시피를 하고, 2차시에는 요리미술 작품 만들기, 3차시에는 서로의 작품을 감상하며 조형 원리를 찾아보며 시식하는 단계로 마무리한다. 이번 요리미술 수업에서 핵심은 조형 원리 '균형'을 이해하고 직접 표현하는 과정이다.

한 걸음 더 나아가 마무리 단계에서 일상생활 속의 조형 원리 '균형'을 찾아보는 활동을 추천한다. 그 이유는 학생이 자신의 삶 속에서 마주하는 수많은 문제에 좌절하지 않고 요리미술에서 예술적 문제해결력인 조형적 사고로 문제의 실마리를 찾을 수 있기를 바라기 때문이다.

4장 리듬

리듬은 삶에 생명력을 불어넣는다

최근 우연한 기회로 승마를 배우게 되었다. 살아 있는 생명체와 호흡을 맞추며 운동한다는 것이 생각보다 쉽지 않았다. 교관은 말의 리듬과 기수의 리듬이 맞지 않으면 달릴 때 튕겨서 낙마할 수도 있다고 겁을 주었다. 그러면서 말과 리듬을 맞추라는 주문을 자주 했다. 사실 젊지 않은 나이에 굳어 버린 몸이 금방 유연해지기는 힘들지만, 간혹 말과 리듬이 맞을 때면 내리막길에서 페달을 밟지 않고도 자전거가 나아가는 듯한 가뿐함을 느낄 수 있었다.

승마를 배우면서 리듬에 중요성을 몸으로 체감했다. 리듬은 운동뿐만 아니라 노래, 춤에도 있다. 그리고 시에서도 일정한 규칙을 가지고 단어를 나열하면 운율이 생긴다. 우리 몸에도 생체적 리듬도 있고 기분에 따른 심리적 리듬이 있다. 일이나 공부를 할 때도 리듬을 타면 효율적으로 시간을 사용할 수 있다. 리듬은 이렇게 삶에 활력을 불어넣어 준다.

그림 속에도 조형 원리 '리듬'이 있다. 이 리듬은 작품에 생명력을 불

어넣어 준다. 리듬은 조형 요소(선, 형태, 색, 크기 등)가 규칙적인 간격을 두고 반복될 때 시각적 율동감을 선사한다. 인상주의 화가 에드가 드가(Edgar Degas)의 발레 작품들에서 우리는 발레 공연장에 온 듯한 착각을 받는다. 이것은 무용수들의 반복되는 몸짓의 형태에서 비롯된 리듬감이 존재하기 때문이다. 그리고 옵아트(Optical art)의 대표적인 작가 빅토르 바사렐리(Voctor vasanely)의 작품 「직녀성」에서도 리듬의 효과를 쉽게 발견할 수 있다. 점처럼 보이는 원들이 일정한 규칙을 가지고 반복되며 리듬감을 형성하고 있는 것이 보일 것이다.

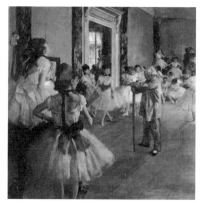
에드가 드가의 「발레 수업」

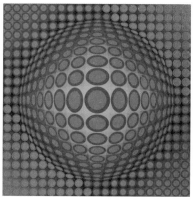
빅토르 바사렐리의 「직녀성」

리듬 : 선, 형, 색, 크기 등의 동일한 요소나 대상이 일정한 간격을 두고 반복적으로 배열되어 어떠한 모티브(motif)들이 연속적으로 전개되는 것을 의미한다. 표현 활동에서 이를 효과적으로 활용하면 작품에 동적인 느낌을 나타낼 수 있다.

간혹 학생미술대회 작품들을 심사할 때가 있다. 많은 심사 작품들 중에서 눈에 들어오는 작품들은 리듬감 있는 작품들이다. 우리의 눈은 정적인 이미지보다는 동적인 이미지에 민감하다. 그래서 광고도 신문이나 전단지보다는 움직이는 버스나 옥외 영상, TV 광고 영상들이 더 많은 대중에게 상품 이미지를 전달할 수 있다. 이렇듯 미술 작품도 율동감이 느껴지는 작품이 감상자의 마음을 움직일 확률이 높다.

: 식빵 케이크 요리미술

수업의 흐름 알아보기

4장 요리미술 수업의 주제는 조형 원리 '리듬'을 활용한 식빵 케이크 만들기이다. 먼저 아이디어 레시피를 만든다. 아이디어 레시피에는 이번 수업 시간에 사용할 요리 재료들이 소개되어 있다. 이중 어떤 재료로 조형 원리 '리듬'을 나타낼 것인지 선택한다. 이 과정에서 학생들이 재료를 선택하기 전에 조형 요소와 재료를 연관 짓는 활동을 해보면 좋다. 점과 유사한 스프링클, 선을 표현할 수 있는 초콜릿 시럽, 다양한 색의 초코볼 등을 조형 요소로 학생들이 생각할 수 있도록 설명해 주는 것이 중요하다.

조형 요소를 정했다면 그 다음 단계인 조형 원리 '리듬'과 사선 잇기를 해준다. 마지막으로 자신이 만들 과일 빙수 작품을 그린다. 스케치할

때는 다양한 색을 사용할 수 있는 다색 사인펜이나 색연필을 사용하면 좋다. 그리고 글자를 쓰거나 메모하는 것도 가능하다. 2차시는 조형 원리 '리듬'을 표현하기 위해 식빵 케이크를 만드는 단계이다. 마지막 3차시는 완성된 작품들을 감상하는 시간이다. 서로의 작품 속에서 조형 원리를 찾아보는 활동을 한 후 시식하는 시간을 갖는다.

단계별 수업 시작하기

1차시 수업은 요리미술 수업의 준비 단계이다. 교사의 역할은 수업 주제를 학생들에게 소개하고 조형 원리 '리듬'에 대한 설명을 한다. 리듬을 설명할 때, 교실과 학생 주변에서 쉽게 찾을 수 있는 예를 들어 주는 게 좋다. 나무의 무늬, 밧줄의 매듭, 나뭇가지, 커튼의 무늬와 주름 등을 예로들 수 있다. 그리고 학생들에게 직접 리듬이 사용되는 예를 찾고 발표할 시간을 주도록 하자.

단, 이 활동에서 한 가지 생각해 볼 점이 있다. 예전 교사 연수강의를 할 때 "매번 생활 속의 시각적 이미지에서만 조형 원리를 찾아야 하나요?"라는 질문을 받았다. 당연하게 여기는 것에 대해 의심을 하게 만드는 좋은 질문이다. 나는 이렇게 답했다. "예 그렇습니다. 보편적으로 우리가 일컫는 순수미술은 시각예술을 의미합니다. 시각예술에 범주는 눈으로 보고 느낄 수 있는 작품에 한정됩니다. 그래서 요리미술은 시각예술이며 시각적 이미지를 발견하고 표현하는 활동에 중점을 두는 것입니다." 그렇다고 발상하는 과정에서 영감을 떠오르게 하는 원인이 반드시 시각적 이미지일 필요는 없

나무 무늬

밧줄

나뭇가지

커튼의 주름과 무늬

다. 이 질문과는 별개의 문제이다.

　학생들이 조형 원리 '리듬'을 이해했다면 다음으로 넘어가자. 오늘의 수업 주제는 식빵 케이크 만들기이다. 단 조형 원리 '리듬'이 표현되어야 한다. 완성된 작품의 예를 보여 주면 학생들의 시선을 사로잡을 수 있다. 여기에 곁들여 수업 재료에 관한 설명을 해주는 것도 유용하다.

 식빵(Loaf bread) 먹기 편리하도록 미리 잘라놓은 빵을 말한다. 좁은 의미로는 틀에 넣어 구운 흰 빵(White pan bread)을 말하고, 넓은 의미로는 식사 때 내놓은 빵을 말한다. 밀가루에 물과 효모(이스트)를 넣고 반죽해 구워 낸다.

 체리(Cherry) 벚나무의 열매를 뜻하는 영어 단어. 순우리말로는 버찌라고 한다. 여타 과일들에 비해 붉고 작아 앙증맞은 이 열매는 케이크나 디저트의 장식물로 종종 애용된다.(나무위키)

 버터(Butter) 고체형 유제품 중의 하나로, 유지방, 단백질, 수분으로 이루어져 있다. 신선한 우유나 발효된 크림을 유지방과 유청으로 분리하는 공정을 거쳐 만든다. 일반적으로 토스트나 빵제품, 조리된 채소류에 얹어 먹는다.

수업 재료를 소개해 주자. 식빵, 초콜릿 시럽, 딸기시럽, 버터, 딸기잼, 스프링클, 체리를 직접 보여 주며 소개하는 게 효과적이다. 이때 초콜릿 시럽과 딸기시럽은 오늘의 조형 원리 '리듬'을 표현하는 재료라는 것을 인지하도록 발문을 통해 학생들이 찾도록 유도하자. "오늘의 재료 중에 어떤 재료가 '리듬'을 표현하기에 좋을까?"라고 말이다.

✪ 요리미술 아이디어 레시피

다음 단계는 아이디어 레시피이다. 첫 번째, 조형 요소와 원리에 선긋기를 해야 한다. 이 단계는 학생들에게 단순히 요리를 하는 것을 뛰어넘어 조형 원리를 표현하는 수업이라는 것을 다시 한 번 확인하는 과정이다.

조형 요소와 원리를 연결해 선을 긋는 부분을 어려워하는 학생들이 있다. 이럴 때 이런 발문이 유용하다. 직접 시럽으로 물결무늬를 나타내 보여 주며 "조형 요소들 중 무엇과 닮았어?", "오늘은 조형 원리 중 어떤 것

◀ 아이디어 레시피 ▶

이름()

1. (식빵 케이크)에 선택할 조형 요소와 조형 원리에 선 긋기를 해봅시다.

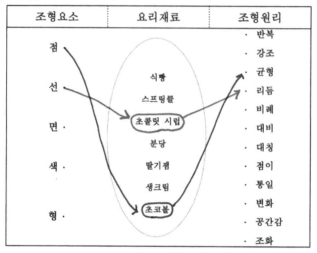

조형요소	요리재료	조형원리
점	식빵	· 반복
선	스프링클	· 강조
		· 균형
면 ·	초콜릿 시럽	· 리듬
	분당	· 비례
색 ·	딸기잼	· 대비
	생크림	· 대칭
		· 점이
형 ·	초코볼	· 통일
		· 변화
		· 공간감
		· 조화

<조형 요소와 원리를 활용해 표현방법을 써봅시다>

조형 요소인 ()에 해당하는 재료 ()을(를), 조형원리 ()으로 나타내 보겠습니다.

(조형 요소인 선에 해당하는 초콜릿 시럽은, 조형 원리 `리듬으로 나타내 보겠습니다.)

2. 조형 원리를 이용해 자신만의 (식빵 케이크) 모습 스케치하기

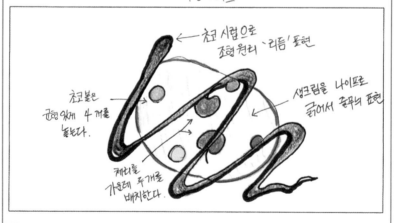

초코 시럽으로
조형 원리 `리듬' 표현

초코볼은
균형 있게 4개를
놓는다.

생크림을 나이프로
긁어서 줄무늬 표현

체리를
가운데 두개를
배치한다.

을 표현하기로 했지?"라고 말이다.

이때 교사가 유의해야 할 부분이 있다. 시럽으로 물결무늬를 나타낼 때 식빵 위에 나타내고, 한 가지 곡선보다는 다양한 패턴의 곡선을 보여 준다. 그것은 학생들이 '리듬'을 나타낼 때 여러 가지 곡선의 형태를 표현 하도록 유도하기 위함이다.

마지막 단계는 학생들이 자신이 표현할 요리미술 작품을 스케치하는 것이다. 연필로 밑그림을 그리는 것보다는 다색 사인펜을 이용해 그리는 것이 시각적 효과도 크고 시간을 절약해 주는 방법이다. 스케치 시간은 10~15분 이내로 주는 것이 좋다. 이때 그림으로 표현하기 힘든 부분이나 애매한 부분은 글로 표현해도 좋다. 마치 요리사가 레시피에 메모하듯 말 이다. 스케치를 완성한 후 조원들끼리 자신이 만들 작품을 소개하고 이야 기하는 시간을 갖자. 시간에 여유가 있다면 전체 앞에서 조원들이 선정한 발표자가 자신의 작품을 소개해도 좋다.

⭐ 요리미술 교수 학습 활동

4장의 요리미술의 표현 방법은 조형 원리 '리듬'을 이용해 식빵 케이크를 만 드는 것이다. 식빵 케이크는 손쉽게 만들 수 있는 간식으로, 만드는 과정도 단순하다. 요리미술 수업을 처음 접하는 교사나 부모들도 아이들과 간단 히 즐길 수 있는 주제이다. 작품의 완성도가 높고, 학생들의 반응이 좋다.

그럼, 요리미술 수업의 작품 제작 방법을 알아보자. 요리미술 작품을 제작하기 전에 교사가 먼저 사전 제작을 해보아야 한다. 사전 제작이라고 해서 부담을 가질 필요는 없다. 재료를 구매한 후 모둠별로 재료를 배분하 는 과정에서 잠깐 시간을 내어 만들어 보는 것이다. 선생님들도 잘 알겠지

만 내가 해본 것을 가르치는 것과 그렇지 않은 것은 그 차이가 상당하다.

단계	교수 학습 활동
1차시 구상 카드 작성하기	◎ 조형 원리를 활용해 아이디어 레시피 작성하기 ◎ 아이디어 레시피 재구성하기 　- 발표한 친구들의 구상 중 자신의 식빵 케이크에 활용하면 좋을 것 　　같은 부분이 있나요?
2차시 이미지 표현하기	◎ 식빵 케이크 만들기(시범 보이기) 　- 작품 제작 순서 제시하기 ◎ 아이디어 레시피를 바탕으로 각자 식빵 케이크 만들기 　- 아이디어 레시피의 조형 원리를 생각하며 식빵 케이크 만들기
조형 원리 찾기	◎ 조형 요소와 원리 알아맞히기 　- 서로의 작품을 감상하며 어떤 조형 요소와 원리가 식빵 케이크에 　　표현되었는지 발표하기
미술의 생활화	◎ 생활 속에서 조형 원리를 찾아보기 　- 생활 속에서 조형 원리 반복이 활용된 예를 찾아서 발표하기 ◎ 요리미술을 한 후 알게 된 점 이야기해 보기 　- 직접 식빵 케이크를 만들어 본 후 알게 된 점이나 느낀 점을 발표해 　　볼까요?

✪ 요리미술 표현 방법

식빵 케이크 만드는 과정에 대해 자세히 살펴보겠습니다.

우선 재료를 구매합니다. 먼저 도마는 종이 도마를 구매해 사용하면 위생적입니다. 스프링클은 1kg 대용량을 구매하는 게 저렴합니다. 스프링클은 많은 수업에 활용되는 재료로, 그 종류는 아주 다양합니다. 그중 레인보우 스프링클과 구슬 스프링클은 다양한 작품에 활용하기에 유용합니다.

재료를 구매할 때 재료 목록은 이 책에서 제시한 것을 구매하면 됩니다. 만약 버터를 구매하기 힘들다면 슬라이스 치즈나 생크림을 사용해도

좋습니다. 이렇게 학급 실정에 맞게 대체할 만한 재료가 있다면 과감하게 대체해 사용해도 괜찮습니다.

재료를 구매했다면 2차시 수업 준비를 해봅시다. 2차시 수업의 원활한 운영을 위해서는 모둠별 재료 배분이 가장 중요합니다. 조별 바구니를 하나씩 준비하세요. 특별한 바구니가 아니라 일반적으로 학급에서 사용하는 자료 바구니를 쓰면 됩니다. 다만 위생을 생각해 깨끗한 상태를 유지시켜 주세요. 위생장갑은 모둠 수에 맞추어 바구니에 넣어 주세요. 어린이용 위생장갑을 사용하면 좋습니다.

스프링클은 접시에 준비해 주어야 학생들이 사용하기 좋습니다. 초콜릿 시럽은 유아용 약병 튜브를 이용하면 원하는 선을 깔끔하게 표현할 수 있습니다. 식빵은 딱딱해지지 않도록 비닐봉지 안에 넣어 준비해 주세요. 학생당 3~4개 정도가 적당합니다. 잼은 학급 기호에 맞게 준비합니다. 다만 튜브형 잼이 빵에 바를 때 편리합니다. 그리고 잼을 빵에 바를 때는 일회용 나이프를 사용합니다.

2차시 식빵 케이크 만들기 요리미술 수업을 시작해 보겠습니다. 학생들은 1차시에 만든 아이디어 레시피를 준비합니다. 모둠별로 서로의 아이디어 레시피를 이야기해 보는 시간을 갖습니다. 그리고 수정할 부분이 있으면 수정할 수 있는 시간을 줍니다. 이제 만들기 수업을 진행해 보겠습니다. 각 모둠에 준비된 재료 바구니를 나누어 주고 교사의 시범에 따라 학생들은 한 단계씩 만들어 갑니다.

첫 번째, 위생장갑을 착용합니다. 물론 사전에 손을 깨끗이 닦아야

합니다.

두 번째, 식빵을 원하는 모양으로 잘라 줍니다. 이때 톱니 형태의 일회용 나이프를 이용합니다.

세 번째, 식빵에 잼을 넓게 펴서 발라 줍니다. 그리고 잼을 바를 때는 식빵을 잘랐던 일회용 나이프를 사용합니다.

네 번째, 잼을 바른 식빵 위에 식빵을 한 장 더 올리고 그 위에 생크림을 올려 줍니다.

다섯 번째, 생크림 위에 스프링클을 뿌려 줍니다.

여섯 번째, 초콜릿 시럽으로 조형 원리 '리듬'을 표현합니다. 이때 자신이 아이디어 레시피한 모습에 맞게 꾸며 주도록 합니다. 그리고 스프링클이나 토핑을 장식할 때 핀셋을 이용하면 좀 더 정확한 위치에 표현할 수 있습니다.

마지막으로, 완성도를 높여 주는 비법은 분당입니다. 분당을 뿌려 완성합니다.

⭐ 요리미술 표현 단계

식빵 준비

스프링클 꾸미기

조형 원리 표현

✪ 요리미술 식빵 케이크 마무리

이제 요리미술 수업의 마지막 단계이다. 서로의 작품 감상과 시식 활동으로 마무리한다. 학생들의 완성된 작품만 남기고 주변을 정리한다. 그리고 작품은 핸드폰으로 촬영한다. 이때 흰 도화지 위에 작품을 놓고 촬영을 하면 좀 더 고급스러워 보인다. 그 다음 작품들을 모니터에 띄워서 학생들이 서로의 작품에서 조형 원리 '리듬'을 찾는 활동을 한다. 이 과정은 다시한 번 조형 원리 '리듬'을 강조하는 단계이다.

이 모든 단계가 마무리되었다면 즐거운 분위기로 시식하는 시간을 갖는다. 음식물을 남기지 말아야 하는 환경교육도 가능하고, 서로의 음식을 나누어 먹는 인성교육도 가능한 순간이다.

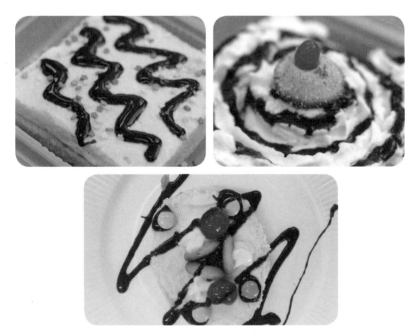

시럽으로 조형 원리 '리듬'을 표현한 작품

수업을 마치며

식빵 케이크 만들기 요리미술은 초중등 미술교육 과정 조형 요소와 원리 단원을 재구성해 수업에 적용할 수 있다. 1차시에는 아이디어 레시피를 하고, 2차시에는 요리미술 작품 만들기, 3차시에는 서로의 작품을 감상하며 조형 원리를 찾아보며 시식하는 단계로 마무리한다. 이번 요리미술 수업에서 핵심은 조형 원리 리듬을 이해하고 직접 표현하는 과정이다.

한 걸음 더 나아가 마무리 단계에서 일상생활 속의 조형 원리 리듬을 적용해 볼 수 있는 아이디어를 만들어 보는 활동을 추천한다. 이러한 활동이 원활하게 진행되기 위해서는 학생들의 학교생활 속에서 조형 원리가 유용하게 쓰이도록 여건을 조성해 주어야 한다. 이는 요리미술 수업에 효과를 높이는 가장 좋은 방법이기 때문이다. 예를 들어 미술 수업 시간은 물론이거니와 학기 초 학급 환경 꾸미기를 할 때, 학교 행사에서 소품을 만들 때, 프로젝트 학습에서 결과물을 만들 때 등의 상황에서 조형 원리를 활용해 보자.

5장 비례

부분을 보면 전체가 보인다

간혹 예능 프로그램에서 부분을 보여 주며 전체의 답을 찾는 게임을 한다. 예를 들어 노래의 반주나 일부분을 들려주고 곡의 제목을 맞추는 게임 같은 것이다. 어려운 문제도 쉽게 맞추는 출연자들을 보면서 놀라기도 하고 무언가 숨겨진 구조가 있지 않을까 하는 생각도 했다. 찾아보니 수학에서도 이러한 현상을 연구하는 분야가 있었다.

기하학 연구 분야 중 하나인 '프랙털(fractal)' 이론이다. 프랙털이란 자기 유사성을 갖는 기하학적 구조를 뜻한다. 쉽게 말하자면 어떤 형태의 작은 일부를 확대해 봤을 때 그 형태의 전체 모습이 똑같이 반복되는 구조에 관한 내용이다. 이 이론은 우리 일상에서도 쉽게 접할 수 있다. 나무는 숲을 닮았고 컵 속의 물은 바다를 닮았다. 그리고 신문 기사 중에도 프랙털 구조를 잘 갖춘 음악이 대중들의 인기를 얻는다는 내용이 있었다. 미술에서도 전체와 부분에 조화를 조율하는 조형 원리가 있다. 바로 비례이다.

우주에서 가장 아름다운 비례는 무엇일까? 미술가들뿐만 아니라 수학자들도 어떤 비례가 가장 이상적인 아름다움을 전달할 수 있는지를 수학적으로 탐구했다. 그 결과 그리스의 수학자 유클리드(Euclid)는 이상적인 비례를 나타내는 황금 분할을 찾아냈다.

황금 분할은 수학적으로 가장 아름답고 안정적으로 여겨지는 표준 비율(1:1.618)을 토대로 면을 나누는 것이다. 황금 분할을 활용할 경우 사람들은 시각적으로 조화와 안정을 느낄 수 있다. 그래서 고대 그리스인들은 신전과 예술품을 만들 때 이 황금 분할을 적용해서 조화와 안정감을 효과적으로 나타냈다.

파르테논 신전을 정면으로 보았을 때 외부 윤곽은 완벽한 황금 사각형이고, 신전 기둥의 윗부분은 전체 높이를 황금 분할하고, 왼쪽에서 네 번째 기둥과 다섯 번째 기둥은 각각 전체 가로 길이의 1:1.618로 황금 분할한다. 또한 레오나르도 다 빈치(Leonardo da Vinci)의 「모나리자」는 인체 비율과 구도에 있어서 황금비를 지킨 좋은 사례이다.

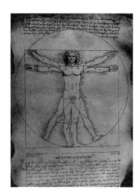

레오나르도 다 빈치의
「비트루비우스적 인간」

파블로 피카소의 「꿈」

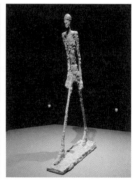

알베르토 자코메티의
「걸어가는 사람」

조형 원리 '비례'는 화가들의 개성을 표현하는 주요 방편으로도 쓰인다. 레오나르도 다 빈치의 경우 그의 소묘 작품 중 「비트루비우스적 인간」 또는 「인체 비례도」에서 사람의 몸을 기하학적 관점에서 수학적으로 계량화해 이상적 형태를 만들어 냈다. 파블로 피카소(Pablo Picasso)는 「꿈」이라는 작품에서처럼 인체를 해부하듯 분해해 그만의 비례로 조합하는 방식을 사용했다. 알베르토 자코메티(Alberto Giacometti)는 인간의 형상을 철사처럼 가늘고 기다란 비율로 재해석함으로써 인간의 실존적 불안과 위기감을 잘 드러냈다는 평을 받는다.

비례 : 어느 한 부분과 전체와의 수량적인 비율을 의미한다.(노영자 외, 2011) 또한 전체와 부분, 혹은 부분과 부분 간 크기의 상호 관계를 나타내는 것으로, 서로의 상대적인 크기 관계 사이에서 형성되는 것이 비례라고 할 수 있다.

: 브로슈에트 요리미술

수업의 흐름 알아보기

5장 요리미술 수업의 주제는 조형 원리 '비례'를 활용한 브로슈에트 만들기이다. 먼저 아이디어 레시피를 작성한다. 아이디어 레시피에는 이번 수업 시간에 사용할 요리 재료들이 소개되어 있다. 이중 어떤 재료로 조형 원리 '비례'를 나타낼 것인지 선택한다.

여기서 관심을 가져야 할 점은 첫 단계인 요리 재료와 조형 요소를 선으로 연결할 때 어려워하는 학생들이 있다는 것이다. 이런 경우에는 재료의 여러 특성 중 한 가지만 강조해 선택한다. 예를 들어 방울토마토에는 점, 면, 색 등의 다양한 조형 요소가 포함되어 있지만 작품을 제작하는 사람의 의도에 맞게 이들 조형 요소 중 하나를 선택해 작품을 제작하면 된다.

조형 요소를 정했다면 그 다음 단계인 조형 원리 '비례'와 사선 잇기를 해준다. 마지막으로 자신이 만들 브로슈에트를 그린다. 스케치할 때는 다양한 색을 사용할 수 있는 다색 사인펜이나 색연필을 사용하면 좋다. 그리고 글자를 쓰거나 메모하는 것도 가능하다. 그리고 2차시는 조형 원리 '비례'를 표현하기 위해 브로슈에트를 만드는 단계이다. 마지막 3차시는 완성된 작품들을 감상하는 시간이다. 서로의 작품 속에서 조형 원리를 찾아보는 활동을 한 후 시식하는 시간을 갖는다.

단계별 수업 시작하기

1차시 수업은 요리미술 수업의 준비 단계이다. 교사의 역할은 수업 주제를 학생들에게 소개하고 조형 원리 '비례'에 대한 설명을 한다. '비례'를 설명할 때 학생 주변에서 쉽게 찾을 수 있는 예를 들어 주는 게 좋다. 해바라기꽃의 비례, 선인장의 비례, 자동차 로고의 비례, 에펠탑의 비례 등을 예로 들 수 있다. 그리고 학생들에게 직접 비례가 사용되는 예를 찾고 발표할 시간을 주도록 하자.

해바라기 선인장 자동차 로고 에펠탑

학생들이 조형 원리 '비례'를 이해했다면 다음으로 넘어가자. 오늘의 수업 주제는 브로슈에트 만들기이다. 단, 조형 원리 '비례'가 표현되어야 한다. 완성된 작품의 예를 보여 주면 학생들의 시선을 사로잡을 수 있다. 여기에 곁들여 수업 재료에 관한 설명을 해주는 것도 유용하다.

 브로슈에트 (Brochette) 본래는 요리할 때 음식을 꿰는 꼬챙이를 일컫는 말이다. 재료로는 닭고기, 쇠고기, 돼지고기, 어패류, 간, 콩팥, 피망, 양파, 버섯류 등 넓게 쓰이며, 얇게 저민 베이컨을 말아서 쓰기도 한다. 조리법은 불에 직접 굽기도 하고, 밀가루를 묻혀서 프라

이팬에 지지는 경우도 있다. 보통 으깬 감자, 튀긴 감자, 날채소, 레몬 등을 곁들이고, 브라운소스나 레몬즙, 다진 파슬리, 소금, 후춧가루로 양념한 버터 등을 묻혀서 먹는다.(조리 용어 사전)

 살사소스(Salsa sauce) 라틴 아메리카에서 요리에 사용되는 소스이며, 특히 멕시코 요리에 많이 사용된다. 딥과 유사한 형태를 하고 있으며, 주재료로는 토마토가 사용된다. 일반적으로 매운 맛이 나며, 종류에 따라 순한 맛이 나는 살사소스도 있다. 이름의 유래는 '소스'라는 의미의 스페인어 단어인 '살사(Salsa)'이다.(네이버 지식백과)

오늘 요리미술 수업에서 만들 요리는 브로슈에트라는 서양 꼬챙이 요리이다. 이 요리는 우리에게 좀 낯선 요리로 다가올 것이다. 하지만 우리나라에 대표적인 꼬챙이 요리인 산적과 비슷한 요리이다. 브로슈에트는 산적 만들 듯 고기와 채소 등을 꿰어 구워 준다. 이 요리를 만드는 과정은 단순하다. 다만 불을 사용함으로 안전 지도 부분만 좀 더 신경을 써 주면 된다.

이제 수업 재료를 소개해 주자. 직접 보여 주며 소개하는 것이 효과적이다. 재료 하나하나의 냄새를 맡고, 손으로 만져서 질감을 느끼고, 색깔을 살펴보고 맛보는 체험을 한다. 이러한 요리미술 수업의 과정은 학습자의 모든 신체적 지각을 사용하게 함으로써 오감을 깨워 주는 교육적 효과가 있다.

❄ 요리미술 아이디어 레시피

다음 단계는 아이디어 레시피이다. 첫 번째, 조형 요소와 원리를 선 긋기를 해야 한다. 이 단계는 요리미술이 단순히 요리하는 수업이 아닌 조형

◀ 아이디어 레시피 ▶

이름(　　　)

1. (브로슈에트)에 선택할 조형 요소와 조형 원리에 선 긋기를 해봅시다.

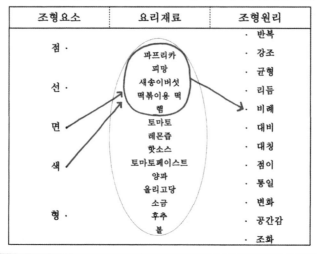

조형요소	요리재료	조형원리
점 ·	**파프리카** **피망** **새송이버섯** **떡볶이용 떡** **햄** 토마토 레몬즙 핫소스 토마토페이스트 양파 올리고당 소금 후추 물	· 반복 · 강조 · 균형 · 리듬 · 비례 · 대비 · 대칭 · 점이 · 통일 · 변화 · 공간감 · 조화
선 ·		
면 ·		
색 ·		
형 ·		

<조형 요소와 원리를 활용해 표현방법을 써봅시다>

조형 요소인 (　)에 해당하는 재료 (　)을(를), 조형원리 (　)으로 나타내 보겠습니다.

(조형 요소인 면과 색에 해당하는 채소와 햄을 조형 원리 '비례'로 나타내 보겠습니다.)

2. 조형 원리를 이용해 자신만의 (브로슈에트) 모습 스케치하기

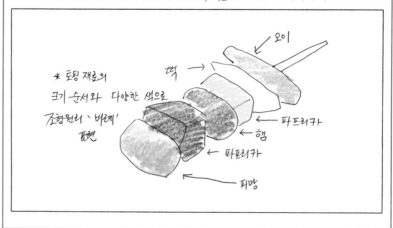

※ 토핑 재료의
크기 순서와 다양한 색으로
조형원리 '비례'
표현

오이
떡 →
파프리카
← 햄
← 파프리카
← 피망

원리를 표현하는 수업이라는 것을 다시 한 번 확인하는 과정이다. 그리고 오늘 수업은 이전 수업들과 달리 다양한 조형 요소가 합쳐져서 하나의 조형 원리 '비례'를 만드는 수업이다. 학생들에게 재료에 대한 다양한 조형 요소를 선택하도록 유도하고 이 요소들이 조형 원리 '비례'를 표현하는 재료라는 사고를 형성해 준다.

5장에서는 여러 가지 조형 요소가 하나의 조형 원리 '비례'로 연결된다. 예를 들어 조형 요소 점, 색, 면을 조형 원리 '비례'로 사선 긋기를 한다. 이러한 활동은 학생들에게 조형 요소 하나가 조형 원리 하나로만 연결된다는 오개념을 바로잡아 줄 수 있다. 하지만 간혹 위와 같은 개념을 어려워하는 학생들이 있다. 이때는 무리해서 조형 요소 여러 개를 선택하기보다는 1대 1로 연결해도 괜찮다고 말해 준다.

마지막 단계는 학생들이 자신이 표현할 요리미술 작품을 스케치하는 것이다. 연필로 밑그림을 그리는 것보다는 다색 사인펜을 이용해 그리는 것이 시각적 효과도 크고 시간을 절약해 주는 방법이다. 스케치 시간은 10~15분 이내로 주는 것이 좋다. 이때 그림으로 표현하기 힘든 부분이나 애매한 부분은 글로 표현해도 좋다. 마치 요리사가 레시피에 메모하듯 말이다. 스케치를 완성한 후 조원들끼리 자신이 만들 작품을 소개하고 이야기하는 시간을 갖자. 시간에 여유가 있다면 전체 앞에서 조원들이 선정한 발표자가 자신의 작품을 소개해도 좋다.

☆ 요리미술 교수 학습 활동

5장의 요리미술의 표현 방법은 조형 원리 '비례'를 이용해 브로슈에트를 만드는 것이다. 그럼 요리미술 수업의 작품 제작 방법을 알아보자. 요리미술 작품을 제작하기 전에 교사가 먼저 사전 제작을 해보아야 한다. 사전 제작이라고 해서 부담을 가질 필요는 없다. 재료를 구매한 후 모둠별로 재료를 배분하는 과정에서 잠깐 시간을 내어 만들어 보는 것이다. 선생님들도 잘 알겠지만 내가 해본 것을 가르치는 것과 그렇지 않은 것은 그 차이가 상당하다.

단계	교수 학습 활동
1차시 구상 카드 작성하기	◎ 조형 원리를 활용해 아이디어 레시피 작성하기
	◎ 아이디어 레시피 재구성하기 - 발표한 친구들의 구상 중 자신의 브로슈에트에 활용하면 좋을 것 같은 부분이 있나요?
2차시 이미지 표현하기	◎ 브로슈에트 만들기(시범 보이기) - 작품 제작 순서 제시하기
	◎ 아이디어 레시피를 바탕으로 각자 브로슈에트 만들기 - 아이디어 레시피의 조형 원리를 생각하며 브로슈에트 만들기
조형 원리 찾기	◎ 조형 요소와 원리 알아맞히기 - 서로의 작품을 감상하며 어떤 조형 요소와 원리가 브로슈에트에 표현되었는지 발표하기
미술의 생활화	◎ 생활 속에서 조형 원리를 찾아보기 - 생활 속에서 조형 원리 반복이 활용된 예를 찾아서 발표하기
	◎ 요리미술을 한 후 알게 된 점 이야기해 보기 - 직접 브로슈에트를 만들어 본 후 알게 된 점이나 느낀 점을 발표해 볼까요?

⭐ 요리미술 표현 방법

브로슈에트 만드는 과정을 자세히 살펴보겠습니다.

우선 재료를 구매합니다. 우선 살사소스를 만들 재료들을 알아봅시다. 채소들이 필요합니다. 채소는 계절에 따라 쉽게 구할 수 있는 재료를 대체해 사용할 수 있습니다. 예를 들어 토마토를 구하기 힘들다면 방울토마토나 토마토홀 통조림을 구매합니다. 피망을 찾기 힘들다면 파프리카를 사용할 수 있습니다.

살사소스에 들어가는 양념은 핫소스, 토마토 페이스트나 케첩, 레몬즙이나 식초, 소금, 올리고당 또는 설탕, 후추가 있습니다. 양념류도 상황에 따라 대체 가능한 것으로 구매하면 됩니다. 이제 꼬챙이에 꽂을 재료들을 준비합니다. 파프리카, 피망, 새송이버섯, 떡볶이용 떡, 햄을 구매합니다.

재료를 구매했다면 2차시 수업 준비를 해봅시다. 2차시 수업의 원활한 운영을 위해서는 모둠별 재료 배분이 가장 중요합니다. 조별 바구니를 하나씩 준비하세요. 특별한 바구니가 아닌 일반적으로 학급에서 사용하는 자료 바구니를 쓰면 됩니다. 다만 위생을 생각해 깨끗한 상태를 유지시켜 주세요. 위생장갑은 모둠 수에 맞추어 바구니에 넣어 주세요. 어린이용 위생장갑을 사용하면 좋습니다. 채소들은 큰 접시에 펼쳐서 준비해 주어야 학생들이 사용하기 좋습니다. 도마는 일회용 종이 도마가 위생적이고 사용하기 편합니다.

살사소스는 교사가 한꺼번에 만들어서 사용하면 시간을 절약할 수 있습니다. 살사소스에 들어가는 양념에 비율은 토마토 페이스트 양을 기

준으로 핫소스가 1/3, 레몬즙이 1/10, 올리고당은 1/5, 소금과 후추는 티스푼에 절반 정도 넣어 주면 됩니다. 그리고 만약 특정한 맛을 강조하려면 원래 양의 두 배를 넣어 주는 방법이 있습니다.

2차시 브로슈에트 만들기 요리미술 수업을 시작해 보겠습니다. 학생들은 1차시에 만든 아이디어 레시피를 준비합니다. 모둠별로 서로의 아이디어 레시피를 이야기해 보는 시간을 갖습니다. 그리고 수정할 부분이 있으면 수정할 수 있는 시간을 줍니다. 이제 만들기 수업을 진행해 보겠습니다. 각 모둠에 준비된 재료 바구니를 나누어 주고 교사의 시범에 따라 학생들은 한 단계씩 만들어 갑니다.

첫 번째, 위생장갑을 착용합니다. 물론 사전에 손을 깨끗이 닦아야 합니다.

두 번째, 살사소스를 만들어 줍니다. 토마토와 레몬즙, 피망이나 파프리카, 핫소스, 토마토 페이스트, 양파를 준비합니다. 토마토 페이스트 대신 토마토케첩을 사용해도 됩니다. 피망과 양파는 잘게 다지고 토마토는 끓는 물에 살짝 데친 후 껍질을 벗겨 잘게 다져 줍니다. 볼에 잘게 다진 채소들을 넣고 케첩, 핫소스, 레몬즙, 소금, 후추, 올리고당을 넣어서 섞어 줍니다. 그리고 소스 그릇에 넣어 주면 살사소스는 완성입니다.

세 번째, 준비한 꽂이용 채소들을 가로 2cm, 세로 8cm 정도로 잘라 줍니다. 자른 재료들을 꼬챙이에 꿰어 줍니다. 이때 자신이 아이디어 레시피한 모습에 맞게 꾸며 주도록 합니다.

네 번째, 꼬챙이에 꿴 재료들을 프라이팬에서 노릇하게 구워 줍니다.

주의사항은 재료들을 굽기 전에 프라이팬에 식용유를 얇게 둘러 주는 것, 그리고 재료들의 양면을 모두 구워 주는 것입니다. 이 단계에서는 불을 사용함으로 안전 지도를 철저히 해야 합니다. 가스 버너는 실내에서 폭발할 위험이 있으므로 보다 안전한 전기 버너를 사용합니다.

다섯 번째, 잘 구워진 꼬챙이 재료들 위에 살사소스를 양면으로 발라 줍니다. 이때 요리용 붓보다는 수저를 사용하는 게 좋습니다. 완성 접시 위에 올리기 전에 다른 접시에서 소스를 바르고 배치합니다.

⭐ 요리미술 표현 단계

살사소스 준비

채소들을 잘라서 준비

조형 원리 표현

⭐ 요리미술 브로슈에트 마무리

이제 요리미술 수업의 마지막 단계이다. 서로의 작품 감상과 시식 활동으로 마무리한다. 학생들의 완성된 작품만 남기고 주변을 정리한다. 그리고 작품은 핸드폰으로 촬영한다.

이때 흰 도화지 위에 작품을 놓고 촬영을 하면 좀 더 고급스러워 보인다. 그 다음 작품들을 모니터에 띄워서 학생들이 서로의 작품에서 조형 원리 '비례'를 찾는 활동을 한다. 예를 들어 발표하는 학생이 모니터에 자신의 작품을 보며 "저는 색의 밝기 순서로 꼬챙이에 재료들을 꽂아서 조화롭게 표현했어요." 또는 "저는 만들면서 재미있었고 울긋불긋 비례도 잘 표현된 것 같아요." 등 다양한 이야기가 나오도록 칭찬하고 격려하자.

이 과정은 다시 한 번 조형 원리 '비례'를 강조하는 단계이다. 이 모든 단계가 마무리되었다면 즐거운 분위기로 시식하는 시간을 갖는다. 음식

브로슈에트로 조형 원리 '비례'를 표현한 완성 작품

물을 남기지 말아야 하는 환경교육도 가능하고, 서로의 음식을 나누어 먹는 인성교육도 가능한 순간이다.

수업을 마치며

브로슈에트 만들기 요리미술은 초중등 미술교육 과정의 조형 요소와 원리 단원을 재구성해 수업에 적용할 수 있다. 1차시에는 아이디어 레시피를 하고, 2차시에는 요리미술 작품 만들기, 3차시에는 서로의 작품을 감상하며 조형 원리를 찾아보며 시식하는 단계로 마무리한다. 이번 요리미술 수업에서 핵심은 조형 원리 '비례'를 이해하고 직접 표현하는 과정이다.

한 걸음 더 나아가 마무리 단계에서 일상생활 속의 조형 원리 '비례'를 찾아보는 활동을 추천한다. 요리미술 수업에서 생활 속에서 조형 원리를 찾는 활동은 두 번 제시된다. 첫 번째는 1차시에서, 두 번째는 3차시 마지막 단계에서 생활 속 조형 원리를 찾아보는 활동을 한다. 1차시는 조형 원리 탐색 단계라면 3차시는 적용단계이다.

그래서 1차시는 아이들 주변의 환경 속에서 조형 원리를 발견할 수 있는 사물이나 공간을 찾는 활동이 주를 이룬다. 반면 3차시는 학생들이 조형 원리 '비례'를 이해하고 체험하는 단계이다. 그러므로 조형 원리가 적용된 다양한 생활 속 대상을 찾아보는 활동과 더불어 아이들이 조형 원리를 표현해 보고 싶은 대상이나 공간을 발표하는 시간을 갖는 것도 유익하다.

6장 대비

아름다움과 추함은
빛과 그림자의 관계이다

사람은 혼자 살기 힘든 사회적 동물이다. 그래서 개미나 벌처럼 집단을 이루고 살아야 한다. 집단이라는 것이 서로 도움을 주고 함께 살아간다는 점은 장점이지만, 이로 말미암아 발생하는 문제들도 많다. 특히 사람과 사람 사이의 갈등은 쉽게 해결되지 않는다. 그래서 공생(共生)이라는 말보다는 공존(共存)이라는 말이 더 어울릴 듯하다.

사회에는 여러 종류의 사람들이 있다. 피부색이나 언어, 신체, 외모가 다른 사람들의 집합체이다. 화가들도 다양한 종류의 화가들이 있다. 하지만 이들은 타인과 섞여서 하나가 되기를 원치 않는다. 그저 함께 존재하기를 꿈꾸는 듯하다. 그림에서도 다양한 조형 요소들이 작품 화면을 채운다. 마치 우리 사회의 실루엣처럼 말이다. 하지만 전체의 이미지는 하나로 보일지언정 그들의 성질은 변함없다.

사람이 바뀌는 것은 쉽지 않다. 왜냐하면 사람의 성격이나 기질은 쉽

사리 변하지 않기 때문이다. 다만 어디에 누구와 함께 있느냐에 따라서 달리 비추어질 수 있다. 예를 들어 정치인들은 국회에서 매번 소리를 지르고 화를 내는 모습을 보여 준다. 만약 이들이 국회가 아니라 가정에서 사랑하는 가족과 함께 있다면 온화하고 부드러운 모습일 수도 있다.

미술에서도 각각의 조형 요소들은 고유의 변하지 않는 성질을 가지고 있다. 다만 화가들은 이들을 조형적으로 배치해 하나의 이미지를 만들 뿐이다. 이번 시간에 다룰 조형 원리 '대비'는 조형 요소를 배치하는 다양한 원리 중 하나로 물과 기름처럼 서로 반대되는 성질을 이용한다. 즉 조형 원리 '대비'는 이들의 상반되는 고유한 성질을 이용해 아름다운 이미지를 표현하는 것이다.

그럼, 이러한 원리를 활용해 작품에 표현한 화가들을 살펴보자. 먼저 색채대비를 효과적으로 활용한 프랑스의 화가 앙리 마티스(Henri Matisse)가 있다. 그는 많은 작품에서 보색 관계를 이용해 색의 채도를 높이고, 원색 본연의 선명함과 강렬함을 살려 표현한다. 그중에 특히 「붉은 방」이라는

앙리 마티스의 「붉은 방」

렘브란트 반 레인의 「젊은 자화상」

작품은 색의 대비가 화면 속에 조화롭게 배치되어 있다. 다음은 빛과 어둠만이 존재했던 광기의 시대인 중세의 한 화가에 대해 알아보자. 그는 조형 원리 '대비'의 효과를 이용해 인물을 극적으로 표현했다. 바로 빛의 화가 렘브란트 반 레인(Rembrandt Van Rijn)이다. 그는 빛과 어둠을 극대한 명암 대비 기법인 '키아로스쿠로(Chiaroscuro)'를 개발해 작품을 만들었다. 「젊은 자화상」을 보면 인물에 찰나의 표정과 감정을 화면에 담기 위해 갈색의 농도와 빛을 얼마나 환상적으로 배합했는지 알 수 있다. 마치 무대의 어둠 속에서 스포트라이트를 받는 배우처럼 우리의 시선을 집중시킨다.

　　대비 : 서로 반대되는 요소가 대립되어서 얻어지는 어울림을 대비라고 한다.(정일 외, 2011) 대비의 종류에는 형태의 대비, 크기의 대비, 명암의 대비, 색채의 대비, 질감의 대비, 방향의 대비, 위치의 대비, 공간의 대비 등이 존재한다.

: 토르티야 피자 요리미술

수업의 흐름 알아보기

6장 요리미술 수업의 주제는 조형 원리 '대비'를 활용한 토르티야 피자 만들기이다. 먼저 아이디어 레시피를 제작한다. 아이디어 레시피에는 이번 수업 시간에 사용할 요리 재료들이 소개되어 있다. 이중 어떤 재료로 조형 원리 '대비'를 나타낼 것인지 선택한다. 여기서 주의할 점은 조형 원리 '대비'를 선택하기 전 조형 요소와 요리 재료를 연결할 때 재료의 여러 특징 중 자신의 의도하는 시각적 특징 중 하나를 조형 요소와 연결하는 것이다. 예를 들어 올리브가 갖는 시각적 특징 중 색이나 형태 중 하나를 조형 요소와 연결 짓는다.

조형 요소를 정했다면 그 다음 단계인 조형 원리 '대비'와 사선 잇기를 해준다. 마지막으로 자신이 만들 토르티야 피자 작품을 그린다. 스케치할 때는 다양한 색을 사용할 수 있는 다색 사인펜이나 색연필을 사용하면 좋다. 그리고 글자를 쓰거나 메모하는 것도 가능하다. 2차시는 조형 원리 '대비'를 표현하기 위해 토르티야 피자를 만드는 단계이다. 마지막 3차시는 완성된 작품들을 감상하는 시간이다. 서로의 작품 속에서 조형 원리를 찾아보는 활동을 한 후 시식하는 시간을 갖는다.

단계별 수업 시작하기

1차시 수업은 요리미술 수업의 준비 단계이다. 교사의 역할은 수업 주제를 학생들에게 소개하고 조형 원리 '대비'에 대한 설명을 한다. '대비'를 설명할 때, 교실과 학생 주변에서 쉽게 찾을 수 있는 예를 들어 주는 게 좋다. 학생들의 옷에 대비된 무늬나 색상, 도로의 중앙선과 차도의 색, 수박의 겉과 안의 색 등을 예로 들 수 있다. 그리고 학생들에게 직접 대비가 사용되는 예를 찾고 발표할 시간을 주도록 하자.

| 도로 | 어린이 보호 표지판 | 티셔츠 | 수박 |

학생들이 조형 원리 '대비'를 이해했다면 다음으로 넘어가자. 오늘의 수업 주제는 토르티야 피자 만들기이다. 단 조형 원리 '대비'가 표현되어야 한다. 완성된 작품의 예를 보여 주면 학생들의 시선을 사로잡을 수 있다. 여기에 곁들여 수업 재료에 관해 설명해 주는 것도 유용하다.

 토르티야(Tortilla) 마사 또는 밀가루를 펴서 만든 빵으로, 다른 요리를 싸서 타코를 만들어 먹는 데 쓴다. 멕시코 음식의 이름이지만 춘권피 등 비슷한 음식은 세계에 고루 퍼져 있다.(위키백과)

 토마토 페이스트(Tomato paste) 토마토를 익힌 뒤 체에 밭쳐 씨와 껍질을 제거하고, 다시 페이스트가 될 때까지 수분을 날리며 오래 익혀 만든 조미료이다.(위키백과)

요리미술 수업은 한 차시 40분을 기준으로 설계되었다. 그리고 가장 중점을 둔 부분은 조형 원리를 표현하는 단계이다. 그것은 요리미술이 요리만을 위한 수업이 아니라 미술적 요소를 요리로 표현하고 발견하는 수업이기 때문이다. 하지만 40분이라는 시간 안에 이러한 내용을 모두 포함해 하나의 요리로 마무리해야 한다는 부담감이 있다. 설상가상으로 더 큰 문제는 이런저런 학습 활동을 제외하면 실습 시간은 단 20분뿐이라는 것이다.

시간 조절을 고민한 끝에 다음과 같은 결론을 얻었다. 요리미술 실습의 핵심 과정은 조형 원리를 나타내는 단계이다. 다시 말해 완성 접시에 디스플레이하는 부분이다. 그래서 가능한 이 부분은 살리고 나머지 조리 과정을 단순화해서 시간을 절약하는 방법으로 레시피를 개발했다. 그렇다고 맛을 놓치지는 않았다. 기대해도 좋다.

오늘 수업의 요리인 토르티야 피자도 요리미술 수업을 위해 변형해 만든 것이다. 피자를 간단하게 만들 수 있도록 피자의 도우(dough)보다 얇은 토르티야를 사용한다. 구운 토르티야를 시중에서 판매함으로 도우를 만들어 구워 내는 시간을 절약할 수 있다. 또한 토르티야가 얇아서 익히는 시간도 5분으로 짧다.

이제 아이들에게 수업 재료를 소개해 주자. 토르티야, 토마토 페이스트, 케첩, 양파, 피망, 베이컨, 햄, 올리브, 카레와 짜장 소스 등을 직접 보여 주며 소개하는 게 효과적이다. 이때 카레와 짜장 소스는 오늘의 조형

원리 '대비'를 표현하는 재료라는 것을 인지하도록 발문을 통해 학생들이 찾도록 유도하자. "오늘의 재료 중에 어떤 재료가 '대비'를 표현하기에 좋을까?"라고 말이다.

⭐ 요리미술 아이디어 레시피

다음 단계는 아이디어 레시피이다. 첫 번째, 조형 요소와 원리를 선으로 이어야 한다. 이 단계는 학생들에게 단순한 요리를 하는 것을 뛰어넘어 조형 원리를 표현하는 수업이라는 것을 다시 한 번 확인하는 과정이다.

조형 요소와 원리를 연결하는 것을 어려워하는 학생들이 있다. 이럴 때는 이런 발문이 유용하다. 직접 카레와 짜장 소스를 보여 주며 "조형 요소 중 무엇과 닮았어?", "오늘은 조형 원리 중 어떤 것을 표현하기로 했지?"라고 말이다.

이때 교사가 유의해야 할 부분이 있다. 조형 요소와 원리의 용어에 아직 익숙하지 않은 학생들이 있을 수 있으므로 아이디어 레시피를 직접 보여 주면서 이야기하는 것이 효과적이다.

마지막 단계는 학생들이 자신이 표현할 요리미술 작품을 스케치하는 것이다. 연필로 밑그림을 그리는 것보다는 다색 사인펜을 이용해 그리는 것이 시각적 효과도 크고 시간을 절약해 주는 방법이다. 스케치 시간은 10~15분 이내로 주는 것이 좋다. 이때 그림으로 표현하기 힘든 부분이나 애매한 부분은 글로 표현해도 좋다. 마치 요리사가 레시피에 메모하듯 말이다. 스케치를 완성한 후 조원들끼리 자신이 만들 작품을 소개하고 이야기하는 시간을 갖자. 시간에 여유가 있다면 전체 앞에서 조원들이 선정한 발표자가 자신의 작품을 소개해도 좋다.

◀ 아이디어 레시피 ▶

이름()

1. (토르티아 피자)에 선택할 조형 요소와 조형 원리에 선 굿기를 해봅시다.

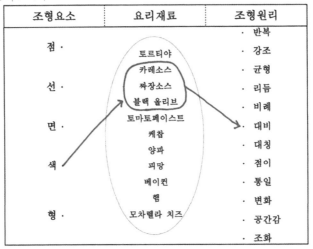

조형요소	요리재료	조형원리
점 ·	토르티야	· 반복
	카레소스	· 강조
	짜장소스	· 균형
선 ·	블랙 올리브	· 리듬
	토마토페이스트	· 비례
면 ·	케찹	· 대비
	양파	· 대칭
	피망	· 점이
색 ·	베이컨	· 통일
	햄	· 변화
	모차렐라 치즈	· 공간감
형 ·		· 조화

<조형 요소와 원리를 활용해 표현방법을 써봅시다>

조형 요소인 ()에 해당하는 재료 ()을(를), 조형원리 ()으로 나타내 보겠습니다.
(조형 요소인 색에 해당하는 토핑 재료를, 조형원리 '대비'로 나타내 보겠습니다)

2. 조형 원리를 이용해 자신만의 (토르티아 피자) 모습 스케치하기

✪ 요리미술 교수 학습 활동

1장의 요리미술의 표현 방법은 조형 원리 '대비'를 이용해 토르티야 피자를 만드는 것이다. 요리미술 레시피에 토르티야 피자는 손쉽게 만들 수 있는 간식으로 개발되었다. 요리미술 수업을 처음 접하는 교사나 부모들도 어렵지 않게 간단히 즐길 수 있는 요리이다.

　그럼, 요리미술 수업 작품 제작 방법을 알아보자. 요리미술 작품을 제작하기 전에 교사가 먼저 사전 제작을 해보아야 한다. 사전 제작이라고 해서 부담을 가질 필요는 없다. 재료를 구매한 후 모둠별로 재료를 배분하는 과정에서 잠깐 시간을 내어 만들어 보는 것이다. 선생님들도 잘 알겠지만 내가 해본 것을 가르치는 것과 그렇지 않은 것은 그 차이가 상당하다.

단계	교수 학습 활동
1차시 구상 카드 작성하기	◎ 조형 원리를 활용해 아이디어 레시피 작성하기 ◎ 아이디어 레시피 재구성하기 　- 발표한 친구들의 구상 중 자신의 토르티야 피자에 활용하면 좋을 것 같은 부분이 있나요?
2차시 이미지 표현하기	◎ 토르티야 피자 만들기(시범 보이기) 　- 작품 제작 순서 제시하기 ◎ 아이디어 레시피를 바탕으로 각자 토르티야 피자 만들기 　- 아이디어 레시피의 조형 원리를 생각하며 토르티야 피자 만들기
조형 원리 찾기	◎ 조형 요소와 원리 알아맞히기 　- 서로의 작품을 감상하며 어떤 조형 요소와 원리가 토르티야 피자에 표현되었는지 발표하기
미술의 생활화	◎ 생활 속에서 조형 원리를 찾아보기 　- 생활 속에서 조형 원리 반복이 활용된 예를 찾아서 발표하기 ◎ 요리미술을 한 후 알게 된 점 이야기해 보기 　- 직접 토르티야 피자를 만들어 본 후 알게 된 점이나 느낀 점을 발표해 볼까요?

⭐ 요리미술 표현 방법

토르티야 피자 만드는 과정을 자세히 살펴보겠습니다.

우선 재료를 구매하는 방법을 알아봅시다. 토르티야는 수입품도 있고 국산도 있지만 가격과 질은 큰 차이가 없습니다. 다만 쉽게 변하므로 구매후에는 반드시 냉동보관해야 합니다. 카레와 짜장 소스는 시중에 나와 있는 '3분 요리' 제품을 사는 게 효과적이다. 그리고 올리브는 통으로 들어가 있는 통조림을 사는 것이 가격 면에서 좋습니다.

마지막으로 토마토 페이스트, 케첩, 양파, 피망, 베이컨, 햄, 모차렐라 치즈를 구매합니다. 여러분 재료를 구매했죠. 그럼, 조리 도구도 준비합니다. 전기 버너, 뚜껑이 있는 프라이팬(이번 요리는 복사열을 이용해 재료들을 익혀야 함), 종이 도마, 톱니가 있는 일회용 칼을 준비합니다.

2차시 수업 준비를 해봅시다. 2차시 수업의 원활한 운영을 위해서는 모둠별 재료 배분이 가장 중요합니다. 조별 바구니를 하나씩 준비하세요. 특별한 바구니가 아니라 일반적으로 학급의 자료 바구니를 사용하면 됩니다. 다만 위생을 생각해 깨끗한 상태를 유지시켜 주세요. 위생장갑은 모둠 수에 맞추어 바구니에 넣어 주세요. 어린이용 위생장갑을 사용하면 좋습니다.

토르티야는 쉽게 건조해지므로 지퍼백에 넣어 줍니다. 통조림에 든 올리브는 물기를 제거하고 접시에 준비해 주어야 학생들이 사용하기 좋습니다. 채소들도 씻어서 접시에 올려 주고 베이컨과 햄도 포장을 제거하고 접시에 담아 줍니다.

2차시 토르티야 피자 만들기 요리미술 수업을 시작해 보겠습니다. 학생들은 1차시에 만든 아이디어 레시피를 준비합니다. 모둠별로 서로의 아이디어 레시피를 이야기해 보는 시간을 갖습니다. 그리고 수정할 부분이 있으면 수정할 수 있는 시간을 줍니다. 이제 만들기 수업을 진행해 보겠습니다. 각 모둠에 준비된 재료 바구니를 나누어 주고 교사의 시범에 따라 학생들은 한 단계씩 만들어 갑니다.

첫 번째, 위생장갑을 착용합니다. 물론 사전에 손을 깨끗이 닦아야 합니다.

두 번째, 채소들을 가늘게 잘라 줍니다. 그리고 올리브도 링 모양으로 잘라 줍니다.

세 번째, 햄과 베이컨을 큐브 모양으로 썰고 프라이팬에 기름을 조금 두른 후 구워 줍니다.

네 번째, 가열하기 전 프라이팬에 기름을 조금 두른 후 유산지를 펼치고 토르티야를 올려 놓습니다.(유산지를 이용하면 토르티야가 타는 것을 방지할 수 있음) 그리고 그 위에 토마토 페이스트를 바릅니다. 가열하기 전 프라이팬에 토르티야를 올리고 토핑을 놓는 이유는 토핑한 토르티야를 프라이팬으로 옮기는 과정에서 형태가 망가지는 경우가 많기 때문입니다.

다섯 번째, 구운 햄과 베이컨을 올리고 그 위에 채소들을 얹어 놓습니다.

여섯 번째, 피자용 모차렐라 치즈를 뿌린 후 카레와 짜장 소스를 올려 줍니다. 여기서 중요한 점은 보통 피자 만들기와 달리 소스 안쪽에 치즈를 뿌려 준다는 것입니다. 그것은 소스 색의 대비 효과

가 잘 나타나게 하기 위한 것입니다.

일곱 번째, 프라이팬에 뚜껑을 닫고 중간 불로 3분, 약한 불로 3분 정도 익혀 줍니다. 치즈가 전부 녹으면 완성입니다. 이때 조리 과정에서 프라이팬의 뚜껑을 자주 열면 치즈가 잘 녹지 않으니 6분 후에 열어 보세요.

여덟 번째, 토르티야 피자를 완성 접시에 담습니다. 여기서 주의할 점은 프라이팬에서 완성 접시로 옮길 때 뒤집개를 사용하지 말고 프라이팬을 기울여서 이동시켜야 부서지지 않고 형태를 잘 유지합니다.

✪ 요리미술 표현 단계

토르티야 준비

토핑 올리기

조형 원리 표현

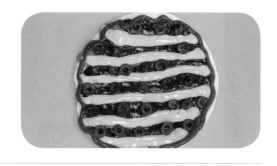

✪ 요리미술 토르티야 피자 마무리

이제 요리미술 수업의 마지막 단계이다. 서로의 작품 감상과 시식 활동으로 마무리한다. 학생들의 완성된 작품만 남기고 주변 정리를 한다. 그리고 작품은 핸드폰으로 촬영한다. 이때 흰 도화지 위에 작품을 놓고 촬영을 하면 좀 더 고급스러워 보인다. 그 다음 작품들을 모니터에 띄워서 학생들이 서로의 작품에서 조형 원리 '대비'를 찾는 활동을 한다. 이 과정은 다시 한 번 조형 원리 '대비'를 강조하는 단계이다.

이 모든 단계가 마무리되었다면, 즐거운 분위기로 시식하는 시간을

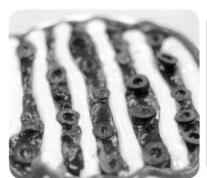

토르티야 피자로 조형 원리 '대비'를 표현한 작품

갖는다. 음식물을 남기지 말아야 하는 환경교육도 가능하고, 서로의 음식을 나누어 먹는 인성교육도 가능한 순간이다.

수업을 마치며

토르티야 피자 만들기 요리미술은 초중등 미술교육 과정에서 조형 요소와 원리 단원을 재구성해 수업에 적용할 수 있다. 1차시에는 아이디어 레시피를 하고, 2차시에는 요리미술 작품 만들기, 3차시에는 서로의 작품을 감상하며 조형 원리를 찾아보며 시식하는 단계로 마무리한다. 이번 요리미술 수업에서 핵심은 조형 원리 '대비'를 이해하고 직접 표현하는 과정이다.

한 걸음 더 나아가 마무리 단계에서 일상생활 속의 조형 원리 '대비'를 찾아보는 활동을 추천한다. 궁극적으로 요리미술을 통해 학생이 자신의 삶 속에서 미적 가치를 발견하고 활용해, 더 아름답고 풍요로운 삶을 영위하는 것을 꿈꾸기 때문이다.

7장 대칭

대칭은 본능적 아름다움이다

대칭에 관한 우스운 에피소드를 하나 소개한다. 과거 중국의 한 왕조에서 있었던 일이다. 당대 나비를 잘 그리는 화가가 있었다. 사람들은 그의 작품을 보고 어찌나 잘 그렸는지 실제 나비와 구별하지 못했다. 이 소문은 궁에까지 전해졌고, 결국 왕은 이 화가를 궁으로 불러들였다. 왕은 화가에게 직접 보는 앞에서 그림을 그려 달라고 부탁했다.

화가는 그림을 그려 주는 조건으로 왕과 단둘이만 있는 곳에서 나비를 그리겠다고 했다. 왕은 허락했고 화가는 그림을 그리기로 했다. 왕은 기대에 잔뜩 들떠 화가를 바라보고 있는데 기이한 일이 벌어졌다. 화가는 그림을 그리는 게 아니라 옷을 벗었던 것이다. 그리고 나서는 엉덩이에 물감을 묻혀 종이에 찍어대기 시작했다. 이제 알겠는가? 그는 완벽히 대칭되는 자신의 엉덩이를 잘 활용한 것이다. 이 이야기는 우스우면서도 남기는 메시지가 있다. 바로 대칭은 아름답다는 것이다.

대칭은 어린아이도 본능적으로 알고 있는 조형 원리이다. 4~5세 정도

가 되면 아이들은 하나의 형태를 그리기 시작한다. 이들이 하트나 얼굴을 그릴 때 서로 대칭을 이루게 그리려고 노력하는 것을 볼 수 있다. 누가 가르쳐 준 적이 없어도 말이다. 우리 아이도 옆집 아이도 마찬가지였다. 또한 미술을 전문적으로 배우지 않은 사람도 화장할 때나 머리를 손질할 때 손톱을 다듬을 때 좌우 균형을 생각한다. 인간은 본능적으로 미적 감수성을 갖고 태어나는 게 아닐까?

그림에서도 대칭은 자주 활용되는 조형 원리이다. 대칭은 시각적 안정감과 균형감을 주기 때문이다. 미국의 추상표현주의 화가이자 '액션 페인팅'으로 알려진 잭슨 폴록(Paul Jackson Pollock)의 작품에서도 대칭의 미를 찾을 수 있다. 한국 추상미술의 선구자 김환기 화가의 작품들에도 대칭의 원리는 빠지지 않는다. 대표적 작품으로 「25-V-70#173」이 있다.

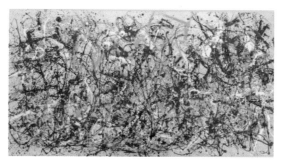

잭슨 폴록의 「가을의 리듬 : 넘버 30」 김환기의 「25-V-70#173」

대칭 : 표현된 대상을 중심축으로 접었을 때 그 대상이 완전하게 겹쳐지는 것을 말하며 안정감이 강하다.(정일 외, 2011) 이 원리를 활용하면 그림에서 안정된 느낌과 균형감을 느낄 수 있다. 그리고 사람, 잎, 동물의 외형 등 자연에서 흔히 좌우 대칭과 상하 대칭의 완벽한 조형미를 발견할 수 있다.

: 과일 찹쌀떡 요리미술

수업의 흐름 알아보기

7장 요리미술 수업의 주제는 조형 원리 '대칭'을 활용한 과일 찹쌀떡 만들기이다. 먼저 아이디어 레시피를 작성한다. 아이디어 레시피에는 이번 수업 시간에 사용할 요리 재료들이 소개되어 있다. 이중 어떤 재료로 조형 원리 '대칭'을 나타낼 것인지 선택한다.

여기서 관심을 가져야 할 점은 첫 단계인 요리 재료와 조형 요소를 선으로 연결할 때 어려워하는 학생들이 있다는 것이다. 이런 경우에는 재료의 여러 특성 중 한 가지만 강조해 선택한다. 예를 들어 포도는 점, 면, 색, 형태 등의 다양한 조형 요소가 포함되어 있지만, 작품을 제작하는 사람의 의도에 맞게 이들 조형 요소 중 하나를 선택해 작품을 제작하면 된다.

조형 요소를 정했다면 그 다음 단계인 조형 원리 '대칭'과 사선 잇기를 해준다. 마지막으로 자신이 만들 과일 찹쌀떡 작품을 그린다. 스케치를 할 때는 다양한 색을 사용할 수 있는 다색 사인펜이나 색연필을 사용하면 좋다. 글자를 쓰거나 메모하는 것도 가능하다. 2차시는 조형 원리 '대칭'을 표현하기 위해 과일 찹쌀떡을 만드는 단계이다. 마지막 3차시는 완성된 작품들을 감상하는 시간이다. 서로의 작품 속에서 조형 원리를 찾아보는 활동을 한 후 시식하는 시간을 갖는다.

단계별 수업 시작하기

1차시 수업은 요리미술 수업의 준비 단계이다. 교사의 역할은 수업 주제를 학생들에게 소개하고 조형 원리 '대칭'에 대한 설명을 한다. '대칭'을 설명할 때, 교실과 학생 주변에서 쉽게 찾을 수 있는 예를 들어 주는 게 좋다. 학생들의 핸드폰 모양의 좌우 대칭 또는 교실의 시계, 보름달, 거울 등을 예로 들 수 있다. 그리고 학생들에게 직접 대칭이 사용되는 예를 찾고 발표할 시간을 주도록 하자. 우리 주변 곳곳에 대칭의 미가 숨어 있기 때문이다.

보름달

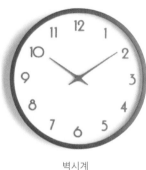
벽시계

핸드폰

거울

학생들이 조형 원리 '대칭'을 이해했다면 다음으로 넘어가자. 오늘의 수업 주제는 과일 찹쌀떡 만들기이다. 단, 조형 원리 '대칭'이 표현되어야 한다. 완성된 작품의 예를 보여 주면 학생들의 시선을 사로잡을 수 있다. 여기에 곁들여 수업 재료에 관한 설명해 주는 것도 유용하다.

 찹쌀떡 한국의 음식이다. 찰떡으로도 부른다. 보통 찹쌀을 익반죽해 만든다. 이것을 색색으로 만들면 찹쌀 경단이 되고, 보통 겉에 쌀가루 등의 분을 묻혀 먹는다. 인절미와 비슷하다. 보통 메밀묵과 같이 밤참으로 팔았는데, 요즈음에는 보기 힘든 것이 사실이다.(위키백과)

 팥앙금 빵이나 떡 안에 넣는 것, '팥소', '팥앙금'이라고도 한다. 팥앙금을 생산하는 공장에서는 보통 빙수용 팥과 제과제빵용 팥 두 종류로 공정을 분할해서 생산한다. 집에서 직접 만들려면 팥을 푹 삶은 후 설탕과 물을 1:2 비율로 끓여서 삶은 팥과 섞으면 완성된다.(나무위키)

요리미술 수업을 위해 일반 찹쌀떡과 달리 찹쌀떡에 과일을 넣어 레시피를 구안했다. 이는 대칭의 미를 강조하고 학생들의 입맛을 맞추기 위한 숨은 의도가 있다.

수업 재료를 소개해 주자. 찹쌀가루, 양갱, 포도(청포도), 전분, 녹차가루, 분당을 직접 보여 주며 소개하는 것이 효과적이다. 요리 도구는 볼, 주걱, 빵칼을 준비한다. 재료 중 포도는 오늘의 조형 원리 '대칭'을 표현하는 재료라는 것을 인지하도록 발문을 통해 학생들이 찾도록 유도하자. "오늘의 재료 중에 어떤 재료가 대칭을 표현하기에 좋을까?" 라고 말이다.

⭐ 요리미술 아이디어 레시피

다음 단계는 아이디어 레시피이다. 첫 번째, 조형 요소와 원리에 선을 그어 보아야 한다. 이 단계는 학생들에게 단순한 요리를 하는 것을 뛰어넘어 조형 원리를 표현하는 수업이라는 것을 다시 한 번 확인하는 과정이다.

조형 요소와 원리에 선을 잇는 것을 어려워하는 학생들이 있다. 이럴 때 이런 발문이 유용하다. 직접 포도의 단면을 보여 주며 "조형 요소 중 무엇과 닮았어?", "오늘은 조형 원리 중 어떤 것을 표현하기로 했지?"라고 말이다.

이때 교사가 유의해야 할 부분이 있다. 포도를 조형 요소 형태로 말하는 학생도 있고 간혹 점으로 이야기하는 학생도 있다. 둘 다 허용해 주는 것이 좋다. 수학 교과와 달리 미술은 다양한 답이 존재하는 교과이다. 다만 형태에 가깝다는 것을 언급해 줄 필요는 있다. 하지만 강요는 하지 말자.

7장 정도면 요리미술에 익숙해졌기 때문에 다양한 조형 요소와 원리를 연결 지을 수 있다. 예를 들어 점과 반복, 색과 강조를 선택할 수 있다. 또한, 하나의 조형 요소와 여러 개의 조형 원리를 연결할 수도 있다. 점과 반복, 점과 강조처럼 나타낼 수 있다.

마지막 단계는 학생들이 자신이 표현할 요리미술 작품을 스케치하는 것이다. 연필로 밑그림을 그리는 것보다는 다색 사인펜을 이용해 그리는 것이 시각적 효과도 크고 시간을 절약해 주는 방법이다. 스케치 시간은 10~15분 이내로 주는 것이 좋다.

이때 그림으로 표현하기 힘든 부분이나 애매한 부분은 글로 표현해도 좋다. 마치 요리사가 레시피에 메모하듯 말이다. 스케치를 완성한 후 조원들끼리 자신이 만들 작품을 소개하고 이야기하는 시간을 갖자. 시간

◀ 아이디어 레시피 ▶

이름()

1. (과일 찹쌀떡)에 선택할 조형 요소와 조형 원리에 선 긋기를 해봅시다.

조형요소	요리재료	조형원리
점 ·	찹쌀가루	· 반복
		· 강조
	양갱	· 균형
선 ·		· 리듬
	포도	· 비례
면 ·	녹차가루	· 대비
		· 대칭
색 ·	카스테라	· 점이
	스프링클	· 통일
		· 변화
형	분당	· 공간감
		· 조화

<조형 요소와 원리를 활용해 표현방법을 써봅시다>

조형 요소인 ()에 해당하는 재료 ()을(를), 조형원리 ()으로 나타내 보겠습니다.

(조형 요소인 형태에 해당하는 과일을 , 조형원리 '대칭'으로 나타내 보겠습니다.)

2. 조형 원리를 이용해 자신만의 (과일 찹쌀떡) 모습 스케치하기

녹차 가루

팥 앙금

포도를 이용해
조형 원리 '대칭'
표현

찹쌀떡

과일 찹쌀떡 단면

에 여유가 있다면 전체 앞에서 조원들이 선정한 발표자가 자신의 작품을
소개해도 좋다.

⭐ 요리미술 교수 학습 활동

7장의 요리미술의 표현 방법은 조형 원리 '대칭'을 이용해 과일 찹쌀떡을
만드는 것이다. 과일 찹쌀떡은 일반 찹쌀떡보다 어린이들이 잘 먹는다. 만
드는 과정을 단순화해 학생들이 손쉽게 만들 수 있도록 했다. 요리미술
수업을 처음 접하는 교사나 학부모들도 아이들과 간단히 즐길 수 있는 주
제이다. 작품의 완성도가 높고, 학생들의 반응도 좋다.

요리미술 수업의 작품 제작 방법을 알아보자. 요리미술 작품을 제작하
기 전에 교사가 먼저 사전 제작을 해보아야 한다. 사전 제작이라고 해서 부

단계	교수 학습 활동
1차시 구상 카드 작성하기	◎ 조형 원리를 활용해 아이디어 레시피 작성하기
	◎ 아이디어 레시피 재구성하기 - 발표한 친구들의 구상 중 자신의 과일 찹쌀떡에 활용하면 좋을 것 같은 부분이 있나요?
2차시 이미지 표현하기	◎ 과일 찹쌀떡 만들기(시범 보이기) - 작품 제작 순서 제시하기
	◎ 아이디어 레시피를 바탕으로 각자 과일 찹쌀떡 만들기 - 아이디어 레시피의 조형 원리를 생각하며 과일 찹쌀떡 만들기
조형 원리 찾기	◎ 조형 요소와 원리 알아맞히기 - 서로의 작품을 감상하며 어떤 조형 요소와 원리가 과일 찹쌀떡에 표현되었는지 발표하기
미술의 생활화	◎ 생활 속에서 조형 원리를 찾아보기 - 생활 속에서 조형 원리 반복이 활용된 예를 찾아서 발표하기
	◎ 요리미술을 한 후 알게 된 점 이야기해 보기 - 직접 과일 찹쌀떡을 만들어 본 후 알게 된 점이나 느낀 점을 발표해 볼까요?

담을 가질 필요는 없다. 재료를 구매한 후 모둠별로 재료를 배분하는 과정에서 잠깐 시간을 내어 만들어 보는 것이다. 선생님들도 잘 알겠지만 내가 해본 것을 가르치는 것과 그렇지 않은 것은 그 차이가 상당하다.

⭐ 요리미술 표현 방법

과일 찹쌀떡 만드는 과정을 자세히 살펴보겠습니다.

우선 재료를 구매합니다. 찹쌀가루를 구매합니다. 찹쌀가루 800g 정도면 20명의 학생이 2개 정도의 찹쌀떡을 만들 수 있습니다. 그리고 찹쌀을 직접 갈아서 사용할 수 있는 환경이면 그렇게 하는 게 비용 면에서 좋습니다. 과일은 딸기나 포도, 키위 등을 계절에 맞게 준비해 주세요.

과일은 찹쌀떡 안에 들어가는 토핑입니다. 크기가 적당하고 자른 단면의 모양이 대칭을 이룰 수 있는 재료를 준비하면 됩니다. 하지만 크기가 커도 사용할 수 있는 방법이 있습니다. 아이스크림 스쿱으로 수박이나 멜론을 원 모양으로 파내서 사용할 수 있습니다.

그리고 팥앙금 대신 양갱을 준비해 주세요. 팥앙금이 있으면 사용하는 게 좋지만 없는 경우에는 양갱을 사용하면 편합니다. 사전 기호도 조사에서 학생들이 녹차 가루보다 코코아 가루를 선호하면 코코아 가루로 준비해도 좋습니다. 그리고 스프링클도 준비해 주세요. 이번 요리미술에서는 찹쌀떡과 앙금을 만들 때 전자레인지가 필요합니다.

재료를 구매했다면 2차시 수업 준비를 해봅시다. 2차시 수업의 원활한 운영을 위해서는 모둠별 재료 배분이 가장 중요합니다. 조별 바구니를 하나

씩 준비하세요. 특별한 바구니가 아니라 일반적으로 학급에서 사용하는 자료 바구니를 쓰면 됩니다. 다만 위생을 생각해 깨끗한 상태를 유지시켜 주세요. 위생장갑은 모둠 수에 맞추어 바구니에 넣어 주세요. 어린이용 위생장갑을 사용하면 좋습니다.

스프링클은 접시에 준비해 주어야 학생들이 사용하기 좋습니다. 찹쌀가루는 선생님이 반죽해서 조별로 나누어 주세요. 양갱도 한꺼번에 만들어서 배분해 주는 것이 시간을 절약할 수 있습니다.

2차시 과일 찹쌀떡 만들기 요리미술 수업을 시작해 보겠습니다. 학생들은 1차시에 만든 아이디어 레시피를 준비합니다. 모둠별로 서로의 아이디어 레시피를 이야기해 보는 시간을 갖습니다. 그리고 수정할 부분이 있으면 수정할 수 있는 시간을 줍니다. 이제 만들기 수업을 진행해 보겠습니다. 각 모둠에 준비된 재료 바구니를 나누어 주고 교사의 시범에 따라 학생들은 한 단계씩 만들어 갑니다.

첫 번째, 위생장갑을 착용합니다. 물론 사전에 손을 깨끗이 닦아야 합니다.

두 번째, 포도에 팥앙금을 묻혀 동그란 모양을 만들어 주세요. 팥앙금은 미리 만들어 주는 것이 편리합니다. 전자레인지용 그릇에 양갱을 조각내어 1분간 가열해 주세요. 그리고 곱게 잘 섞어 주세요. 만약 덩어리가 있다면 한 번 더 전자레인지에 가열한 후 저어 주세요.

세 번째, 찹쌀떡으로 팥앙금을 씌운 포도를 잘 감싸서 원 모양으로 빚어 주세요. 이때 찹쌀떡은 한 번에 만들어 사용합니다. 찹쌀가루 한 컵에 물은 종이컵으로 한 컵, 설탕은 한 스푼 넣어 주세요.

주걱으로 잘 섞은 다음 전자레인지에 1분 돌린 후 다시 잘 저어 줍니다. 이 과정을 3번 정도 반복하면 쫀득한 찹쌀떡이 완성됩니다. 전분 가루 위에 찹쌀떡을 올리고 길게 펴서 한 덩어리씩 잘라 조별 바구니에 담아 줍니다.

네 번째, 녹차 가루를 뿌리기 전에 빵칼로 잘라서 단면이 보이도록 합니다. 찹쌀떡 단면에 오늘의 주제인 조형 원리 '대칭'이 들어 있기 때문입니다. 그 다음 찹쌀떡 위에 녹차 가루를 체로 쳐서 곱게 뿌려 줍니다. 만약 가는 체가 없다면 녹차 가루를 뜬 수저를 나이프에 툭툭 치며 뿌려 주어도 좋습니다. 그리고 스프링클로 장식을 합니다.

마지막으로, 분당을 뿌려 줍니다.

포도 준비

잘게 썬 재료들

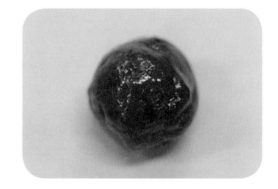

조형 원리 표현

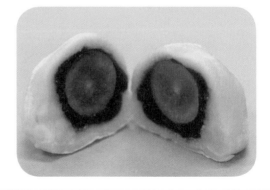

⭐ 요리미술 과일 찹쌀떡 마무리

이제 요리미술 수업의 마지막 단계이다. 서로의 작품 감상과 시식 활동으로 마무리한다. 학생들의 완성된 작품만 남기고 주변 정리를 한다. 그리고 작품은 핸드폰으로 촬영한다. 이때 흰 도화지 위에 작품을 놓고 촬영을 하면 좀 더 고급스러워 보인다. 그 다음 작품들을 모니터에 띄워서 학생들이 서로의 작품에서 조형 원리 '대칭'을 찾는 활동을 한다. 이 과정은 다시 한 번 조형 원리 '대칭'을 강조하는 단계이다.

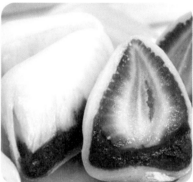

과일로 조형 원리 '대칭'을 표현한 작품

이 모든 단계가 마무리되었다면, 즐거운 분위기로 시식하는 시간을 갖는다. 음식물을 남기지 말아야 하는 환경교육도 가능하고, 서로의 음식을 나누어 먹는 인성교육도 가능한 순간이다.

수업을 마치며

과일 찹쌀떡 만들기 요리미술은 초중등 미술교육 과정의 조형 요소와 원리 단원을 재구성해 수업에 적용할 수 있다. 1차시에는 아이디어 레시피를 하고, 2차시에는 요리미술 작품 만들기, 3차시에는 서로의 작품을 감상하며 조형 원리를 찾아보며 시식하는 단계로 마무리한다. 이번 요리미술 수업에서 핵심은 조형 원리 '대칭'을 이해하고 직접 표현하는 과정이다.

한 걸음 더 나아가 마무리 단계에서 일상생활 속의 조형 원리 '대칭'을 찾아보는 활동을 추천한다. 그 이유는 여러분이 자신의 삶 속에서 작은 변화를 통해 행복의 출구를 찾을 수 있기를 바라기 때문이다. 예를 들어 맞벌이로 심신이 지친 부모님을 위해, 부인을 위해, 아이들을 위해 집을 깨끗하게 청소한다. 그것도 조형적으로 물건을 배치한다. 오늘 배운 조형 원리 '대칭'을 적용해서 청소를 한번 해보면 어떨까? 하나 더, 그 공간을 찾아오는 사람들의 미소를 떠올리면서 정리해 보자.

8장 점이

착시는 미의 숨은 매력이다

붉게 물든 노을을 바라본 적이 언제쯤 되었는가? 도시인들은 좀처럼 하늘을 바라보지 않는다. 간혹 서울을 갈 때면 이동 수단으로 지하철을 주로 이용한다. 지하철이 없는 섬에서 올라온 나는 지하철 안의 풍경이 낯설다. 모두 무언가에 홀린 듯 타인의 시선에 눈을 마주치지 않고 열심히 자기 일만 한다. 핸드폰을 보거나 잠을 자거나 책을 본다. 심지어 창밖의 풍경을 바라보는 이도 드물다. 마치 그들은 취조실 유리창 안에 있는 것처럼 바깥이 보이지 않는 듯 행동한다.

물론 사람이 많은 대도시에서는 사이버 공간처럼 익명성이 존재한다. 그래서 굳이 관계없는 사람들과 인사를 한다든가 안부를 묻는 것은 불필요할 수 있다. 하지만 노을이 붉게 물든 한강 다리를 지날 때는 한번쯤 하늘을 바라보고 감탄하는 게 자연에 대한 예의가 아닐까?

하늘에 붉게 물든 노을을 자세히 관찰하면 점점 그 빛깔이 진해지는 그러데이션(gradation)을 볼 수 있다. 바로 조형 원리 '점이'가 만들어 내는

효과와 같다. 달팽이나 소라의 무늬에도 '점이'는 존재한다. 이들 무늬를 따라가다 보면 선이 밖으로 팽창해 나선형으로 돌아가며 나타나는 확장성을 느낄 수 있다. 이러한 느낌은 나사못의 홈이나 나선형 계단에서도 발견할 수 있다.

그리고 미술에서도 조형 원리 '점이'를 잘 활용한 화가들의 작품이 있다. 피테르 브뢰겔(Bruegel the Elder, Pieter)의 「바벨탑」을 보면 나선형으로 그려 올린 바벨탑이 흔들리는 듯한 착시를 느낄 수 있다. 마르셀 뒤샹(Marcel Duchamp)의 작품 「계단을 내려오는 누드」도 계단을 내려오는 사람의 연속적인 하체의 움직임을 '점이'로 표현해 캔버스에 옮긴 그림이다. 이 그림도 움직이는 듯한 시각적 착시를 준다.

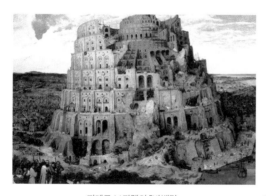
피테르 브뢰겔의 「바벨탑」

마르셀 뒤샹의 「계단을 내려오는 누드」

점이 : 가운데를 중심으로 선이 밖으로 팽창해 나선형으로 돌아가며 나타나는 '점이'의 효과는 방향성을 느끼게 해준다. 이러한 조형 원리는 달팽이나 소라에서 볼 수 있으며, 리듬감을 느끼게 해준다.(노영자 외, 2011)

: 다색 주먹밥 요리미술

수업의 흐름 알아보기

요리미술 수업을 준비할 때 연차시로 구성하면 효과적이다. 요리미술 주제 하나가 3차시 단위로 진행되기 때문이다. 8장 요리미술 수업의 주제는 조형 원리 '점이'를 활용한 다색 주먹밥 만들기이다. 1차시는 조형 원리 '점이'에 대한 개념을 이해하고 아이디어를 스케치하는 학습을 진행한다. 2차시는 조형 원리 '점이'를 표현하기 위해 다색 주먹밥을 만드는 단계이다. 마지막 3차시는 완성된 작품들을 감상하는 시간이다.

서로의 작품 속에서 조형 원리를 찾아보는 활동을 한 후 시식하는 시간을 갖도록 한다. 요리미술은 마무리 활동에서 음식을 먹을 기회가 생긴다는 장점이 있다. 이때 학급 생일 파티나 자치 활동 시간과 연계해 사용해도 학급 애착심 형성에 효과적이다.

단계별 수업 시작하기

1차시 수업은 요리미술 수업의 준비 단계이다. 교사의 역할은 수업 주제를 학생들에게 소개하고 조형 원리 '점이'에 대한 설명을 한다. '점이'를 설명할 때, 학생 주변에서 쉽게 찾을 수 있는 예를 들어 주는 게 좋다. 학생들이 좋아하는 놀이공원의 롤러코스터, 나선형의 계단, 달팽이 집의 무늬,

달팽이 집의 무늬

나선형의 계단

롤러코스터

착시 사진 찍기

착시 사진 등을 예로 들 수 있다. 그리고 학생들에게 직접 점이가 사용되는 예를 찾고 발표할 시간을 주도록 하자.

아이들은 자신의 생활환경 속에서 숨어 있는 미적 요소를 발견하고 기뻐할 것이다. 더 나아가 기존에 사물을 익숙하게 구별하던 고정된 기준에서 탈피할 수 있다. 그리고 전혀 다른 기준으로 같은 사물을 새롭게 구분함으로써 융합적 사고를 맛볼 수 있다.

학생들이 조형 원리 '점이'를 이해했다면 다음으로 넘어가자. 오늘의 수업 주제는 다색 주먹밥 만들기이다. 단, 조형 원리 '점이'가 표현되어야 한다. 그리고 완성된 작품들을 예시로 보여 주자. 그러면 학생들의 시선은 자연스럽게 교사로 향할 것이다. 여기에 곁들여 오늘 만들 요리의 이름과 수업 재료에 관한 특징 및 어원의 유래 등을 설명해 주는 것도 유용하다.

 주먹밥 한국에서 주먹밥에 대한 역사의 경우 정확한 자료를 찾아보기 어렵다. 일본에서는 야요이 시대(B.C300~A.D300) 중순경에 주먹밥과 관련된 유적이 발굴되었던 것으로 볼 때 한국에서도 이 시기쯤에 비슷한 음식이 나오지 않았나 추측되고 있다. 한국의 전통 방식으로 만든 주먹밥은 일본 오니기리와 차이점을 보이는데, 오니기리는 밥을 어른 주먹보다 약간 적은 양으로 최대한 부드럽게 뭉쳐서 밥이 쉽게 떨어지지 않도록 만드는 반면, 한국의 전통 주먹밥은 어른 주먹의 두 배 크기 이상으로 크게 만들며 밥알이 붙는 정도로만 대강 뭉친다.(위키백과)

 새우(Shrimp) 절지동물문, 갑각아문, 연갑강, 십각목(새우목) 중 게(단미류)나 소라게(이미류) 등을 제외한 동물의 총칭이다. 굽은 등에 수염이 길고 발이 여러 개 있으며, 딱딱한 껍질 속에 흰 살이 들어 있는, 물에 사는 작은 동물이다. 새우는 전 세계에 걸쳐 민물과 바닷물에 서식한다. 보리새우와 더불어, 인간의 소비를 위해 잡히고 사육된다. 새우의 크기는 작게는 1~2cm이고, 크게는 20~30cm이다.

다색 주먹밥 만들기 수업 재료를 소개합니다. 밥, 건새우, 소시지, 맛살, 오이 녹차 가루, 빵가루, 김 가루 등을 직접 보여 주며 소개한다. 이처럼 실물을 보여 줄 때 학생들은 더 큰 관심을 가진다. 그리고 수업 재료에 대한 학생들의 개인적 경험담을 이야기하는 시간을 주는 것도 소소한 재미이다. 오늘 수업 재료를 소개한 후 "이 재료들로 어떻게 조형 원리를 표

현하면 좋을까?"라는 질문을 한다.

학생들의 여러 의견을 수용적으로 듣고 칭찬도 해준다. 만약 완성된 주먹밥들을 가지고 그릇에 배치하는 활동이 오늘의 조형 원리 '점이'를 표현하는 방법이라고 이야기하는 친구가 있다면 크게 칭찬해 주기를 바란다. 오늘 요리미술 수업에서 조형 원리 '점이'를 표현하는 방법은 주먹밥을 다양한 크기로 만들어서 방향성과 리듬감을 가지도록 그릇에 배치하는 게 핵심이다.

⭐ 요리미술 아이디어 레시피

다음 단계는 아이디어 레시피이다. 첫 번째, 조형 요소와 원리를 선 긋기를 해야 한다. 이 단계는 학생들에게 단순한 요리를 하는 것을 뛰어넘어 조형 원리를 표현하는 수업이라는 것을 다시 한 번 확인하는 과정이다. 조형 요소로 조형 원리를 연결하는 부분을 어려워하는 학생들이 있다. 이럴 때는 이런 발문이 유용하다. 직접 주먹밥을 보여 주며 "조형 요소 중 무엇과 닮았어?", "오늘은 조형 원리 중 어떤 것을 표현하기로 했지?"라고 말이다.

이때 교사가 유의해야 할 부분이 있다. 주먹밥을 조형 요소 점으로 말하는 학생도 있고 간혹 면으로 이야기하는 학생도 있다. 둘 다 허용해 주는 것이 좋다. 수학 교과와 달리 미술은 다양한 답이 존재하는 교과이다. 다만 점에 가깝다는 것을 자연스럽게 언급해 줄 필요는 있다.

8장 정도면 요리미술에 익숙해진 단계이다. 그래서 하나의 조형 요소와 원리를 활용하는 것보다는 하나의 조형 요소에 여러 가지 조형 원리를 연결 지어 보자. 예를 들어 조형 요소 점과 조형 원리 '반복', '강조'를 연결한다. 또는 조형 요소 색과 조형 원리 '균형', '대칭'을 연결한다. 이처럼 하

◀ 아이디어 레시피 ▶

이름()

1. (다색 주먹밥)에 선택할 조형 요소와 조형 원리에 선 긋기를 해봅시다.

조형요소	요리재료	조형원리
점	밥 오이 당근 맛살 소시지 밥새우 마요네즈 간장 올리브유 참기름 강황가루 올리고당 김 가루 빵가루	· 반복 · 강조 · 균형 · 리듬 · 비례 · 대비 · 대칭 · 점이 · 통일 · 변화 · 공간감 · 조화
선 ·		
면 ·		
색 ·		
형 ·		

<조형 요소와 원리를 활용해 표현방법을 써봅시다>

조형 요소인 ()에 해당하는 재료 ()을(를), 조형원리 ()으로 나타내 보겠습니다.

(조형 요소인 점에 해당하는 재료 주먹밥을, 조형원리 `점이`로 나타냄.)

2. 조형 원리를 이용해 자신만의 (다색 주먹밥) 모습 스케치하기

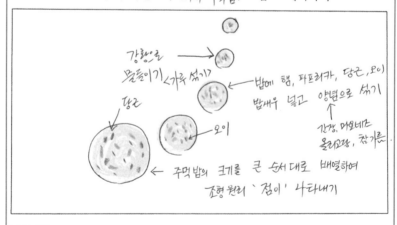

강황으로
물들이기 <가루 섞기>

밥에 햄, 파프리카, 당근, 오이
밥새우 넣고 양념으로 섞기

간장, 마요네즈
올리고당, 참기름.

당근

오이

주먹밥의 크기를 큰 순서 대로 배열하여
조형 원리 `점이` 나타내기

나의 조형 요소에 다양한 조형 원리를 연결하는 활동은 학생들에게 조형 원리의 개념을 확실하게 이해시키는 연습이 된다. 또한 작품에 조형 원리를 선택해 표현하는 능력이 향상된다.

마지막 단계는 학생들이 자신이 표현할 요리미술 작품을 스케치하는 것이다. 연필로 밑그림을 그리는 것보다는 다색 사인펜과 색연필을 이용해 그리는 것이 시각적 효과도 크고 시간을 절약해 주는 방법이다. 스케치 시간은 10~15분 이내로 주는 것이 좋다. 이때 그림으로 표현하기 힘든 부분이나 애매한 부분은 글로 표현해도 좋다. 마치 요리사가 레시피에 메모하듯 말이다. 스케치를 완성한 후 조원들끼리 자신이 만들 작품을 소개하고 이야기하는 시간을 갖자. 시간에 여유가 있다면 전체 앞에서 조원들이 선정한 발표자가 자신의 작품을 소개해도 좋다.

⭐ 요리미술 교수 학습 활동

8장의 요리미술의 표현 방법은 조형 원리 '점이'를 이용해 다색 주먹밥을 만드는 것이다. 다색 주먹밥은 쉽게 만들 수 있는 간식이다. 그리고 만드는 과정도 단순하다. 요리미술 수업을 처음 접하는 교사나 학부모들도 아이들과 가볍게 즐길 수 있는 주제이다.

그럼, 요리미술 수업의 작품 제작 방법을 알아보자. 요리미술 작품을 제작하기 전에 교사가 먼저 사전 제작을 해보아야 한다. 사전 제작이라고 해서 부담을 가질 필요는 없다. 재료를 구매한 후 모둠별로 재료를 배분하는 과정에서 잠깐 시간을 내어 만들어 보는 것이다. 선생님들도 잘 알겠지만 내가 해본 것을 가르치는 것과 그렇지 않은 것은 그 차이가 상당하다.

단계	교수 학습 활동
1차시 구상 카드 작성하기	◎ 조형 원리를 활용해 아이디어 레시피 작성하기
	◎ 아이디어 레시피 재구성하기 - 발표한 친구들의 구상 중 자신의 다색 주먹밥에 활용하면 좋을 것 같은 부분이 있나요?
2차시 이미지 표현하기	◎ 다색 주먹밥 만들기(시범 보이기) - 작품 제작 순서 제시하기
	◎ 아이디어 레시피를 바탕으로 각자 다색 주먹밥 만들기 - 아이디어 레시피의 조형 원리를 생각하며 다색 주먹밥 만들기
조형 원리 찾기	◎ 조형 요소와 원리 알아맞히기 - 서로의 작품을 감상하며 어떤 조형 요소와 원리가 다색 주먹밥에 표현되었는지 발표하기
미술의 생활화	◎ 생활 속에서 조형 원리를 찾아보기 - 생활 속에서 조형 원리 반복이 활용된 예를 찾아서 발표하기
	◎ 요리미술을 한 후 알게 된 점 이야기해 보기 - 직접 다색 주먹밥을 만들어 본 후 알게 된 점이나 느낀 점을 발표해 볼까요?

✪ 요리미술 표현 방법

다색 주먹밥 만드는 과정을 자세히 살펴보겠습니다.

우선 재료를 구매합니다. 먼저 밥입니다. 밥은 굳이 쌀을 사서 밥을 짓는 것은 시간이나 비용적으로 좋은 방법이 아닙니다. 차라리 학생들에게 밥을 준비해 오도록 하거나 햇반을 구매하는 것을 추천합니다.

다음은 주먹밥의 속을 채울 재료가 필요합니다. 먼저 건새우가 있어야 합니다. 건새우는 생각보다 크기가 다양하니 그중에서 밥새우처럼 가는 것을 고릅니다. 그리고 오이나 당근, 파프리카처럼 아삭한 식감의 채소와 학생들이 좋아하고 잘 먹는 소시지나 햄을 구매합니다. 마지막으로 단무지를 구매해 새콤달콤한 맛을 추가합니다.

이 모든 재료를 섞을 때 사용할 양념입니다. 간장, 참기름, 마요네즈, 올리고당이 필요합니다.

마지막 재료는 주먹밥을 꾸밀 재료입니다. 빵가루, 강황, 김 가루를 구매합니다. 빵가루는 카스텔라 종류의 빵으로 체에 곱게 갈아서 가루를 만들어 사용하면 좋습니다.

재료를 구매했다면 2차시 수업 준비를 해봅시다. 2차시 수업의 원활한 운영을 위해서는 모둠별 재료 배분이 가장 중요합니다. 조별 바구니를 하나씩 준비하세요. 특별한 바구니가 아니라 일반적으로 학급에서 사용하는 자료 바구니를 쓰면 됩니다. 다만 위생을 생각해 깨끗한 상태를 유지시켜 주세요. 위생장갑은 모둠 수에 맞추어 바구니에 넣어 주세요. 어린이용 위생장갑을 사용하면 좋습니다.

밥은 마르지 않게 비닐봉지 안에 넣어 주세요. 김 가루도 습해지지 않도록 비닐봉지에 넣어 준비해 주세요. 카스텔라는 미리 가루로 만들어서 볼에 준비해 두면 실습 시간을 절약하는 데 효과적입니다.

2차시 다색 주먹밥 만들기 요리미술 수업을 시작해 보겠습니다. 학생들은 1차시에 만든 아이디어 레시피를 준비합니다. 모둠별로 서로의 아이디어 레시피를 이야기해 보는 시간을 갖습니다. 그리고 수정할 부분이 있으면 수정할 수 있는 시간을 줍니다. 이제 만들기 수업을 진행해 보겠습니다. 각 모둠에 준비된 재료 바구니를 나누어 주고 교사의 시범에 따라 학생들은 한 단계씩 만들어 갑니다.

첫 번째, 위생장갑을 착용합니다. 물론 사전에 손을 깨끗이 닦아야

합니다.

두 번째, 채소들과 맛살, 단무지를 잘게 다져 줍니다.

세 번째, 햄과 밥새우를 프라이팬에 올려서 익혀 줍니다. 밥새우는 프라이팬에 올리브유를 두르고 약한 불로 3분만 섞어 줍니다. 그리고 익힌 햄은 잘게 썰어 줍니다.

네 번째, 다진 재료들을 볼에 넣고 간장과 올리고당, 마요네즈, 참기름을 넣고 잘 섞어 줍니다.

다섯 번째, 잘 섞은 재료를 밥 속에 넣은 다음 공 모양으로 만들어 줍니다. 이때 여러 가지 크기로 6~7덩어리를 만들어 주어야 조형 원리 '점'이를 표현하기 좋습니다.

여섯 번째, 주먹밥에 김 가루나 빵가루 등으로 감싸 줍니다.

이 과정이 끝났다면, 이제 자신의 아이디어 레시피한 모습에 맞게 배치해 완성합니다.

⭐ 요리미술 표현 단계

밥 준비

잘게 썬 재료들

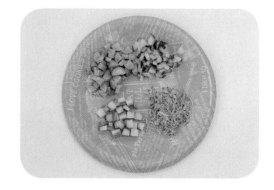

조형 원리 표현

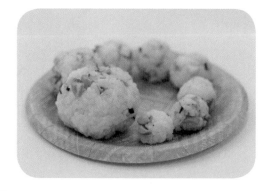

✪ 요리미술 다색 주먹밥 마무리

이제 요리미술 수업의 마지막 단계이다. 서로의 작품 감상과 시식 활동으로 마무리한다. 학생들의 완성된 작품만 남기고 주변 정리를 한다. 그리고 작품은 핸드폰으로 촬영한다. 이때 흰 도화지 위에 작품을 놓고 촬영을 하면 좀 더 고급스러워 보인다. 그 다음 작품들을 모니터에 띄워서 학생들이 서로의 작품에서 조형 원리 '점이'를 찾는 활동을 한다. 이 과정은 다시 한 번 조형 원리 '점이'를 강조하는 단계이다.

다색 주먹밥으로 조형 원리 '점이'를 표현한 작품

이 모든 단계가 마무리되었다면, 즐거운 분위기로 시식하는 시간을 갖는다. 음식물을 남기지 말아야 하는 환경교육도 가능하고, 서로의 음식을 나누어 먹는 인성교육도 가능한 순간이다.

수업을 마치며

다색 주먹밥 만들기 요리미술은 초중등 미술교육 과정에서 조형 요소와 원리 단원을 재구성해 수업에 적용할 수 있다. 1차시에는 아이디어 레시피를 하고, 2차시에는 요리미술 작품 만들기, 3차시에는 서로의 작품을 감상하며 조형 원리를 찾아보며 시식하는 단계로 마무리한다. 이번 요리미술 수업에서 핵심은 조형 원리 '점이'를 이해하고 직접 표현하는 과정이다.

한 걸음 더 나아가 마무리 단계에서 일상생활 속의 조형 원리 '점이'를 찾아보는 활동을 추천한다. 물론 이 활동은 생각보다 어렵다. 그것은 자신이 습관처럼 바라보던 대상을 다른 방식으로 바라보아야 하기 때문이다. 마치 핸드폰의 번인 현상(Burn-in)과 유사하게 기존에 기억의 잔상이 새로운 생각을 간섭할 것이다. 하지만 두려워하지 말자. 이러한 과정은 우리의 잠자는 뇌를 깨워 주는 유익한 학습법 중 하나이기 때문이다.

9장 통일

미의 소원은 통일이다

안석주 작사, 안병권 작곡의 「우리의 소원」은 학창시절에 자주 듣고 부르던 노래이다. 이 노래를 부를 때면 왠지 엄숙해지고 애절한 마음이 든다. 이는 한국인이라면 모두가 가슴속 깊이 바라는 희망이 통일이기 때문일 것이다. 그래서일까? 지금도 여러 명이 뭉쳐서 중국집에 갈 때면 자장면으로 통일하자는 말을 자주 한다. 하여튼 분단의 슬픔을 안고 있는 대한민국에서는 통일은 우리의 소원이다.

미술에서도 조형 원리 통일은 그림이 갖추어야 할 구성 요소 중 하나이다. 그림은 다양한 조형 요소가 조형 원리를 만나서 화면을 구성한다. 이때 조형 요소나 원리가 각기 다른 방향으로 흘러간다면 감상자는 시선을 어디에 두어야 할지 종잡을 수 없게 될 것이다. 화가가 표현하고자 하는 의도에 맞추어 조형 요소와 조형 원리가 적재적소에서 빛을 발하며 하나의 이미지를 만들어 낼 때 우리는 감동하며 전율을 느낄 수 있다.

우리나라에서 대중에게 잘 알려진 화가 중 한 명을 뽑는다면 바로 빈

센트 반 고흐일 것이다. 나 역시 그의 작품들을 좋아한다. 하지만 한 가지 아쉬운 점이 있다. 바로 한국은 유행에 민감하다는 것이다. 다시 말해 다수의 사람들이 좋아하면 맹목적으로 따라 좋아하는 경향이 심하다. 예를 들어 서점에 가면 베스트셀러에 집착하고, 천만 영화는 꼭 보아야 한다. 그리고 요즘 유행하는 옷과 머리 스타일을 꼭 해야 직성이 풀리는 게 우리다. 물론 이러한 성향이 잘못되었다는 것은 아니다. 한편으로 이러한 기질은 변화와 개혁을 두려워하지 않는 우리의 힘이기도 하다. 다만 문화·예술적인 측면에 아쉬움이 있다는 것이다. 즉 작품 그 자체의 가치에 의미를 맛보자는 것이다.

빈센트 반 고흐 삶의 이야기에 너무 빠지지 말고 작품 그 자체의 시각적 전달에 충실해 보면 어떨까? 미술의 감상법에는 크게 주관적 감상법과 객관적 감상법이 있다. 주관적 감상법은 감상자가 중심이 되어 객관적 사실(작가의 성격, 성장 배경, 시대 상황, 미술사조, 작품의 조형 원리와 구조, 표현 방법 등)은 무시하고 감상자 대 작품으로만 이루어지는 감상을 의미한다. 객관적 감상법은 작가와 작품의 객관적 사실들을 종합해 이루어지는 감상 방법을 의미한다.

빈센트 반 고흐에 대한 삶의 이야기에만 중점을 둔다면 객관적 감상법 중에서도 작가의 성장 배경에만 주목한다는 것이다. 올바른 미술 작품 감상은 주관적 그림 읽기와 객관적 그림 읽기가 조화를 이루어야 한다. 무엇이든 편식을 하면 좋지 않다. 그래서 객관적 감상법 중 조형 원리 분석도 신경을 써주었으면 하는 바람이 있다. 빈센트 반 고흐의 자화상들을 잘 관찰하면 각각의 자화상 작품들 속 눈의 색깔이 다르다는 것을 발견할 수 있다. 빈센트 반 고흐는 자화상을 그릴 때 눈의 색깔과 옷의 색깔을

맞추어 줌으로써 작품에 전체적인 통일감을 주었다. 즉 조형 원리 중 '통일'의 원리를 잘 활용한 것이다. 이렇듯 작품을 감상할 때 조형 원리를 찾고 분석한다면 작품들은 여러분들에게 새로운 시각적 즐거움을 안겨 줄 것이다.

빈센트 반 고흐의 「귀가 잘린 자화상」, 「자화상」

통일 : 구성미의 요소에서 각 조형 요소 간의 어울림을 이루는 것으로, 조화나 질서와 상통하는 개념이다.(노부자 외, 2011) 그림을 그릴 때는 산만함을 정돈해 주는 요소로서, 질서와 안정감을 느끼게 하나 지나치면 단조롭기 쉽다. 리듬, 비례, 균형 등이 종합적으로 관계할 때 통일감을 줄 수 있다.

: 개구리 빵 요리미술

수업의 흐름 알아보기

9장 요리미술 수업의 주제는 조형 원리 '통일'을 활용한 개구리 빵 만들기
이다. 먼저 아이디어 레시피를 작성한다. 아이디어 레시피에는 이번 수업
시간에 사용할 요리 재료들이 소개되어 있다. 이중 어떤 재료로 조형 원
리 '통일'을 나타낼 것인지 선택한다.

여기서 관심을 가져야 할 점은 첫 단계인 요리 재료와 조형 요소를 선
으로 연결할 때 어려워하는 학생들이 있다는 것이다. 이런 경우에는 재료
의 여러 특성 중 한 가지만 강조해 선택한다. 예를 들어 젤리에는 점, 색,
형태 등의 다양한 조형 요소가 포함되어 있지만, 작품을 제작하는 사람의
의도에 맞게 이들 조형 요소 중 하나를 선택해 작품을 제작하면 된다.

조형 요소를 정했다면 그 다음 단계인 조형 원리 '통일'과 사선 잇기
를 해준다. 마지막으로 자신이 만들 개구리 빵 작품을 그린다. 스케치할
때는 다양한 색을 사용할 수 있는 다색 사인펜이나 색연필을 사용하면 좋
다. 그리고 글자를 쓰거나 메모하는 것도 가능하다.

2차시는 조형 원리 '통일'을 표현하기 위해 개구리 빵을 만드는 단계이
다. 마지막 3차시는 완성된 작품들을 감상하는 시간이다. 서로의 작품 속
에서 조형 원리를 찾아보는 활동을 한 후 시식하는 시간을 갖도록 한다.
요리미술은 마무리 활동에서 음식을 먹는 기회가 생긴다는 장점이 있다.
이때 학급 생일 파티나 자치 활동 시간과 연계해도 좋다.

단계별 수업 시작하기

1차시 수업은 요리미술 수업의 준비 단계이다. 교사의 역할은 수업 주제를 학생들에게 소개하고 조형 원리 '통일'에 대한 설명을 한다. '통일'을 설명할 때, 교실과 학생 주변에서 쉽게 찾을 수 있는 예를 들어 주는 게 좋다. 주방의 타일 모양의 통일감, 한옥의 지붕 모양, 건물의 테라스, 성당의 스테인드글라스 등을 예로 들 수 있다.

그리고 학생들에게 직접 통일이 사용되는 예를 찾고 발표할 시간을 주도록 하자. 그 이유는 아이들의 시선에서 수업을 이끌어 가는 것이 수업 목표 달성의 첩경이기 때문이다.

학생들이 조형 원리 '통일'을 이해했다면 다음으로 넘어가자. 오늘의 요리미술 수업은 개구리 빵 만들기이다. 단, 조형 원리 '통일'이 표현되어야 한다. 예를 들어 통일감을 살리기 위해 녹차 가루를 이용해 전체적 색채의 통일을 주고, 개구리 빵 눈의 모양과 전체적 모양을 원형으로 완성해 형태의 통일감을 살려 표현한다. 즉 개구리 빵의 완성 작품에서 이와 같은 조형 원리 '통일'이 나타나야 한다. 그리고 동기 유발 단계에서는 작품

주방의 타일

한옥

건물의 테라스

스테인드글라스

의 예를 보여 주면 학생들의 시선을 사로잡을 수 있다. 여기에 곁들여 수업 재료에 관한 설명을 해주는 것도 효과적이다.

 치즈(Cheese) 소젖(우유), 염소젖, 양젖 또는 그밖에 포유류의 젖으로 만든 고체 음식이다. 원료의 종류와 제조 방법에 따라서 수백 가지가 알려져 있으며, 다양한 영양소들이 풍부하게 포함되어 있다. 또한 치즈를 만드는 대표적인 나라는 이탈리아, 벨기에, 네덜란드, 스위스 등의 유럽 국가이다.(위키백과)

 롤빵(Bread roll) 롤빵은 작고 둥근 빵의 일종으로, 대체로 길쭉한 경우가 많다. 주로 식사 반찬으로 제공되며, 요구르트나 버터와 함께 제공되기도 한다. 롤빵은 전체가 함께 서빙되거나 반으로 나뉘어서 서빙되기도 한다. 롤빵 안쪽에는 소가 들어가기도 한다. 샌드위치를 만들 때 쓰이기도 한다.(위키백과)

개구리 빵은 요리미술 수업에 맞게 개발된 요리이다. 롤빵을 이용해 버터와 잼을 바르고 치즈를 얹어 먹는다. 그럼 수업 재료를 소개해 주자.

롤빵, 버터, 잼, 치즈, 꿀, 녹차 가루, 젤리를 직접 보여 주며 소개하는 게 효과적이다. 이때 녹차 가루는 오늘의 조형 원리 '통일'을 표현하는 재료라는 것을 인지하도록 발문을 통해 학생들이 찾도록 유도하자. "오늘의 재료 중에 어떤 재료가 '통일'을 표현하기에 좋을까?"처럼 말이다.

✪ 요리미술 아이디어 레시피

다음 단계는 아이디어 레시피이다. 첫 번째, 조형 요소와 원리를 선으로 이어 준다. 이 단계는 학생들에게 단순히 요리하는 것을 뛰어넘어 조형 원리를 표현하는 수업이라는 것을 다시 한 번 확인하는 과정이다.

조형 요소와 원리를 선으로 연결하는 부분을 어려워하는 학생들이 있다. 이럴 때는 이런 발문이 유용하다. 직접 녹차 가루를 보여 주며 "조형 요소 중 무엇과 닮았어?", "오늘은 조형 원리 중 어떤 것을 표현하기로 했지?"라고 말이다.

이때 교사가 유의해야 할 부분이 있다. 녹차 가루를 조형 요소 색으로 말하는 학생도 있고 간혹 점으로 이야기하는 학생도 있다. 둘 다 허용해 주는 것이 좋다. 수학 교과와 달리 미술은 다양한 답이 존재하는 교과이다. 다만 색에 가깝다는 것을 언급해 줄 필요는 있다. 하지만 강요는 하지 말자.

9장에서는 요리미술은 조형 요소 색과 조형 원리 '통일'을 활용한다. 하지만 다양한 조형 요소와 조형 원리를 함께 사용할 수 있다. 예를 들어 점과 반복, 색과 강조를 조형 원리 '통일'과 함께 표현할 수 있다. 다만 조형 원리 '통일'이 더 강조되도록 해야 하는 것을 잊지 말자.

마지막 단계는 학생들이 자신이 표현할 요리미술 작품을 스케치하는 것이다. 연필로 밑그림을 그리는 것보다는 다색 사인펜을 이용해 그리는 것이 시각적 효과도 크고 시간을 절약해 주는 방법이다. 스케치 시간은 10~15분 이내로 주는 것이 좋다.

이때 그림으로 표현하기 힘든 부분이나 애매한 부분은 글로 표현해도 좋다. 마치 요리사가 레시피에 메모하듯 말이다. 스케치를 완성한 후 조원들끼리 자신이 만들 작품을 소개하고 이야기하는 시간을 갖자. 시간에 여유가 있다면 전체 앞에서 조원들이 선정한 발표자가 자신의 작품을 소개해도 좋다.

◀ 아이디어 레시피 ▶

이름(　　　　　)

1. (개구리 빵)에 선택할 조형 요소와 조형 원리에 선 긋기를 해봅시다.

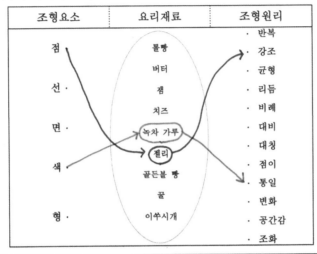

조형요소	요리재료	조형원리
점 ·	롤빵 버터 잼 치즈 녹차 가루 젤리 골든볼 빵 꿀 이쑤시개	· 반복 · 강조 · 균형 · 리듬 · 비례 · 대비 · 대칭 · 점이 · 통일 · 변화 · 공간감 · 조화
선 ·		
면 ·		
색 ·		
형 ·		

<조형 요소와 원리를 활용해 표현방법을 써봅시다>

조형 요소인 (　)에 해당하는 재료 (　)을(를), 조형원리 (　)으로 나타내 보겠습니다.

(조형 요소인 색에 해당하는 녹차 가루를, 조형원리 '통일'로 나타내 보겠습니다.)

2. 조형 원리를 이용해 자신만의 (개구리 빵) 모습 스케치하기

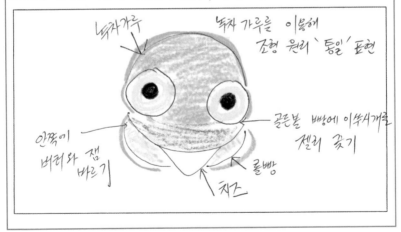

녹차가루

녹차 가루를 이용해
조형 원리 '통일' 표현

안쪽에
버터와 잼
바르기

골든볼 빵에 이쑤시개를
젤리 꽂기

롤빵

치즈

🔆 요리미술 교수 학습 활동

9장의 요리미술의 표현 방법은 조형 원리 '통일'을 이용해 개구리 빵을 만드는 것이다. 개구리 빵은 손쉽게 만들 수 있는 간식으로 만드는 과정도 단순하다. 요리미술 수업을 처음 접하는 교사나 부모들도 아이들과 간단히 즐길 수 있는 주제이다. 작품의 완성도가 높고, 학생들의 반응이 좋다.

그럼, 요리미술 수업의 작품 제작 방법을 알아보자. 요리미술 작품을 제작하기 전에 교사가 먼저 사전 제작을 해보아야 한다. 사전 제작이라고 해서 부담을 가질 필요는 없다. 재료를 구매한 후 모둠별로 재료를 배분하는 과정에서 잠깐 시간을 내어 만들어 보는 것이다. 선생님들도 잘 알겠지만 내가 해본 것을 가르치는 것과 그렇지 않은 것은 그 차이가 상당하다.

단계	교수 학습 활동
1차시 구상 카드 작성하기	◎ 조형 원리를 활용해 아이디어 레시피 작성하기 ◎ 아이디어 레시피 재구성하기 　- 발표한 친구들의 구상 중 자신의 개구리 빵에 활용하면 좋을 것 같은 　　부분이 있나요?
2차시 이미지 표현하기	◎ 개구리 빵 만들기(시범 보이기) 　- 작품 제작 순서 제시하기 ◎ 아이디어 레시피를 바탕으로 각자 개구리 빵 만들기 　- 아이디어 레시피의 조형 원리를 생각하며 개구리 빵 만들기
조형 원리 찾기	◎ 조형 요소와 원리 알아맞히기 　- 서로의 작품을 감상하며 어떤 조형 요소와 원리가 개구리 빵에 　　표현되었는지 발표하기
미술의 생활화	◎ 생활 속에서 조형 원리를 찾아보기 　- 생활 속에서 조형 원리 반복이 활용된 예를 찾아서 발표하기 ◎ 요리미술을 한 후 알게 된 점 이야기해 보기 　- 직접 개구리 빵을 만들어 본 후 알게 된 점이나 느낀 점을 발표해 　　볼까요?

⭐ 요리미술 표현 방법

개구리 빵 만드는 과정을 자세히 살펴보겠습니다.

우선 재료를 구매합니다. 롤빵은 대용량을 구매하는 게 저렴합니다. 그리고 제과점보다는 마트의 제품이 저렴합니다. 치즈는 다양한 종류를 기호에 맞게 선택해 사용합니다. 잼은 딸기잼이나 블루베리잼 중 시중에서 쉽게 구할 수 있는 제품으로 준비합니다. 녹차 가루는 통으로 판매하는 것보다는 비닐 팩으로 구성된 상품이 더 저렴합니다. 만약 녹차를 대신할 제품을 찾는다면 풋사과 분말을 사용할 수 있습니다. 젤리는 대용량으로 구매하는 게 저렴하고 한번 구매해 놓으면 여러 가지 요리미술 수업에서 유용하게 사용할 수 있습니다. 그리고 골든볼 빵을 구매합니다. 샤니에서 나온 골든볼 빵은 눈 모양을 만들기에 적합합니다.

재료를 구매했다면 2차시 수업 준비를 해봅시다. 2차시 수업의 원활한 운영을 위해서는 모둠별 재료 배분이 가장 중요합니다. 조별 바구니를 하나씩 준비하세요. 특별한 바구니가 아닌 일반적으로 학급에서 사용하는 자료 바구니를 쓰면 됩니다. 다만 위생을 생각해 깨끗한 상태를 유지시켜 주세요. 위생장갑은 모둠 수에 맞추어 바구니에 넣어 주세요. 어린이용 위생장갑을 사용하면 좋습니다.

2차시 다색 주먹밥 만들기 요리미술 수업을 시작해 보겠습니다. 학생들은 1차시에 만든 아이디어 레시피를 준비합니다. 모둠별로 서로의 아이디어 레시피를 이야기해 보는 시간을 갖습니다. 그리고 수정할 부분이 있으

면 수정할 수 있는 시간을 줍니다. 이제 만들기 수업을 진행해 보겠습니다. 각 모둠에 준비된 재료 바구니를 나누어 주고 교사의 시범에 따라 학생들은 한 단계씩 만들어 갑니다.

첫 번째, 위생장갑을 착용합니다. 물론 사전에 손을 깨끗이 닦아야 합니다.

두 번째, 롤빵의 밑부분을 2/3 정도 잘라 줍니다.

세 번째, 롤빵에 자른 부위에 버터와 잼을 발라 줍니다.

네 번째, 롤빵 전체를 요리용 붓을 이용해 꿀로 바른다. 그 다음 녹차 가루를 체에 받혀서 흔들 듯 뿌려 줍니다.

다섯 번째, 젤리를 이쑤시개에 꽂고 골든볼 빵에 눈 모양으로 붙여 줍니다.

여섯 번째, 롤빵에 치즈를 끼워 넣고 골든볼 빵으로 만든 눈을 꽂아 줍니다.

일곱 번째, 완성된 개구리 빵을 완성 접시에 담습니다.

✪ 요리미술 표현 단계

롤빵 준비

꿀 바르기

조형 원리 표현

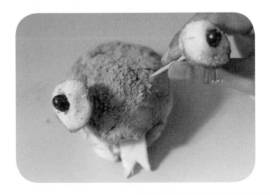

⭐ 요리미술 개구리 빵 마무리

이제 요리미술 수업의 마지막 단계이다. 서로의 작품 감상과 시식 활동으로 마무리한다. 학생들의 완성된 작품만 남기고 주변을 정리한다. 그리고 작품은 핸드폰으로 촬영한다. 이때 흰 도화지 위에 작품을 놓고 촬영을 하면 좀 더 고급스러워 보인다. 그 다음 작품들을 모니터에 띄워서 학생들이 서로의 작품에서 조형 원리 '통일'을 찾는 활동을 한다. 이 과정은 다시한 번 조형 원리 '통일'을 강조하는 단계이다.

이 모든 단계가 마무리되었다면, 즐거운 분위기로 시식하는 시간을 갖는다. 음식물을 남기지 말아야 하는 환경교육도 가능하고, 서로의 음식을 나누어 먹는 인성교육도 가능한 순간이다.

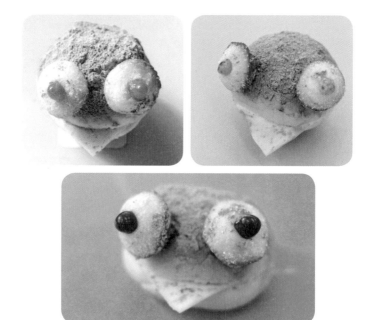

녹차 가루로 조형 원리 '통일'을 표현한 완성 작품

수업을 마치며

개구리 빵 만들기 요리미술은 초중등 미술교육 과정에서 조형 요소와 원리 단원을 재구성해 수업에 적용할 수 있다. 1차시에는 아이디어 레시피를 하고, 2차시에는 요리미술 작품 만들기, 3차시에는 서로의 작품을 감상하며 조형 원리를 찾아보며 시식하는 단계로 마무리한다. 이번 요리미술 수업에서 핵심은 조형 원리 '통일'을 이해하고 직접 표현하는 과정이다.

한 걸음 더 나아가 마무리 단계에서 일상생활 속의 조형 원리 '통일'을 찾아보는 활동을 추천한다. 1차시 수업에서 생활의 예를 찾을 때 미처 생각나지 않았던 부분이 이 단계에서 뿜어져 나오는 경우가 있다. 학생들이 이해하고 생각하는 사고의 폭보다 직접 체험하고 사고하는 생각의 폭이 더 넓다는 것을 이 과정에서 확인할 수 있을 것이다.

10장 변화

다양성의 힘이 변화이다

사회 구성원 모두가 하나같이 똑같은 유니폼과 머리 스타일을 하고, 생각마저 비슷하게 하며 살아간다면 어떨까? 옷을 구입하는 비용을 절감할 수 있을지는 몰라도 정말 재미없을 것이다.

미대를 다니던 시절의 에피소드다. 어느 날 한국화 교수님이 작업실에서 그림을 그리고 있는 내게 물었다. "자네는 왜 그림을 그려?" 나는 평소 가지고 있던 예술관에 대해 자신 있게 말했다. "예, 무엇보다도 예술은 저를 표현하고, 새로운 것을 창조한다는 매력이 있습니다. 제 생각에 여타 다른 직업들은 정해진 일의 굴레에서 벗어나지 못하고 매일 쳇바퀴를 돌듯 열심히 돌며 서서히 자신을 잃어 간다고 생각합니다. 그래서 저는 표현의 자유를 만끽하는 화가가 되고자 합니다."라고 말하고 좀 으쓱했다. 내 나름대로는 멋진 대답이라고 생각했다. 하지만 교수님은 이렇게 말했다. "난 그림을 그리지 않으면 심심해서 그리는데…" 하고는 '씩' 웃고 가버렸다.

처음에는 당황스러웠다. '뭐지? 나를 놀리는 건가?' 하고 화가 났지만,

나중에 곰곰이 생각해 보니 질문의 의도를 깨달을 수 있었다. 사실 미대생이 된 후 그림을 그리는 일은 당연한 것이고 어떻게 무엇을 그릴지가 나의 화두였다. 어쩜 초심을 잊고 있었는지 모른다. 내가 진짜 그림을 그리려는 이유 말이다.

어렸을 때를 회상해 보니 실마리를 찾을 수 있었다. 나는 초등학교 시절부터 그림을 그리면 재미있고 좋았다. 그리고 미술 수업이 끝나고 친구들이 내 그림에 감탄하며 말해 주었던 칭찬들이 지금도 기억에 생생하다. 반면 내 작품을 비웃는 친구들과 싸운 적도 있다. 어쨌든 내 역사에서 그림의 시발점을 찾고 나니 내가 그림을 그려야 하는 이유가 명확해졌다.

그림은 내게 즐거움이다. 그래서 지금도 그림을 그리고 있다. 육아와 업무에 빼앗기는 시간 중 나머지 시간을 모아 모아서 그림을 그린다. 심지어 올해는 초대전도 준비하고 있다. 만약 대의적인 명분이나 자기합리화로 그림을 그렸다면 지금은 그림과 멀어져 있지 않을까? 여러분도 타인의 시선에서 어떤 일을 해야 하는 이유를 찾기보다는 그것을 한다는 것이 재미있는지, 자신의 감정을 먼저 확인해 보는 게 어떨까?

변화는 관찰에서 시작된다. 나는 자기 주변의 변화에 둔감한 사람치고 창의적인 사람을 본 적이 없다. 그렇다고 관찰만 잘한다고 상상력이 풍부한 사람이 되는가 하면 그것 또한 그렇지 않다. 관찰이 창의적 사고로 발전하려면 호기심과 의문이 생겨야 한다.

일상에서 무의식적으로 지나쳐 버리는 일들을 하나하나 끄집어내어 질문을 한 책이 있다. 『어, 그래?』라는 책이다. 예를 들어 '왜 길가에 버려진 구두는 대부분 한쪽만 있는 것일까?', '왜 죽은 바퀴벌레는 한결같이 뒤집어져 있는 것일까?', '맨홀 뚜껑은 왜 둥근 것만 있을까?' 여러분도 궁금

하지 않는가? 과연 답은 존재할까? 그럼, 이제부터 자신 주변의 사소한 것들에 관심을 가져 보자. 재미가 꽤 쏠쏠하지 않을까? 변화의 시작은 여러분의 시선이 향하는 곳에서 시작됨을 잊지 말자.

그러면 다시 미술로 시선을 향해 보자. 그림 감상이 즐거운 이유는 세상에 똑같은 그림이 없기 때문이다. 화가도 다양하고 그림도 가지각색이다. 심지어 같은 장소를 그려도 화가마다 느낌이 다르다. 그것은 그들이 조형 원리 '변화'를 적절히 활용하기 때문이다. 그리고 변화는 인간의 시각적 본능이기도 하다. 마치 우리 반 학생들이 똑같은 대상을 보거나 그려도 저마다 조금 다른 느낌으로 표현하듯이 말이다. 그럼, 작품 속에서 변화를 다양하게 보여 준 화가의 작품을 살펴보자.

우선 작품을 살펴보기 전에 한국인들에게 가장 좋아하는 화가들을 물어보자. 아마 거의 인상파 화가들일 것이다. 왜 우리는 그토록 인상파

클로드 모네의 「루앙 성당」

폴 시냐크의 「아비뇽의 교황궁」

에 매료된 것인가. 그 이유 중 하나가 작품에 다양한 빛의 변화가 존재하기 때문이라고 생각한다. 단적인 예로 최신 핸드폰이 나오면 바로 바꿔야 직성이 풀리는 민족이 한국인 아닌가. 우리 민족의 기질은 이처럼 변화를 두려워하지 않는다. 그래서 한 화면에 다양한 변화를 표현한 인상파 계열의 화가들을 사랑하는 것이다.

먼저 소개할 화가는 신인상주의 창시자로 불리는 폴 시냐크(Paul Signac)이다. 그의 작품 「아비뇽의 교황궁」을 자세히 감상하면 빈센트 반 고흐가 「론강의 별 밤」이나 「별이 빛나는 밤」 등을 그릴 때 사용한 임파스토 기법이 동시대 화가인 폴 시냐크에게서 영향을 받았다는 것을 알 수 있다. 그리고 인상파 화가 중 다양한 빛의 변화를 작품에 담기 위해 시간을 달리해 루앙 성당을 시리즈로 그린 화가가 있다. 바로 클로드 모네(Claude Monet)이다. 시간이 있다면 그가 그린 루앙 성당의 작품들을 찾아서 한 화면에 모아 보자. 그러면 20세기의 팝아트의 제왕 앤디 워홀(Andy Warhol)의 「마릴린 먼로」라는 작품이 울고 갈 19세기의 팝아트 작품이 보일 것이다.

변화 : 규칙적인 변화와 불규칙적인 변화가 있고 대비와 율동은 변화와 통일을 조장하게 된다.(최병상, 1999) 변화는 창의적 사고를 확산시키는 조형 원리로서 단조롭고 답답한 조형 요소들 간의 관계에 긴장감을 주고 흥미와 재미를 느끼게 한다. 그러나 지나친 변화는 작품에 혼란을 줌으로 전체적 통일감 속에서 변화가 표현되어야 한다.

: 카나페 요리미술

수업의 흐름 알아보기

10장 요리미술 수업의 주제는 조형 원리 '변화'를 활용한 카나페(canapé) 만들기이다. 먼저 아이디어 레시피를 작성한다. 아이디어 레시피에는 이번 수업 시간에 사용할 요리 재료들이 소개되어 있다. 이중 어떤 재료로 조형 원리 '변화'를 나타낼 것인지 선택한다. 여기서 주의할 점은 학생이 선택한 재료를 조형 요소와 연관 짓는데, 교사의 도움이 필요하다. 조형 요소를 정했다면 그 다음 단계인 조형 원리 '변화'와 사선 잇기를 해준다.

마지막으로 자신이 만들 카나페 작품을 그린다. 스케치를 할 때는 다양한 색을 사용할 수 있는 다색 사인펜이나 색연필을 사용하면 좋다. 그리고 글자를 쓰거나 메모를 하는 것도 가능하다. 2차시는 조형 원리 '변화'를 표현하기 위해 카나페를 만드는 단계이다. 마지막 3차시는 완성된 작품들을 감상하는 시간이다. 서로의 작품 속에서 조형 원리를 찾아보는 활동을 한 후 시식하는 시간을 갖는다.

단계별 수업 시작하기

1차시 수업은 요리미술 수업의 준비 단계이다. 이 수업에서 조형 원리 '변화'의 개념 형성이 충분히 되어야 한다. 그래야 요리미술 실습 시간에 학생

들이 요리만 한다는 생각을 넘어 조형 원리를 요리에 표현한다는 확산적 사고를 형성할 수 있기 때문이다. 먼저 교사의 역할은 수업 주제를 학생들에게 소개하고 조형 원리 '변화'에 대한 설명을 한다. 변화에 대한 사전적인 의미는 교과서를 활용하자. 그리고 아이들에게 '변화'를 설명할 때, 가장 중요한 것이 학생들 주변에서 쉽게 찾을 수 있는 예를 들어 주는 것이다.

이때 사진 자료나 영상은 교사가 미리 준비해 두어야 한다. 이 책의 자료도 좋고 직접 인터넷에서 찾아도 좋다. 달 모양의 변화, 사계절의 변화, 손톱에 다양한 색으로 꾸미는 네일아트, 피부색의 다양함 등을 예로

네일아트

다민족

달의 변화

계절의 변화

들 수 있다. 그 다음 학생들에게 직접 변화가 사용되는 예를 찾고 발표할 시간을 여유 있게 주도록 하자. 이 시간이 상상력이 시작되는 시발점이기 때문이다.

학생들이 조형 원리 '변화'을 이해했다면 다음으로 넘어가자. 오늘의 수업 주제는 카나페 만들기이다. 단 조형 원리 '변화'가 표현되어야 한다. 완성된 작품의 예를 보여 주면 학생들의 시선을 사로잡을 수 있다. 여기에 곁들여 수업 재료에 관한 설명을 해주는 것도 유용하다.

 스윗 사파이어 포도(Sweet sapphire grape) 이 포도는 생김새가 기이하다. 길쭉하고 검은 포도가 '줄줄이' 가지에 매달려 있다. 가지 하나에 주렁주렁 매달린 길쭉한 스윗 사파이어 포도는 미국산 제품(블랙 사파이어)과 페루산 제품이 수입된다. 이 품종은 2013년 미국에서 처음으로 상업적 판매가 이루어진 뒤 전 세계에서 인기가 높은 포도이다.

 방울토마토(Cherry tomato) 한입에 쏙 들어오는 방울토마토가 입안에서 톡 터질 때면 기분까지 상큼해진다. 일반 토마토보다 당도가 높고 영양 성분은 더 풍부하게 들어가 있어 주재료로 손색없지만 귀엽고 앙증맞은 모습으로 각종 요리의 장식용으로 사랑받고 있다.(네이버 지식백과)

오늘 수업의 요리인 카나페는 한입에 집어 먹을 수 있는 작은 요리이다. 그래서 카나페를 핑거 푸드라고 한다. 카나페는 프랑스에서 주요리가 나오기 전에 칵테일이나 음료가 나오는 시간(Aperitif)에 곁들어져 나온다. 재료나 조리법은 다양하다. 보통 크래커나 바게트, 토스트 등의 작은 조각 위에 버터나 사워크림 같은 소스를 바르고 토핑(치즈, 엔초비, 캐비어, 푸아그라, 퓌레 등)을 올려 만든다.

카나페를 만드는 데 필요한 재료에는 크래커, 버터, 사워크림, 사파이어 포도, 방울토마토, 레몬 등이 있다. 학생들에게 재료를 소개할 때 직접 보여 주며 소개하는 게 효과적이다. 시간적 여유가 있다면 재료들을 만져 보고, 냄새도 맡고, 먹어도 보면서 학습에 흥미를 갖도록 하는 것도 좋다. 이때 토핑 재료들은 오늘의 조형 원리 '변화'를 표현하는 재료라는 것을 인지하도록 발문을 통해 학생들이 찾도록 유도한다. "오늘의 재료 중에 어떤 재료가 '변화'을 표현하기에 좋을까?"

✪ 요리미술 아이디어 레시피

다음 단계는 아이디어 레시피이다. 첫 번째, 조형 요소와 원리에 선 긋기를 한다. 이 단계는 학생들에게 단순한 요리를 하는 것을 뛰어넘어 조형 원리를 표현하는 수업이라는 것을 다시 한 번 확인하는 과정이다.

조형 요소와 원리를 연결하는 부분을 어려워하는 학생들이 있다. 이 럴 때 이런 발문이 유용하다. 직접 재료들을 보여 주며 "조형 요소 중 무엇과 닮았어?", "오늘은 조형 원리 중 어떤 것을 표현하기로 했지?"라고 말이다.

이와 반대인 상황도 있다. 어떤 학생은 너무 많은 선을 연결해 버리는 경우가 있다. 이런 때에는 오늘 수업의 조형 원리 '변화'를 중심으로 원리를 한두 개 정도로 해당 학생이 정리하도록 도와 준다. 그래야 완성 작품에 표현하고자 하는 조형 원리가 가시적으로 표출될 수 있다.

10장의 요리미술의 특징은 여러 개의 조형 요소가 뒤섞여 하나의 조형 원리인 변화를 표현한다는 것이다. 이전까지는 하나의 조형 요소가 하나의 조형 원리를 나타내는 게 일반적이었다. 하지만 오늘 요리미술 수업

◀ 아이디어 레시피 ▶

이름(　　　)

1. (카나페)에 선택할 조형 요소와 조형 원리에 선 긋기를 해봅시다.

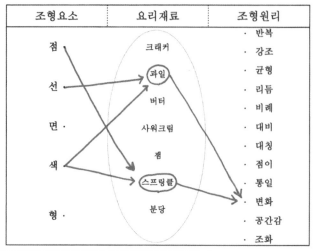

조형요소	요리재료	조형원리
점	크래커	· 반복
	과일	· 강조
선	버터	· 균형
	사워크림	· 리듬
면 ·		· 비례
색	잼	· 대비
	스프링클	· 대칭
형 ·	분당	· 점이
		· 통일
		· 변화
		· 공간감
		· 조화

<조형 요소와 원리를 활용해 표현방법을 써봅시다>

조형 요소인 (　)에 해당하는 재료 (　)을(를), 조형원리 (　)으로 나타내 보겠습니다.

(조형 요소인 점, 선, 색에 해당하는 토핑 재료를 조형원리 '변화'로 나타냄　　)

2. 조형 원리를 이용해 자신만의 (카나페) 모습 스케치하기

다양한 모양의 토핑으로
조형 원리 '변화' 표현

사파이어 포도

레몬 슬라이스 (껍질)

버터와 사워 크림 얹기

에서는 조형 요소 점, 선, 색, 형태 등이 하나의 조형 원리인 '변화'로 연결된다. 이 점을 유의해서 조형 요소와 원리를 연결하도록 한다.

마지막 단계는 학생들이 자신이 표현할 요리미술 작품을 스케치하는 것이다. 연필로 밑그림을 그리는 것보다는 다색 사인펜을 이용해 그리는 것이 시각적 효과도 크고 시간을 절약해 주는 방법이다. 스케치 시간은 10~15분 이내로 주는 것이 좋다.

이때 그림으로 표현하기 힘든 부분이나 애매한 부분은 글로 표현해도 좋다. 마치 요리사가 레시피에 메모하듯 말이다. 스케치를 완성한 후 조원들끼리 자신이 만들 작품을 소개하고 이야기하는 시간을 갖자. 시간에 여유가 있다면 전체 앞에서 조원들이 선정한 발표자가 자신의 작품을 소개해도 좋다.

⭐ 요리미술 교수 학습 활동

10장 요리미술의 표현 방법은 조형 원리 '변화'를 이용해 카나페를 만드는 것이다. 카나페도 만드는 과정을 단순하게 변형시켰다. 크래커 위에 버터나 사워크림을 바르고 토핑 재료를 얹고 스프링클로 꾸며 주면 완성되는 과정으로 구성했다.

그래서 요리미술 수업을 체험하는 교사나 학부모, 아이들도 간단히 만들 수 있다. 만약 작품의 완성도를 높이고 싶다면 토핑 재료를 다양한 형태로 잘라서 배치하고 멋스러운 접시에 카나페를 올려 준다.

그럼, 요리미술 수업의 작품 제작 방법을 알아보자. 요리미술 작품을 제작하기 전에 교사가 먼저 사전 제작을 해보아야 한다. 사전 제작이라고 해서 부담을 가질 필요는 없다. 재료를 구매한 후 모둠별로 재료를 배분하

는 과정에서 잠깐 시간을 내어 만들어 보는 것이다. 선생님들도 잘 알겠지만 내가 해본 것을 가르치는 것과 그렇지 않은 것은 그 차이가 상당하다.

단계	교수 학습 활동
1차시 구상 카드 작성하기	◎ 조형 원리를 활용해 아이디어 레시피 작성하기 ◎ 아이디어 레시피 재구성하기 - 발표한 친구들의 구상 중 자신의 카나페에 활용하면 좋을 것 같은 부분이 있나요?
2차시 이미지 표현하기	◎ 카나페 만들기(시범 보이기) - 작품 제작 순서 제시하기 ◎ 아이디어 레시피를 바탕으로 각자 카나페 만들기 - 아이디어 레시피의 조형 원리를 생각하며 카나페 만들기
조형 원리 찾기	◎ 조형 요소와 원리 알아맞히기 - 서로의 작품을 감상하며 어떤 조형 요소와 원리가 카나페에 표현되었는지 발표하기
미술의 생활화	◎ 생활 속에서 조형 원리를 찾아보기 - 생활 속에서 조형 원리 반복이 활용된 예를 찾아서 발표하기 ◎ 요리미술을 한 후 알게 된 점 이야기해 보기 - 직접 카나페를 만들어 본 후 알게 된 점이나 느낀 점을 발표해 볼까요?

✪ 요리미술 표현 방법

카나페 만드는 과정을 자세히 살펴보겠습니다.

우선 재료를 구매합니다. 크래커는 마트에서 쉽게 구할 수 있는 '아이비'나 '참 크래커'를 사용합니다. 그리고 버터도 일회용 '버터후레시'를 구매하면 분배하는 수고스러움을 덜 수 있습니다. 스프링클은 인터넷에서 1kg 대용량을 구매하는 게 저렴합니다. 만약 오프라인 매장을 이용한다면 제빵용품을 진열해 놓은 매대에서 스프링클을 찾을 수 있습니다. 오늘 수업

의 스프링클은 구슬 모양과 하트 모양, 레인보우 모양이 작품에 활용하기에 유용합니다.

이번에는 과일 상점으로 이동합니다. 사파이어 포도, 레몬이나 오렌지, 귤, 키위, 딸기 중에 제철에 맞는 실속 있는 과일을 구매합니다.

다음은 사워크림을 담을 차례입니다. 사워크림은 유제품 진열대에 있습니다. 만약 집에 쓰다 남은 생크림이 있다면 쉽게 만들 수 있습니다. 생크림 250ml에 플레인 요구르트 125ml을 섞고 레몬즙을 한 티스푼 넣고 저어서 랩으로 덮어 줍니다. 플라스틱이나 나무 수저를 이용해야 발효가 되는 것에 유의합니다. 그리고 실온에 하루, 냉장고에서 하루 정도 놓아두면 완성됩니다.

재료를 구매했다면 2차시 수업 준비를 해봅시다. 2차시 수업의 원활한 운영을 위해서는 모둠별 재료 배분이 가장 중요합니다. 조별 바구니를 하나씩 준비하세요. 특별한 바구니가 아니라 일반적으로 학급에서 사용하는 자료 바구니를 쓰면 됩니다. 다만 위생을 생각해 깨끗한 상태를 유지시켜 주세요. 위생장갑은 모둠 수에 맞추어 바구니에 넣어 주세요. 어린이용 위생장갑을 사용하면 좋습니다.

스프링클은 접시에 준비해 주어야 학생들이 사용하기 좋습니다. 스프링클은 다양한 종류가 있습니다. 저는 오늘 구슬 모양의 스프링클을 사용하지만, 선생님과 학생들의 취향에 맞게 다른 종류를 선택해도 좋습니다. 사워크림은 투명한 볼이나 종이컵에 넣어 주세요. 과일은 잘 씻어서 큰 접시에 준비해 주세요. 과일 씻을 때 베이킹파우더를 이용하면 잔류 독소를 효과적으로 제거할 수 있습니다. 크래커도 접시에 담아 주세요.

2차시 카나페 만들기 요리미술 수업을 시작해 보겠습니다. 학생들은 1차시에 만든 아이디어 레시피를 준비합니다. 모둠별로 서로의 아이디어 레시피를 이야기해 보는 시간을 갖습니다. 그리고 수정할 부분이 있으면 수정할 수 있는 시간을 줍니다. 이제 만들기 수업을 진행해 보겠습니다. 각 모둠에 준비된 재료 바구니를 나누어 주고 교사의 시범에 따라 학생들은 한 단계씩 만들어 갑니다.

첫 번째, 위생장갑을 착용합니다. 물론 사전에 손을 깨끗이 닦아야 합니다.

두 번째, 크래커 위에 버터를 바릅니다. 사워크림이나 잼 등도 사용할 수 있습니다.

세 번째, 과일을 아이디어 레시피의 의도에 맞게 잘라 줍니다. 크기가 작은 과일은 단면으로 잘라서 사용하고 레몬, 오렌지, 귤 등은 껍질을 가늘게 채 썰어 사용합니다.

네 번째, 크래커 위에 과일 토핑들로 꾸며 줍니다. 이때 아이디어 레시피를 참고해 조형 원리 변화를 표현합니다.

다섯 번째, 스프링클로 꾸며 줍니다. 스프링클을 장식할 때 핀셋을 이용하면 좀 더 정확한 위치에 표현할 수 있습니다.

마지막으로, 분당을 뿌려 완성도를 높여 줍니다.

✪ 요리미술 표현 단계

크래커 준비

토핑 올리기

조형 원리 표현

⭐ 요리미술 카나페 마무리

이제 요리미술 수업의 마지막 단계이다. 서로의 작품 감상과 시식 활동으로 마무리한다. 학생들의 완성된 작품만 남기고 주변 정리를 한다. 그리고 작품은 핸드폰으로 촬영한다. 이때 흰 도화지 위에 작품을 놓고 촬영을 하면 좀 더 고급스러워 보인다. 그 다음 작품들을 모니터에 띄워서 학생들이 서로의 작품에서 조형 원리 '변화'를 찾는 활동을 한다. 이 과정은 다시 한 번 조형 원리 '변화'를 강조하는 단계이다.

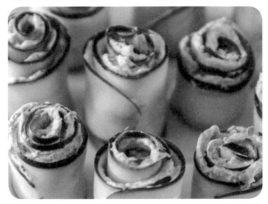

다양한 토핑으로 조형 원리 '변화'를 표현한 작품

이 모든 단계가 마무리되었다면, 즐거운 분위기로 시식하는 시간을 갖는다. 음식물을 남기지 말아야 하는 환경교육도 가능하고, 서로의 음식을 나누어 먹는 인성교육도 가능한 순간이다.

수업을 마치며

카나페 만들기 요리미술은 초중등 미술교육 과정에서 조형 요소와 원리 단원을 재구성해 수업에 적용할 수 있다. 1차시에는 아이디어 레시피를 하고, 2차시에는 요리미술 작품 만들기, 3차시에는 서로의 작품을 감상하며 조형 원리를 찾아보며 시식하는 단계로 마무리한다. 이번 요리미술 수업에서 핵심은 조형 원리 '변화'를 이해하고 직접 표현하는 과정이다.

한 걸음 더 나아가 마무리 단계에서는 아이들이 조형 원리 '변화'를 활용해 표현해 보고 싶은 대상이나 공간을 이야기해 보는 시간을 주도록 하자. 그것은 학생들이 생각을 말로 표현하는 과정이나 상대방의 의견을 듣는 과정에서 그들의 생각을 정리하고 새로운 작품을 표현할 에너지를 충전하게 될 것이기 때문이다.

11장 공간감

공간은 그 시대의 삶의 발자취를 닮는다

개개인의 삶의 공간은 한 사람의 생각에 가치가 깃들어 있고 더 나아가 그 시대의 정신이 담겨 있다. 그래서 우리는 일상의 공간을 어떻게 구성하고 어떠한 공간에서 생활해야 할지 고민해 보아야 한다. 마침 반갑게도 이러한 걱정을 속시원하게 이야기하는 사람이 있다. 바로 유현준이라는 건축가이다. 그는 『어디에 살 것인가』라는 책을 통해 우리 사회의 다양성, 소통, 창의성교육 등을 저자의 건축과 공간을 읽어 내는 독특한 사고방식으로 재해석해 이야기한다. 또한 사회 곳곳의 문제들을 공간에서 원인과 해법을 찾아낸다. 특히 학교의 여러 문제를 공간의 획일성에서 야기된다고 지적한다.

"학교와 교도소 둘 다 운동장 하나에 4~5층짜리 건물로 이루어져 있으며 창문 크기를 빼고는 공간 구성의 차이를 찾아보기 힘들다는 것이다. 이러한 공간에서 아이들은 12년을 지낸다. 아이들이 같은 반 친구를 왕따시키고, 폭력적으로 바뀌는 것은 학교 공간이 교도소와 비슷해서다. 학생

들에게 생겨나는 병리적인 사회 현상은 교도소에서 일어나는 현상과 비슷하다. 사람은 공간의 영향을 받기 때문에 학교에는 다양한 건물군과 다양한 모양의 마당이 있어야 한다."고 말한다.

21세기 학교의 공간이 교도소 구조와 같다는 것은 참 충격적인 말이다. 그의 이러한 생각은 미디어를 통해 흘러나가 사회적 이슈를 만들어 냈다. 그래서일까? 교육계에서도 늦게나마 학교 공간의 혁신을 추진하기 위해 최근 여러 가지 정책들을 추진하고 있다. 다만 나의 바람이 있다면 기존의 물타기식의 정책이 아닌 진정 변화되는 공간이 가우디의 건축물처럼 자유롭고 개성 넘치는 의미 있는 공간으로 탄생되기를 기대해 본다.

미술에서도 조형 원리 '공간감'이 있다. 공간감은 원근법과 밀접한 관계가 있다. 원근법이란 일반적으로 2차원의 화면에 3차원의 세계를 담기 위해 가까운 상은 크게 표현하고 멀리 있는 상은 작게 표현함으로써 마치 사진으로 찍는 듯한 거리감과 깊이를 느끼게 해준다. 사실 서양회화가 르네상스 시대 화가들 이후 세잔 이전까지 원근법에 모든 것을 걸었다 해도 과언은 아닐 것이다. 이처럼 그림에 공간을 담기 위해 화가들은 애를 썼다. 그 이유는 우리가 생활하는 공간과 그림 속의 공간이 일치하기를 바라는 마음에서 시작된 것이 아닌가 싶다.

마사초(본명 구이디, Tommaso di Giovanni di Simone Guidi)라는 화가는 처음으로 선 원근법이라고 불리는 투시 원근법을 이용해 그림을 그렸다. 그의 작품 「성 삼위일체」는 벽화인데 마치 그림이 그려진 벽면이 움푹 들어간 것 같은 착각을 불러일으킬 정도로 실제 모습보다 더 사실적으로 그렸다는 평가를 받는다.

그리고 레오나르도 다 빈치는 그가 발견한 스푸마토 기법(공기 원근법)

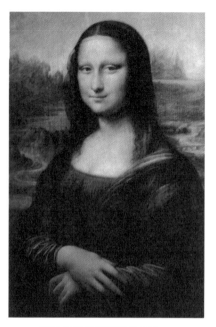

마사초의 「성 삼위일체」 레오나르도 다 빈치의 「모나리자」

을 활용해 그림을 그렸다. 특히 이 기법을 통해 「모나리자」의 이미지를 더욱 사실적으로 표현했다.

공간감 : 공간감은 그림에서 공간의 깊이감이나 입체감이 느껴지도록 표현하는 조형 원리이다. 평면에 조형 요소를 활용해 양감을 표현하는 방법에는 중첩이나 공기 원근법, 다시점 투시법, 평행 투사법, 선 원근법 등이 있다.

: 과자로 동물 만들기 요리미술

수업의 흐름 알아보기

요리미술 수업을 준비할 때 연차시로 구성하면 효과적이다. 요리미술 주제 하나가 3차시 단위로 진행되기 때문이다. 11장 요리미술 수업의 주제는 조형 원리 '공간감'을 활용한 과자로 동물 만들기이다. 1차시는 조형 원리 '공간감'에 대한 개념을 이해하고 아이디어를 스케치하는 학습을 진행한다. 2차시는 조형 원리 '공간감'을 표현하기 위해 과자로 동물을 만드는 단계이다. 마지막 3차시는 완성된 작품들을 감상하는 시간이다.

서로의 작품 속에서 조형 원리를 찾아보는 활동을 한 후 시식하는 시간을 갖도록 한다. 이렇게 요리미술은 기존의 미술 활동과는 달리 감상 활동에서 작품을 맛볼 기회가 생긴다. 그래서인지 지금까지 작품을 만들다가 포기하는 학생은 본 적이 없다.

단계별 수업 시작하기

1차시 수업은 요리미술 수업의 준비 단계이다. 교사의 역할은 수업 주제를 학생들에게 소개하고 조형 원리 '공간감'에 대한 설명을 한다. '공간감'을 설명할 때, 학생 주변에서 쉽게 찾을 수 있는 예를 들어 주는 게 좋다. 달리는 열차 사진이나 높은 곳에서 아래를 내려다보는 장면, 터널 속에서

바라보는 출구의 빛, 가로수길의 소실점 등을 예로 들 수 있다. 이러한 자료는 우리의 생활 주변에서 흔히 볼 수 있고, 공간감이 풍부하게 표현된 예시이다. 그리고 학생들에게 직접 공간감이 사용되는 예를 찾고 발표할 시간을 주도록 하자. 그래야 학생들이 스스로 자신 주변의 일상을 조형적으로 생각해 보는 기회가 생긴다. 일상을 미적으로 재구조화할 수 있다는 것은 심미적 사고 능력이 발달하는 데 큰 도움이 된다.

| 달리는 열차 | 내려다보는 시선 | 터널 | 가로수길 |

학생들이 조형 원리 '공간감'을 이해했다면 다음으로 넘어가자. 오늘의 수업 주제는 과자로 동물 만들기이다. 단, 조형 원리 '공간감'이 표현되어야 한다. 완성된 작품들을 예시로 보여 주면 학생들의 시선을 사로잡을 수 있다. 여기에 곁들여 수업 재료에 관한 설명을 해주는 것도 유용하다.

 벌꿀(Honey) 꿀벌이 꽃의 밀선에서 빨아내어 축적한 감미료(당분)이다. 단순히 꿀로 줄여 부르며 유의어로 봉밀(蜂蜜), 석청(石淸), 석밀(石蜜)이 있다. 예로부터 약으로도 많이 사용해 왔다. 벌꿀에 함유된 꽃가루의 영양 가치도 인정받고 있다. 벌꿀의 색과 맛은 그것의 원료가 되는 꽃의 종류에 따라 다르다. 꽃의 종류는 유채, 메밀, 싸리나무, 아카시아, 밤나무, 감나무, 밀감나무, 클로버, 자주개자리 등이 있다.(위키백과)

딸기잼 원료 딸기에 70~90%의 설탕을 가해 바짝 졸인 것. 과실 전체를 으깬 것을 잼, 과실의 원형이 전체의 60% 정도 남아 있는 것을 프리저브(preserve)라고 한다. 원료 딸기는 단맛이 강하고 색이 선명한 것을 이용한다.(네이버 지식백과)

과자로 동물 만들기 수업 재료를 소개해 주자. 다양한 형태의 과자들, 젤리, 초코볼, 꿀, 딸기잼, 이쑤시개, 젤리 등을 직접 보여 주며 소개하는 게 효과적이다. 이때 과자들이 오늘의 조형 원리 '공간감'을 표현하는 재료라는 것을 인지하도록 발문을 통해 학생들이 찾도록 유도하자. "오늘의 재료 중에 어떤 재료가 '공간감'을 표현하기에 좋을까?"라고 말이다.

✪ 요리미술 아이디어 레시피

다음 단계는 아이디어 레시피이다. 첫 번째, 조형 요소와 원리에 선 긋기를 해야 한다. 이 단계는 학생들에게 단순한 요리를 하는 것을 뛰어넘어 조형 원리를 표현하는 수업이라는 것을 다시 한 번 확인하는 과정이다. 조형 요소와 원리에 선 긋기 부분을 어려워하는 학생들이 있다. 이럴 때 이런 발문이 유용하다. 직접 과자를 보여 주며 "조형 요소 중 무엇과 닮았어?", "오늘은 조형 원리 중 어떤 것을 표현하기로 했지?"라고 말이다.

이때 교사가 유의해야 할 부분이 있다. 다양한 형태의 과자들이 재료로 준비되기 때문에 하나의 과자에 여러 가지 조형 요소(점, 선 면, 색, 형태 등)가 존재할 수 있다. 예를 들어 동그란 모양의 과자가 면이나 형태, 색의 조형 요소로 쓰일 수 있다. 이런 경우에 교사는 아이들에게 자신이 작품에 표현하고자 하는 의도에 따라 그 재료가 가지고 있는 여러 조형 요소 중 하나를 강조해 사용할 수 있음을 언급한다. 다시 말해 젤리에는 점, 색,

◀ 아이디어 레시피 ▶

이름()

1. (과자로 동물 만들기)에 선택할 조형 요소와 조형 원리에 선 긋기를 해봅시다.

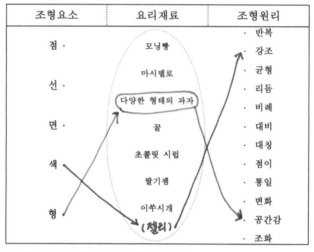

조형요소	요리재료	조형원리
점 ·	모닝빵	· 반복
		· 강조
선 ·	마시멜로	· 균형
	다양한 형태의 과자	· 리듬
면 ·		· 비례
	꿀	· 대비
		· 대칭
색 ·	초콜릿 시럽	· 점이
	딸기잼	· 통일
		· 변화
형 ·	이쑤시개	· 공간감
	(젤리)	· 조화

<조형 요소와 원리를 활용해 표현방법을 써봅시다>

조형 요소인 ()에 해당하는 재료 ()을(를), 조형원리 ()으로 나타내 보겠습니다.

(조형 요소인 형에 해당하는 재료 조깔콘으로, 조형원리 '공간감'을 나타내 보겠음.)

2. 조형 원리를 이용해 자신만의 (과자로 동물 만들기) 모습 스케치하기

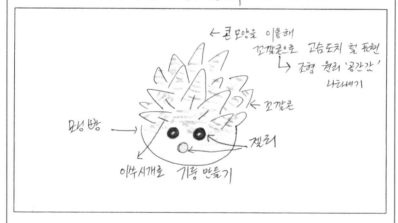

← 콘 모양을 이용해
꼬깔콘으로 고슴도치 헐 표현
↳ 조형 원리 '공간감'
 나타내기

← 꼬깔콘

모닝 빵 →

젤리

이쑤시개로 기둥 만들기

형태 등의 여러 가지 조형 요소가 존재하지만 내가 동물의 눈으로 사용하고자 한다면 조형 요소 점으로 선택해 사용할 수 있다는 것이다.

11장은 요리미술의 종착점에 거의 도달한 단계이다. 그러므로 다양한 조형 요소와 원리를 활용할 수 있다. 다만 이번 수업에서 조형 원리 '공간감'을 표현하는 활동이 목적임으로 다른 조형 원리는 주제를 돕는 조연의 역할을 해주어야 한다. 예를 들면 양의 털을 공간감 있게 나타내기 위해 마시멜로를 이용해 조형 원리 '반복'을 통해 배치한다. 그리고 마시멜로에 초콜릿 시럽을 발라 조형 원리 '강조'로 표현한다. 이렇게 여러 가지 조형 원리가 사용되더라도 전체적으로는 조형 원리 '공간감'이 중심에 있도록 하면 된다.

마지막 단계는 학생들이 자신이 표현할 요리미술 작품을 스케치하는 것이다. 연필로 밑그림을 그리는 것보다는 다색 사인펜을 이용해 그리는 것이 시각적 효과도 크고 시간을 절약해 주는 방법이다. 스케치 시간은 10~15분 이내로 주는 것이 좋다.

이때 그림으로 표현하기 힘든 부분이나 애매한 부분은 글로 표현해도 좋다. 마치 요리사가 레시피에 메모하듯 말이다. 스케치를 완성한 후 조원들끼리 자신이 만들 작품을 소개하고 이야기하는 시간을 갖자. 시간에 여유가 있다면 전체 앞에서 조원들이 선정한 발표자가 자신의 작품을 소개해도 좋다.

⭐ 요리미술 교수 학습 활동

11장에 요리미술의 표현 방법은 조형 원리 '공간감'을 이용해 과자로 동물을 만드는 것이다. 이번 주재료는 과자이다. 과자는 학생들이 좋아하는 간

식이다. 그래서 재료에 대한 부담감 없이 아이들은 대담하게 자신이 만들고자 하는 형태를 표현한다는 장점이 있는 수업이다. 이번 수업은 건강에 대한 노파심은 잠시 접어두고 아이들이 동심의 세계로 빠져드는 것을 들여다보는 기회로 생각하면 좋겠다.

그럼, 요리미술 수업의 작품 제작 방법을 알아보자. 요리미술 작품을 제작하기 전에 교사가 먼저 사전 제작을 해보아야 한다. 사전 제작이라고 해서 부담을 가질 필요는 없다. 재료를 구매한 후 모둠별로 재료를 배분하는 과정에서 잠깐 시간을 내어 만들어 보는 것이다. 선생님들도 잘 알겠지만 내가 해본 것을 가르치는 것과 그렇지 않은 것은 그 차이가 상당하다.

단계	교수 학습 활동
1차시 구상 카드 작성하기	◎ 조형 원리를 활용해 아이디어 레시피 작성하기 ◎ 아이디어 레시피 재구성하기 　- 발표한 친구들의 구상 중 자신의 과자로 동물 만들기에 활용하면 　　좋을 것 같은 부분이 있나요?
2차시 이미지 표현하기	◎ 과자로 동물 만들기 만들기(시범 보이기) 　- 작품 제작 순서 제시하기 ◎ 아이디어 레시피를 바탕으로 각자 과자로 동물 만들기 　- 아이디어 레시피의 조형 원리를 생각하며 과자로 동물 만들기
조형 원리 찾기	◎ 조형 요소와 원리 알아맞히기 　- 서로의 작품을 감상하며 어떤 조형 요소와 원리가 과자로 동물 　　만들기에 표현되었는지 발표하기
미술의 생활화	◎ 생활 속에서 조형 원리를 찾아보기 　- 생활 속에서 조형 원리 반복이 활용된 예를 찾아서 발표하기 ◎ 요리미술을 한 후 알게 된 점 이야기해 보기 　- 직접 과자로 동물을 만들어 본 후 알게 된 점이나 느낀 점을 발표해 　　볼까요?

⭐ 요리미술 표현 방법

과자로 동물 만드는 과정을 자세히 살펴보겠습니다.

우선 재료를 구매합니다. 과자를 구매할 때는 다양한 형태의 과자를 준비합니다. 막대 모양, 원 모양, 링 모양, 삼각형 모양의 과자 그리고 쫀득이처럼 찢어서 줄처럼 사용할 수 있는 과자 등 여러 종류의 과자를 준비할수록 학생들이 만들 수 있는 동물의 폭이 넓어집니다. 여기에 빵도 삽니다. 빵은 모닝빵이나 카스텔라가 좋습니다. 이런 빵들은 동물을 만들 때 유용하게 사용됩니다. 동물의 몸통으로 빵을 이용하고 여기에 이쑤시개나 꿀과 잼을 이용해 과자를 붙일 수 있습니다.

이 수업에서 학생들이 가장 고민하는 부분은 재료를 연결하는 접착제의 역할을 해주는 아이디어를 찾는 것입니다. 사실 이러한 과정에서 아이들의 창의력이 발휘됩니다. 쫀득이를 뜯어서 재료와 재료를 묶어 연결하는 아이, 과자에 홈을 파서 끼워 맞추는 아이 등 정말 다양한 아이디어를 만날 수 있습니다. 만약 수업 대상이 저학년이라면 교사가 몇 가지 방법의 시범을 보여 주어야 합니다. 주로 저는 저학년의 경우 이쑤시개로 연결하거나 과자를 과자의 틈에 끼우는 방법을 이용합니다.

재료를 구매했다면 2차시 수업 준비를 해봅시다. 2차시 수업의 원활한 운영을 위해서는 모둠별 재료 배분이 가장 중요합니다. 조별 바구니를 하나씩 준비하세요. 특별한 바구니가 아닌 일반적으로 학급에서 사용하는 자료 바구니를 쓰면 됩니다. 다만 위생을 생각해 깨끗한 상태를 유지시켜 주세요. 위생장갑은 모둠 수에 맞추어 바구니에 넣어 주세요. 어린이용 위생

장갑을 사용하면 좋습니다.

과자들은 큰 접시에 펼쳐서 준비해 주어야 학생들이 사용하기 좋습니다. 과자들은 다양한 형태를 준비합니다. 초콜릿 시럽과 꿀은 유아용 약병에 넣어 준비해 주세요. 마시멜로는 비닐봉지에 준비해 주세요. 마르면 딱딱해져 사용하기 불편합니다. 마시멜로는 작은 크기와 큰 크기 두 종류를 구매합니다. 이쑤시개와 꿀은 재료를 붙일 때 유용합니다.

2차시 과자로 동물 만들기 요리미술 수업을 시작해 보겠습니다. 학생들은 1차시에 만든 아이디어 레시피를 준비합니다. 모둠별로 서로의 아이디어 레시피를 이야기해 보는 시간을 갖습니다. 그리고 수정할 부분이 있으면 수정할 수 있는 시간을 줍니다. 이제 만들기 수업을 진행해 보겠습니다. 각 모둠에 준비된 재료 바구니를 나누어 주고 교사의 시범에 따라 학생들은 한 단계씩 만들어 갑니다.

첫 번째, 위생장갑을 착용합니다. 물론 사전에 손을 깨끗이 닦아야 합니다.

두 번째, 빵을 준비합니다. 그리고 항상 아이디어 레시피를 옆에 두고 작업을 해야 합니다. 그래야 자신이 원하는 형태를 표현할 수 있습니다.

세 번째, 다양한 형태의 과자들을 자신이 원하는 모양으로 연결해 줍니다. 이때 핀셋을 이용하면 좀 더 정확한 위치에 표현할 수 있습니다.

네 번째, 자신의 아이디어 레시피의 완성 모양과 비교하며 부족한 부분을 마무리하고 완성 접시에 옮겨 담습니다.

✪ 요리미술 표현 단계

빵 준비

이쑤시개를 꽂기

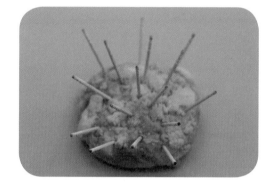

조형 원리 표현

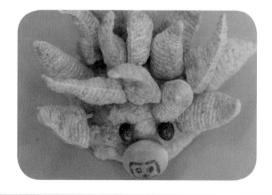

✪ 요리미술 과자로 동물 만들기 마무리

이제 요리미술 수업의 마지막 단계이다. 서로의 작품 감상과 시식 활동으로 마무리한다. 학생들의 완성된 작품만 남기고 주변 정리를 한다. 그리고 작품은 핸드폰으로 촬영한다. 이때 흰 도화지 위에 작품을 놓고 촬영을 하면 좀 더 고급스러워 보인다. 그 다음 작품들을 모니터에 띄워서 학생들이 서로의 작품에서 조형 원리들을 찾는 활동을 한다. 이 과정은 다시 한 번 조형 원리 '공간감'과 여러 조형 원리들을 복습하는 단계이다.

이 모든 단계가 마무리되었다면, 즐거운 분위기로 시식하는 시간을 갖는다. 음식물을 남기지 말아야 하는 환경교육도 가능하고, 서로의 음식을 나누어 먹는 인성교육도 가능한 순간이다.

과자들로 조형 원리 '공간감'을 표현한 완성 작품

수업을 마치며

과자로 동물 만들기 요리미술은 초중등 미술교육 과정에서 조형 요소와 원리 단원을 재구성해 수업에 적용할 수 있다. 1차시에는 아이디어 레시피를 하고, 2차시에는 요리미술 작품 만들기, 3차시에는 서로의 작품을 감상하며 조형 원리를 찾아보며 시식하는 단계로 마무리한다. 이번 요리미술 수업에서 핵심은 조형 원리 '공간감'을 이해하고 직접 표현하는 과정이다.

한 걸음 더 나아가 마무리 단계에서 일상생활 속의 조형 원리 '공간감'을 찾아보는 활동을 추천한다. 이 과정에서 아이디어 생성 단계에서 미처 못 찾았던 또 다른 아이디어가 나올 수 있기 때문이다. 그리고 다시 한 번 학생들이 자신의 일상생활과 연계해 미술이 우리의 삶의 일부라는 사실을 깨닫게 하는 과정이다.

12장 조화

아름다움은 자연스러움이다

세상에서 가장 아름다운 그림은 어떤 것일까? 크리스티나 소더비의 그림 시장에서 최고가로 낙찰된 작품이 가장 좋은 작품일까? 물론 비싼 그림이 다 아름다운 것은 아니다. 단지 작품의 경제적 가치를 환산해 순위를 정했을 뿐이다. 그럼, 어떤 작품이 아름다운 것일까? 어찌 보면 이러한 질문은 미술보다도 미학에 더 가까운 내용이다.

미학 이야기가 나오니 전업 작가로 오직 그림만 그렸던 시절이 떠오른다. 돈은 없었지만, 시간만은 두둑했던 그때 지인의 소개로 미학을 전공한 교수님과 담소를 나눌 기회가 있었다. 2시간 정도였을까. 적지 않은 시간 동안 이야기를 나누었던 같다. 그날 가장 인상적이었던 것은 자연스러움이 가장 아름답다는 말이었다. 그후 나는 노이로제에 걸릴 정도로 자연스러움에 집착했다. 지금도 작품을 그릴 때 자연스러움의 미학을 가장 중시한다.

미술에서 자연스러움의 가치는 조형 원리 '조화'로 표현된다. 그림이

갖추어야 할 구성 요소 중 으뜸이 자연스러움이다. 하지만 그림에서 조형 원리 '조화'를 표현한다는 것은 무척이나 어려운 일이다. 그것은 아마 인간의 내면에 존재하는 욕망 때문일 것이다. 욕심에 빠져서 사물의 본질을 바라보는 눈을 멀게 해 그림에 사족(蛇足)을 덧붙이는 것은 아닐까? 문학도 이와 크게 다르지 않다고 본다. 강소천 시인의 「닭」이라는 작품을 보면 화려한 미사여구가 시를 살리는 것이 아님을 알 수 있다.

물 한 모금 입에 물고
하늘 한 번 쳐다보고,

또 한 모금 입에 물고
구름 한 번 쳐다보고,

나는 시를 읽는 동안 한 폭의 그림 같은 이미지가 자연스럽게 떠오를 때 참 행복하다. 내게 아름다운 시란 이런 것이다. 그림도 작품의 시각적 이미지를 통해 감상자에게 자연스럽게 감정을 이입할 수 있어야 한다. 그래야 오랫동안 사랑받는 작품이 될 수 있다. 그럼, 조형 원리 '조화'를 잘

「조선의 보자기 」

오귀스트 르누아르의 「물랭 드 라 갈래트의 무도회」

표현한 화가의 작품을 살펴보자.

첫 번째 작품은 이름 없는 조선의 여인들이 한 땀 한 땀 지어 만든 보자기이다. 옅은 파스텔 컬러가 오밀조밀하게 조화를 이룬 조각보는 직각으로 똑 떨어진 피트 몬드리안(Piet Mondrian)의 구성미보다 더욱 정감 있게 다가오지 않는가? 다음으로 피에르 오귀스트 르누아르(Piere-Auguste Renoir)의 「물랭 드 라 갈래트의 무도회」라는 작품을 보자. 몽마르트의 부드러운 햇빛을 받으며 즐겁게 춤추는 청춘 남녀들의 모습을 풍부한 색채의 반점들과 밝은 빛으로 진동하는 작품을 제작했다. 빛의 조화로움이 경쾌한 왈츠의 리듬처럼 화면 곳곳에 울려 퍼지지 않는가?

조화 : 시각적 구성에서 두 개 이상의 요소가 긴밀한 유대 관계를 유지하면서 시각적인 아름다움을 나타내는 것이다. 또는 부분 간의 상호 관계로서 통일된 전체의 이미지를 효과적으로 표현했을 때 일어나는 현상을 말한다. 즉 부분과 부분, 또는 부분과 전체 사이에 자연스러운 관련성을 주면서도 주제가 뚜렷하게 부각될 때 조화가 성립된다.(이상미, 2001)

: 채소 콘샐러드 요리미술

수업의 흐름 알아보기

요리미술 수업을 준비할 때 연차시로 구성하면 효과적이다. 요리미술 주제 하나가 3차시 단위로 진행되기 때문이다. 12장 요리미술 수업의 주제는 조형 원리 '조화'를 활용한 채소 콘샐러드 만들기이다. 1차시에는 조형 원리 '조화'에 대한 개념을 이해하고 아이디어를 스케치하는 학습을 진행한다. 2차시는 조형 원리 '조화'를 표현하기 위해 채소 콘샐러드를 만드는 단계이다. 마지막 3차시는 완성된 작품들을 감상하는 시간이다. 하지만 먼저 작품을 감상하기 전에 해야 할 일이 있다. 자신의 작품을 핸드폰으로 찍는 것이다. 그 다음 교사는 학생들의 작품을 모니터에 띄워 서로의 작품을 감상하고 조형 원리를 찾는 활동을 한다. 그리고 마지막은 즐거운 시식 활동으로 아름답게 마무리한다.

단계별 수업 시작하기

1차시 수업은 요리미술 수업의 준비 단계이다. 교사의 역할은 수업 주제를 학생들에게 소개하고 조형 원리 '조화'에 대한 설명을 한다. '조화'를 설명할 때, 교실과 학생 주변에서 쉽게 찾을 수 있는 예를 들어 주는 게 좋다. 색상과 모양이 조화로운 비빔밥 또는 공연을 관람하러 갔을 때 오케

스트라의 조화로운 모습, 정돈이 잘된 과일가게의 과일들, 편의점의 물건들 등을 예로 들 수 있다. 그리고 학생들에게 직접 조화가 사용되는 예를 찾고 발표할 시간을 주도록 하자. 간혹 아이들의 관찰력은 우리가 기대하는 수준을 넘어 환상적이기 때문이다.

| 비빔밥 | 정돈이 잘 된 과일가게 | 오케스트라의 연주 |

학생들이 조형 원리 '조화'를 이해했다면 다음으로 넘어가자. 오늘의 수업 주제는 채소 콘샐러드 만들기이다. 단, 조형 원리 '조화'가 표현되어야 한다. 완성된 작품의 예를 보여 주면 학생들의 시선을 사로잡을 수 있다. 여기에 곁들여 수업 재료에 관한 설명을 해주는 것도 유용하다.

 샐러드(Salad) 채소나 과일이 들어간 차가운 음식들이 섞인 것을 말한다. 때로는 크루톤이나 견과류를 음식 위에 뿌려 먹으며, 마요네즈를 뿌려 먹기도 한다. 고기, 생선, 파스타, 치즈, 전곡립(도정하지 않는 곡물, 선식의 원료)도 곁들여 먹는다. 샐러드는 주가 되는 음식을 먹기 전에 전채로 대접한다. 샐러드의 재료에 따라 많은 종류로 나누어지기도 한다.(위키백과)

 옥수수 거의 대부분 국가에서 식용으로 사용되며 원산지인 중
남미 지역과, 아프리카 일대에서 주식으로 사용하고 있다. 아프
리카에서는 옥수수를 가루로 빻아 끓인 물에 넣어 휘저어 뭉친
것을 반찬과 곁들이는 우갈리라는 음식을 먹는다.(위키백과)

수업 재료를 소개해 주자. 스위트콘, 파프리카, 양파, 당근, 오이, 자색
양배추, 올리브유, 꿀, 마요네즈, 머스터드, 설탕을 직접 보여 주며 소개하
는 게 효과적이다. 이때 채소는 오늘의 조형 원리 '조화'를 표현하는 재료라
는 것을 인지하도록 발문을 통해 학생들이 찾도록 유도하자. "오늘의 재료
중에 어떤 재료가 조형 원리 '조화'를 표현하기에 좋을까?"라고 말이다.

⭐ 요리미술 아이디어 레시피

다음 단계는 아이디어 레시피이다. 첫 번째, 조형 요소와 원리에 선 긋기를
해야 한다. 이 단계는 학생들에게 단순한 요리를 하는 것을 뛰어넘어 조형
원리를 표현하는 수업이라는 것을 다시 한 번 확인하는 과정이다. 조형 요
소와 원리를 선으로 연결하는 것을 어려워하는 학생들이 있다. 이럴 때 이
런 발문이 유용하다. 직접 채소들을 보여 주며 "조형 요소 중 무엇과 닮았
어?", "오늘은 조형 원리 중에 어떤 것을 표현하기로 했지?"라고 말이다.

이때 교사가 유의해야 할 부분이 있다. 채소를 조형 요소 색으로 말
하는 학생도 있고 간혹 형태로 이야기하는 학생도 있다. 둘 다 허용해 주
는 것이 좋다. 수학 교과와 달리 미술은 다양한 답이 존재하는 교과이다.
다만 오늘 수업에서는 색을 강조한다는 것을 이야기해 주자.

12장에서는 요리미술은 마지막 단계이기 때문에 여러 가지 조형 요소
와 원리를 활용한다. 예를 들어 선과 반복, 색과 조화를 선택할 수 있다.

◀ 아이디어 레시피 ▶

이름(　　　　　)

1. (채소 콘 샐러드)에 선택할 조형 요소와 조형 원리에 선 긋기를 해봅시다.

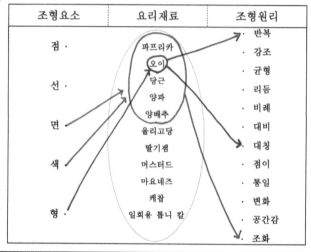

조형요소	요리재료	조형원리
점 ·	파프리카	· 반복
	오이	· 강조
선 ·	당근	· 균형
	양파	· 리듬
면 ·	양배추	· 비례
	올리고당	· 대비
색 ·	딸기잼	· 대칭
	머스터드	· 점이
	마요네즈	· 통일
	케챱	· 변화
형 ·	일회용 톱니 칼	· 공간감
		· 조화

＜조형 요소와 원리를 활용해 표현방법을 써봅시다＞

조형 요소인 (　)에 해당하는 재료 (　)을(를), 조형원리 (　)으로 나타내 보겠습니다.

(조형 요소인 면과 색에 해당하는 채소를, 조형 원리 '조화'로 나타내 보겠습니다.)

2. 조형 원리를 이용해 자신만의 (채소 콘 샐러드) 모습 스케치하기

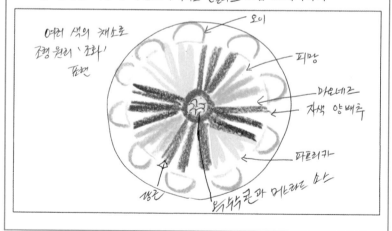

여러 색의 채소로
조형 원리 '조화'
표현

오이

피망

마요네즈
자색 양배추

파프리카

당근

오이고당과 머스타드 소스

또한 하나의 조형 요소와 여러 개의 조형 원리를 연결할 수도 있다. 선을 반복과 조화로 색을 강조와 조화로 나타낼 수 있다.

마지막 단계는 학생들이 자신이 표현할 요리미술 작품을 스케치하는 것이다. 연필로 밑그림을 그리는 것보다는 다색 사인펜을 이용해 그리는 것이 시각적 효과도 크고 시간을 절약해 주는 방법이다. 스케치 시간은 10~15분 이내로 주는 것이 좋다. 이때 그림으로 표현하기 힘든 부분이나 애매한 부분은 글로 표현해도 좋다. 마치 요리사가 레시피에 메모하듯 말이다. 스케치를 완성한 후 조원들끼리 자신이 만들 작품을 소개하고 이야기하는 시간을 갖자. 시간에 여유가 있다면 전체 앞에서 조원들이 선정한 발표자가 자신의 작품을 소개해도 좋다.

⭐ 요리미술 교수 학습 활동

12장의 요리미술의 표현 방법은 조형 원리 '조화'를 이용해 채소 콘샐러드를 만드는 것이다. 채소 콘샐러드는 손이 많이 가는 간식이다. 특히 채소들을 칼로 써는 과정에서 손을 베일 수 있으므로 사전 안전지도를 철저히 해야 한다. 하지만 그래도 마음이 안 놓인다면 톱니가 달린 일회용 칼을 추천한다. 채소들의 두께와 크기를 같게 해도 좋고 달리해도 상관없다. 오늘 표현할 주제가 조형 원리 '조화'이기 때문이다. 크기와 규격이 중요한 게 아니라 전체적인 어울림이 중요하므로 조금 미숙하게 썰어도 괜찮다.

그럼, 요리미술 수업의 작품 제작 방법을 알아보자. 요리미술 작품을 제작하기 전에 교사가 먼저 사전 제작을 해보아야 한다. 사전 제작이라고 해서 부담을 가질 필요는 없다. 재료를 구매한 후 모둠별로 재료를 배분하는 과정에서 잠깐 시간을 내어 만들어 보는 것이다. 선생님들도 잘 알겠지

만 내가 해본 것을 가르치는 것과 그렇지 않은 것은 그 차이가 상당하다.

단계	교수 학습 활동
1차시 구상 카드 작성하기	◎ 조형 원리를 활용해 아이디어 레시피 작성하기 ◎ 아이디어 레시피 재구성하기 - 발표한 친구들의 구상 중 자신의 채소 콘샐러드에 활용하면 좋을 것 같은 부분이 있나요?
2차시 이미지 표현하기	◎ 채소 콘샐러드 만들기(시범 보이기) - 작품 제작 순서 제시하기 ◎ 아이디어 레시피를 바탕으로 각자 채소 콘샐러드 만들기 - 아이디어 레시피의 조형 원리를 생각하며 채소 콘샐러드 만들기
조형 원리 찾기	◎ 조형 요소와 원리 알아맞히기 - 서로의 작품을 감상하며 어떤 조형 요소와 원리가 채소 콘샐러드 만들기에 표현되었는지 발표하기
미술의 생활화	◎ 생활 속에서 조형 원리를 찾아보기 - 생활 속에서 조형 원리 반복이 활용된 예를 찾아서 발표하기 ◎ 요리미술을 한 후 알게 된 점 이야기해 보기 - 직접 채소 콘샐러드를 만들어 본 후 알게 된 점이나 느낀 점을 발표해 볼까요?

✪ 요리미술 표현 방법

채소 콘샐러드 만드는 과정을 자세히 살펴보겠습니다.

우선 재료를 구매합니다. 채소는 여러 가지 색으로 준비하세요. 꼭 레시피에 있는 채소만이 가능한 것은 아닙니다. 학급 여건에 맞게 준비해 주세요. 자주 언급하듯 그 재료를 대체할 만한 재료가 학급에 있다면 과감하게 대체해 사용하세요. 저는 파프리카, 오이, 당근, 자색 양배추, 양파를 사용했습니다. 파프리카를 구매한다면 여러 가지 색으로 준비하세요. 학생 한 명당 어른 주먹만 한 크기의 파프리카 1/4 정도 필요합니다. 오이와

당근, 양파도 대략 1/4 정도 필요합니다.

그리고 마요네즈와 머스터드, 올리고당을 구매합니다. 올리고당 대신 설탕이나 꿀, 물엿을 이용할 수 있습니다. 잼은 딸기잼이나 블루베리잼 등 시중에서 구하기 편한 상품으로 구매하세요.

재료를 구매했다면 2차시 수업 준비를 해봅시다. 2차시 수업의 원활한 운영을 위해서는 모둠별 재료 배분이 가장 중요합니다. 조별 바구니를 하나씩 준비하세요. 특별한 바구니가 아닌 일반적으로 학급에서 사용하는 자료 바구니를 쓰면 됩니다. 다만 위생을 생각해 깨끗한 상태를 유지시켜 주세요. 위생장갑은 모둠 수에 맞추어 바구니에 넣어 주세요. 어린이용 위생 장갑을 사용하면 좋습니다.

오늘 수업에서는 자른 채소를 담을 접시가 많이 필요합니다. 한 가지 방법은 같은 색상의 채소끼리 담는다면 접시를 적게 사용할 수 있습니다. 채소를 자를 때 사용할 도마는 일회용 종이 도마를 추천합니다. 사용하기 편하고 정리하기도 쉽다는 장점이 있습니다. 물론 도마가 구비되어 있다면 있는 것을 사용하는 게 좋습니다. 다만 위생을 생각해서 햇빛에 소독한 후 사용하세요.

채소 콘샐러드는 레시피를 다양하게 변화시킬 수 있는 수업 주제입니다. 과일을 곁들이거나 소스를 땅콩버터, 올리브유, 살사소스 등으로 바꾸어 사용하면 색다른 맛을 느낄 수 있습니다.

2차시 과자로 동물 만들기 요리미술 수업을 시작해 보겠습니다. 학생들은 1차시에 만든 아이디어 레시피를 준비합니다. 모둠별로 서로의 아이디

어 레시피를 이야기해 보는 시간을 갖습니다. 그리고 수정할 부분이 있으면 수정할 수 있는 시간을 줍니다. 이제 만들기 수업을 진행해 보겠습니다. 각 모둠에 준비된 재료 바구니를 나누어 주고 교사의 시범에 따라 학생들은 한 단계씩 만들어 갑니다.

첫 번째, 위생장갑을 착용합니다. 물론 사전에 손을 깨끗이 닦아야 합니다.

두 번째, 스위트콘에 물기를 제거합니다. 체에 받혀 5분 정도 놓아두면 됩니다. 이 과정이 번거로울 경우 미리 교사가 물기를 제거하고 학생들의 바구니에 배분해 놓으면 됩니다. 그리고 스위트콘에 마요네즈 한 스푼, 올리고당 한 스푼, 딸기잼 한 스푼을 넣어 섞어 줍니다. 또는 소스를 섞지 않고 마지막에 플레이팅할 때 올려 주어도 좋습니다.

세 번째, 스위트콘 주변에 올려 줄 당근, 파프리카, 오이, 양배추, 양파를 썰어 줍니다. 이때 길쭉한 모양으로 채 썰 듯 잘라 줍니다. 길이는 스위트콘이 담겨 있는 그릇에 절반보다 조금 작게 썰어 주면 됩니다.

네 번째, 잘라 놓은 채소들을 스위트콘 주변에 올려 줍니다. 이때 학생들은 자신이 아이디어 레시피한 모습에 맞게 자른 채소들을 꾸며 줍니다.

다섯 번째, 머스터드소스와 케첩을 올려서 완성합니다.

스위트콘 준비

채소를 썰어 놓기

조형 원리 표현

⭐ 요리미술 채소 콘샐러드 마무리

이제 요리미술 수업의 마지막 단계이다. 서로의 작품 감상과 시식 활동으로 마무리한다. 학생들의 완성된 작품만 남기고 주변 정리를 한다. 그리고 작품은 핸드폰으로 촬영한다. 이때 흰 도화지 위에 작품을 놓고 촬영을 하면 좀 더 고급스러워 보인다. 그 다음 작품들을 모니터에 띄워서 학생들이 서로의 작품에서 조형 원리 '조화'을 찾는 활동을 한다. 이 과정은 다시 한 번 조형 원리 '조화'를 강조하는 단계이다.

이 모든 단계가 마무리되었다면, 즐거운 분위기로 시식하는 시간을 갖는다. 음식물을 남기지 말아야 하는 환경교육도 가능하고, 서로의 음식을 나누어 먹는 인성교육도 가능한 순간이다.

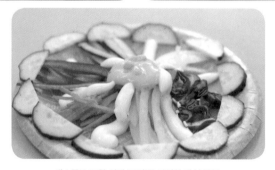

채소들로 조형 원리 '조화'를 표현한 완성 작품

수업을 마치며

채소 콘샐러드 만들기 요리미술은 초중등 미술교육 과정에서 조형 요소와 원리 단원을 재구성해 수업에 적용할 수 있다. 1차시에는 아이디어 레시피를 하고, 2차시에는 요리미술 작품 만들기, 3차시에는 서로의 작품을 감상하며 조형 원리를 찾아보며 시식하는 단계로 마무리한다.

이번 요리미술 수업에서 핵심은 조형 원리 '조화'를 이해하고 직접 표현하는 과정이다. 한 걸음 더 나아가 마무리 단계에서 일상생활 속의 조형 원리 '조화'를 찾아보는 활동을 추천한다.

요리미술로 들여다본 새로운 세상 이야기
- 삶을 아름답게 가꾸는 비밀스러운 텐션

12장의 조형 원리 '조화'를 끝으로 지금까지 열두 가지의 요리미술을 배웠다. 2013년의 대학원 논문을 통해 요리미술이라는 용어를 정립하고, 요리미술 프로그램을 개발했다. 그동안 9년이라는 시간 동안 교육 현장에서 아이들과 즐겁게 미술을 요리하고 놀면서 참 행복했다. 그리고 요리미술 수업을 한 후 아이들이 미술 용어로 서로 이야기하고 고민하는 모습을 볼 때면 너무 뿌듯했다. 한편 현재까지 요리미술 수업을 하면서 자기 작품을 완성하지 못하는 학생은 한 명도 본 적이 없다. 그래서일까? 나도 요리미술 수업을 할 때면 신난다.

그렇다고 힘들고 외로웠던 일이 없었던 것은 아니다. 요리미술 수업을 진행하면서 처음부터 초점을 조형 원리에 맞춘 것은 아니었다. 마치 미술 놀이의 한 방식으로 진행했다. 그러다 보니 실과 실습인지 미술 수업인지 구분하기 힘든 상황에 놓이기도 했다.

이 딜레마에서 벗어나기가 무척이나 힘겨웠다. 하지만 포기보다는 미

술적 요소를 찾기 위해 노력했다. 그러다가 조형 원리에서 실마리를 찾고 요리미술 이야기를 만들어 갈 수 있었다. 석사 논문 과정에서도 사전 연구 자료가 없었기 때문에 자주 벽에 부딪혔다. 요리미술을 논리화시켜 나가는 과정이 쉽지는 않았다. 하지만 멈추지 않고 요리미술을 펼쳐 나갈 수 있었던 힘은 나의 경험에서 느꼈던 미술과 요리의 힘, 그리고 교실 속 아이들의 미소와 동료 교사들의 따뜻한 지원이 있었기에 가능했다. 그래서 나는 지금 행복하다.

이 책을 보는 여러분들도 요리미술을 통해 즐거워졌으면 하는 게 나의 바람이다. 그리고 더 나아가 미술에 흥미를 잃어버린 아이들이 요리미술을 만나서 미술의 즐거움을 맛볼 수 있었으면 한다.

마지막으로 요리미술에서 익힌 조형 요소와 원리가 독자들의 삶 곳곳에서 빛을 발하기를 기대한다. 미술관의 그림을 감상할 때, 고급 레스토랑에서 멋진 음식을 맛볼 때, 아름다운 곳에서 여행할 때, 옷을 살 때, 연애할 때, 누군가에게 고백할 때, 방을 정리할 때, 집을 꾸밀 때, 핸드폰으로 사진을 찍을 때, 차를 구매할 때, 무언가를 꾸밀 때, 그림을 그릴 때, 요리할 때, 인생을 설계할 때 등이다.

나의 삶과 요리, 그리고 미술

나는 78년생이다. 추억을 되살려 보면, 예전에 내가 알고 있는 것들은 빠른 속도로 사라지고 새로운 것들로 자리바꿈했다. 국민학교를 다닌 세대인데 고등학교 때 초등학교로 변경되면서 국민학교라는 명칭은 옛것이 되어 버렸다. 흑백 TV도 지금은 박물관에서나 볼 수 있다. 또 지금은 컴퓨터 학원이라고 하면 '코딩'이 대세지만 우리는 'MS-DOS'를 배우기 위해 컴퓨터 학원을 다녔다. 그리고 고등학교 때는 군사교육을 위한 교련 과목도 있었다. 고등학교 1학년을 다니던 시절에는 수능이 도입되었고 우리가 수능을 볼 때는 본고사가 폐지되고 최초 400점 만점으로 수능 점수가 변경되었다.

어쨌든 78년생은 대한민국의 격변하는 현대사에 아슬아슬하게 낀 세대였다. 그래서 항상 새롭게 변하는 제도와 문화에 발맞추어 빠르게 변화해야 살아남을 수 있는 세대였다고 생각한다. 그래서일까? 요리미술이 미술교육의 새로운 패러다임을 제시하는 것만큼이나 내 삶도 도전적이며 변화를 두려워하지 않았다.

초등학교 때는 전학을 자주 다녀서 늘 새로운 환경에 적응해야 했다. 그래서였을까? 텃새에 밀리고 싶지 않아서 뭐든 열심히 했다. 물론 그림 그리는 것을 가장 좋아했지만, 공부, 피아노, 웅변, 그림, 주산, 서예 등도 했다. 지금은 이해하기 힘들겠지만, 이때는 이런 것을 잘하는 친구가 꽤 인정받던 시대였다.

또 하나 우리집은 맞벌이 가정이었다. 그래서 학교를 마치고 집에 오면 스스로 점심을 해결해야 하는 경우가 종종 있었다. 나는 두 살 터울의 누나와 네 살 터울의 동생에게 음식을 만들어 주는 게 좋았다. 그리고 엄마가 직장에서 퇴근하면 주방으로 달려가 요리하는 것을 도왔다. 이때는 요리가 좋아서가 아니라 학교에 있었던 모든 일을 엄마에게 말하는 게 너무 좋았다. 지금 생각해 보면 엄마가 꽤 귀찮았을 것 같다. 요즘 어린이집을 다니는 아들이 요리하는 내게 다가와 어릴 적에 나처럼 의자를 놓고 옆에서 재잘거린다. 귀엽지만 방해가 많이 된다. 녀석이 다칠 것 같아서 화를 낸 적도 있다. 하지만 울엄마는 대단하다. 짜증 한 번 내지 않았다.

고등학교 시절에는 교환학생으로 하와이 세인트루이스 고등학교에서 3개월 남짓 지냈던 일이 가장 기억에 남는다. 그 당시 하와이의 자연환경은 너무나도 아름다웠다. 난생처음 보는 집채만 한 파도와 야자수 나무들, 에메랄드 블루빛의 바다는 환상적이었다. 새벽 6시경에 쏟아지는 열대성 소나기 스콜은 마술사의 마법 같았다. 하와이를 깨끗하고 생기가 넘치게 해주었다. 숙소를 나서면 도시 속에 자연이 숨쉬고 사람이 쉴 의자와 공원이 많아서 참 좋았다. 그리고 무엇보다 내가 사는 세상이 전부가 아니었다는 것을 알게 되었다. 이렇게 새로운 세상에서 받은 문화적 충격의 영

향은 고3 때 나타났다. 그 당시 이과였지만 입시를 6개월 남겨두고 미대 진학으로 방향을 틀었다. 누구나 해왔던 일을 반복하기 싫었고 무언가 내 것을 창조하는 일을 하고 싶었다. 그것은 화가였다.

미대 시절, 그림을 그리고 배우는 것이 참 좋았다. 그런데 IMF가 터졌다. 몇몇 동기나 선배는 군대에 입대하거나 휴학했다. 나도 미래에 대한 고민에 빠졌고, 그후 요리 학원에 등록했다. 가장 현실적인 선택을 한 것이다. 졸업 후 음식점에서 일하면 그림은 계속 그릴 수 있겠다고 생각했다. 지금 생각하면 참 귀여운 생각이었다. 하여튼 내 삶의 가치관은 시작한 일은 반드시 마무리하고 결과를 남기는 것이다. 그래서 한식 조리사를 취득했다. 그후 나는 군대에 갔고 그곳의 26개월은 나의 삶과 가치에 큰 변화를 가져왔다.

군대 이야기를 길게 하는 사람 치고 재미있는 이는 별로 없다. 그래서 군대 이야기는 간단히 하겠다. 나는 군 생활에서 삶의 희로애락을 경험했고, 사회에서 홀로 살아남는 법을 배웠다. 그리고 지독한 외로움 속에서 진정 내가 원하는 것을 찾을 수 있었다. 그래서 제대 후 가장 먼저 개인전을 열었다. 당시 학생이었지만 과감하게 시도했다. 아마 이때부터 나는 생각을 현실로 옮기려고 부단히 애썼던 것 같다. 생각만 하고 버티는 것은 군대 시절로 충분했기 때문이다.

미대를 졸업하고 대학원과 요리사의 길 중 무엇을 선택할지 고민했다. 결론은 내가 좋아하는 일을 선택했다. 그리고 우여곡절 끝에 디플로마를 획득하며 꿈같은 유학 생활을 마무리했다. 그후 레스토랑에서도 일하고 프랑스 요리 강의도 종종 나갔다. 그리고 자투리 시간에는 그림을 그

렸다. 하지만 이때 수입은 변변치 않았다. 불행히도 이때는 아직 한국 사회에 요리의 바람이 불기 전이었다. 정신적, 육체적으로 힘든 시기였다. 그래서였는지 이 시기에는 과거를 회상하는 버릇이 생겼다. 이상하게도 어린 시절의 추억을 떠올리면 마음이 평안해지고 따뜻해졌기 때문이다. 특히 초등학교에 근무하던 엄마의 시골 학교에 놀러 다녔던 기억이 가장 그리웠다. 그래서 망설이지 않고 또다시 새로운 도전을 감행했다. 그리고 운 좋게 교육대학교에 입학했다.

교사로 살아가기까지 여러 번의 진로 변경이 있었다. 그중 내 삶에 가장 잘한 진로 선택은 가정을 이룬 것이었다고 생각한다. 그래서 세 자녀의 아빠로, 한 여자의 남편으로 살아가고 있다. 요즘처럼 정신없이 행복한 적은 내 인생에서 처음이다. 유치원에 다니는 딸 쌍둥이와 어린이집에 다니는 아들 덕분이다. 처음에는 시행착오가 있었지만, 지금은 적극적 육아로 최선을 다하고 있다.

　내 특기를 살려 삼시 세끼 가족들에게 요리를 해주며 눈에 보이는 것은 최대한 내 일이라고 생각하고 해치운다. 물론 배우자도 애들 교육과 집안일 모두 적극적으로 참여한다. 육아에 대한 나의 신념을 말하자면 부부가 각자 주인의식을 갖고 능동적으로 참여해야 한다는 것이다. 즉 적극적 육아에서 중요한 것은 배우자를 돕는 것이 아니라, 자신이 육아의 책임자로서 주도적으로 아이들과 가정을 돌본다는 마음을 가져야 한다. 만약 도와 준다고 생각한다면 상대방의 반응에 실망하거나, 인정받지 못해 돌아오는 실망감과 소외감으로 지독한 자괴감을 느낄 수 있기 때문이다.

　이제부터 육아는 집안일이 아니라 건강한 국가와 안전한 사회를 유

지하기 위한 거국적인 일이라고 생각하자. 어찌 이 큰일을 가정의 한 사람에게 통으로 맡기겠는가? 남성 육아 종사자들이여, 21세기 가정에서 우리가 살아남을 수 있는 유일한 방법은 적극적 육아를 통해 자녀들에게 인정받고 배우자에게 우리를 각인시키는 것 말고는 없음을 명심하자.

교사의 길에 들어선 지 벌써 10년이라는 시간이 흘렀다. 그동안 교육 과정도 수차례 바뀌고, 교육 내용도 변화를 거듭했다. 하지만 변하지 않은 게 있다. 그것은 교사로서 첫걸음을 시작했을 때나 지금이나 내가 추구하는 교육적 이상은 변함없다는 것이다. '어떻게 하면 아이들이 그들의 삶 속에서 스스로 아름다움을 발견하는 심미적 안목을 기를 수 있을까?'라는 물음이다. 결과적으로 이 고민이 요리미술을 탄생시켰고 지금의 나를 존재하게 하는 발판이 되어 주었다.

요리미술은 요리로 미술을 가르치는 것 이상의 가치를 내포하고 있다. 21세기에 들어서며 미술의 경계는 사라졌다. 창조의 가능성은 무한하다. 그래서 물감이 아닌 빛으로 그림을 그리고, 종이 대신 광장을 캔버스 삼아 몸으로 표현해도 미술이 되는 세상이다. 요리미술 또한, 그러하다. 기존 미술교육의 한계를 뛰어넘어 작품을 직접 맛볼 수 있는 진정한 오감을 느낄 수 있는 교육에 문을 열었다.

이번에는 요리미술의 가치를 어원의 관점에서 살펴보겠다. 태초 맛(味)이라는 단어는 없었고, 미(美)라는 용어가 맛과 아름다움을 통칭하는 어휘로 사용되었다. 한자의 기원에서 아름다움을 뜻하는 '美' 자는 나무 아래 살찐 양의 형상에서 비롯되었다. 그 당시 사람들의 굶주린 눈에 비친 살찐 양은 얼마나 맛있고 아름다워 보였겠는가? 그래서 맛과 미를 동시에 추구

하는 요리미술은 태초의 미(美)에 가장 근접하는 미술교육의 방법이라고 할 수 있다. 그리고 요리미술은 미(美)를 쉽고 자연스럽게 배울 수 있게 해준다. 그것은 인간의 유전자가 태초의 미(美)를 기억하고 있기 때문이다.

현재 요리미술의 연구는 융합의 영역을 더 넓혀 나가는 방향으로 진행해 나가고 있다. 조형 요소와 원리의 이해에서 시작한 요리미술은 앞으로 학생 개개인의 주관적 감정을 여러 가지 '맛'으로 나타내는 요리미술의 감정 표현 프로그램을 구상 중이다. 아이들이 삶 속에서 자신의 감정을 거침없이 다양한 맛과 미로 느끼고 표현하게 된다면, 자신의 삶에 가치를 존중하고 타인과 자연스럽게 소통하는 더 풍요로운 미래를 맞이하리라고 확신하기 때문이다. 그러하기에 이 일은 내가 해나가야 할 나의 운명이라고 생각한다.

마지막으로 이 책이 나오기까지 여러모로 많은 도움을 주신 분들과 살림터 정광일 대표님에게 감사의 마음을 전한다. 그리고 책을 쓰는 동안 가장 가까이에서 묵묵히 응원해 준 사랑하는 가족과 아내에게 고마움을 전하고 싶다.

* 이 책에 사용한 사진 중 일부는 수업 시간에 학생들의 이해를 돕기 위해 사용하던 것으로 미처 출처를 확인하지 못하고 게재한 점에 대해 널리 양해를 부탁드립니다.

부록 요리미술 표현 방법

점선대로 잘라 수업 시간에 활용하세요.

초코 마시멜로 요리미술

1

한 명당 마시멜로 5개, 코팅용 초콜릿 50g이나 초콜릿 시럽,
스프링클, 분당, 이쑤시개를 준비하기

2

초콜릿을 볼에 담고 70도 정도의 물에 중탕해서 녹이기
(초콜릿 시럽을 이용할 때는 이 단계를 생략한다.)

3

마시멜로 윗부분에 중탕한 초콜릿을 묻히고,
준비한 데코레이션 재료로 아이디어 레시피의
조형 요소와 원리를 표현하기

4

준비된 스프링클을 자신의 아이디어 레시피에 어울리게 꾸미기
(스프링클을 의도하는 부분에 정교하게 놓을 때는 핀셋을 이용하면 유용하다.)

5

마지막으로 작품에 분당을 뿌려 완성하기

초코 마시멜로 요리미술

화분 케이크 요리미술

1

한 명당 젤리 3~5개, 빵(카스텔라), 생크림, 크런치 30g, 스프링클,
분당, 이쑤시개, 플라스틱 화분 준비하기

2

빵을 화분 크기로 잘라서 화분의 70% 정도가 되도록 넣기

3

빵 위에 생크림을 올려 주기

4

생크림 위에 스프링클을 뿌려 주기

5

생크림 위에 크런치를 올리기

6

젤리를 이쑤시개에 꽂기

7

젤리를 화분에 꽂고 작품에 분당을 뿌려 완성하기

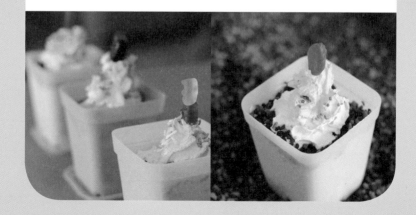

화분 케이크 요리미술

컵케이크 요리미술

1
한 명당 머핀 1개, 초코볼, 생크림, 초콜릿 시럽,
스프링클, 사과 슬라이스, 분당, 투명 컵을 준비하기

2
머핀을 준비한 투명용기에 넣어 주기

3
머핀 위에 생크림을 올려 주기

4
초코볼이나 사과 슬라이스, 막대 과자로
자신이 구상한 형태로 표현하기

5
스프링클을 골고루 뿌려 주기

6
완성도를 높여 주는 분당 뿌리기

컵케이크 요리미술

식빵 케이크 요리미술

1

한 명당 식빵 4개, 스프링클 20g이나 초콜릿 시럽,
생크림, 분당, 딸기잼을 준비하기

2

식빵을 원하는 모양으로 잘라 주기

3

식빵에 잼을 넓게 퍼서 발라 주기

4

잼을 바른 식빵 위에 식빵을 한 장 더 올리고
그 위에 생크림을 올려 주기

5

생크림 위에 스프링클을 뿌려 주기

6

초콜릿 시럽으로 조형 원리 '리듬'을 표현하기

7

작품에 분당을 뿌려 완성하기

식빵 케이크 요리미술

브로슈에트 요리미술

1
파프리카, 피망, 새송이버섯, 떡볶이용 떡, 햄, 토마토, 레몬즙,
핫소스, 토마토 페이스트, 양파, 올리고당, 소금, 후추,
볼, 그릇을 준비하기

2
살사소스 만들기
(피망과 양파는 잘게 다지고
토마토는 끓는 물에 살짝 데친 후 껍질을 벗겨 잘게 다져 준다.
그 다음 볼에 잘게 다진 채소들을 넣고
케첩, 핫소스, 레몬즙, 소금, 후추, 올리고당을 넣어서 섞어 준다.)

3
준비한 꽂이용 채소들을 가로 2cm, 세로 8cm 정도로 잘라 주기

4
꼬챙이에 재료들을 프라이팬으로 노릇하게 구워 주기

5
잘 구워진 꼬챙이 재료들 위에 살사소스를 양면으로 발라 주기

6
브로슈에트를 완성 접시에 담아 주기

브로슈에트 요리미술

토르티야 피자 요리미술

1

토르티야, 카레와 짜장 소스, 토마토 페이스트, 케첩, 양파, 피망,
베이컨, 햄, 모차렐라 치즈를 준비하기

2

채소들을 가늘게 잘라 주기 (올리브도 링 모양으로 자르기)

3

햄과 베이컨을 큐브 모양으로 썰고
프라이팬에 기름을 조금 두른 후 구워 주기

4

가열하기 전 프라이팬에 기름을 조금 두른 후
유산지를 펼쳐 놓고, 그 위에 토마토 페이스트 바르기

5

구운 햄과 베이컨을 올리고 그 위에 채소들을 얹어 놓기

6

피자용 모차렐라 치즈를 뿌린 후 카레와 짜장 소스를 올려 주기

7

프라이팬에 뚜껑을 닫고
중간 불로 3분, 약한 불로 3분 정도 익혀 주기

8

토르티야 피자를 완성 접시에 담기

토르티야 피자 요리미술

과일 찹쌀떡 요리미술

1
한 명당 찹쌀떡 2개, 팥앙금, 포도, 녹차 가루,
스프링클, 분당을 준비하기

2
포도에 팥앙금을 묻혀 동그란 모양을 만들어 주기

3
찹쌀떡으로 팥앙금을 씌운 포도를 잘 감싸서
원 모양으로 빚어 주기

4
찹쌀떡에 녹차 가루나 코코아 가루 뿌려 주기
(가루를 뿌리기 전에 빵칼로 잘라서 단면이 보이도록 한다.)

5
작품에 스프링클과 분당을 뿌려 완성한다.

과일 찹쌀떡 요리미술

다색 주먹밥 요리미술

1

밥, 오이, 당근, 맛살, 소시지, 밥새우, 마요네즈, 간장, 올리브유,
참기름, 올리고당, 김 가루, 빵가루 등을 준비하기

2

채소들과 맛살, 단무지를 잘게 다져 주기

3

햄과 밥새우는 프라이팬에 올려서 익힌 후 다져 주기

4

다진 재료들을 볼에 넣고
간장과 올리고당, 마요네즈, 참기름을 넣고 잘 섞어 주기

5

잘 섞은 재료를 밥 속에 넣은 다음 공 모양으로 만들어 주기

6

주먹밥에 김 가루나 빵가루 등으로 감싸 주기

7

주먹밥들을 완성 그릇에 담기
(자신의 아이디어 레시피한 모습에 맞게 배치하기)

다색 주먹밥 요리미술

개구리 빵 요리미술

1

롤빵, 버터, 잼, 치즈, 녹차 가루, 젤리, 골든볼 빵, 꿀,
이쑤시개를 준비하기

2

롤빵의 밑부분을 2/3 정도 잘라 주기

3

롤빵에 자른 부위에 버터와 잼을 발라 주기

4

롤빵 전체를 요리용 붓을 이용해 꿀로 바르고,
그 다음 녹차 가루를 체에 받혀서 흔들 듯 뿌려 주기

5

젤리를 이쑤시개에 꽂고 골든볼 빵에 눈 모양으로 붙여 주기
(두 개를 만들기)

6

롤빵에 치즈를 끼워 넣고 골든볼 빵으로 만든 눈을 꽂아 주기

7

완성된 개구리 빵을 완성 접시에 담기

개구리 빵 요리미술

카나페 요리미술

1
크래커, 과일(포도, 오렌지, 딸기 등), 버터나 사워크림, 잼,
스프링클, 분당을 준비하기

2
크래커 위에 버터를 바르기

(사워크림이나 잼 등도 사용 가능함)

3
과일을 아이디어 레시피의 의도에 맞게 잘라 주기

4
스프링클로 꾸며 주기

(스프링클을 장식할 때 핀셋을 이용하면 좀 더 정확한 위치에 표현할 수 있음)

5
크래커 위에 과일 토핑들로 꾸며 주기

6
작품에 분당을 뿌려 완성하기

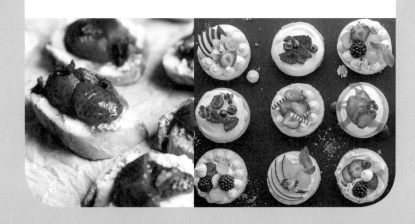

카나페 요리미술

과자로 동물 만들기 요리미술

1

다양한 형태의 과자, 모닝빵, 마시멜로, 꿀, 이쑤시개,
초콜릿 시럽, 딸기잼 등을 준비하기

2

고슴도치를 만들 빵을 준비하기(자신의 아이디어 레시피의 작품에
따라 제작 순서는 변경 가능함)

3

고슴도치를 만들기 위해 빵에 이쑤시개를 꽂아 주기

(이쑤시개 위에 '꼬깔콘'을 올리기 위한 작업임)

4

고슴도치의 눈을 만들기 위해
젤리에 이쑤시개를 꽂아서 빵에 고정하기

5

완성된 작품을 완성 접시에 옮겨 담기

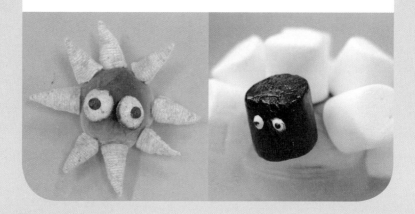

과자로 동물 만들기 요리미술

채소 콘샐러드 요리미술

1

파프리카, 오이, 당근, 양파, 양배추, 올리고당, 딸기잼, 머스터드,
마요네즈, 케첩, 일회용 톱니 칼을 준비하기

2

스위트콘에 물기를 제거하고 스위트콘에 마요네즈 한 스푼,
올리고당 한 스푼, 딸기잼 한 스푼을 넣어 섞거나,
또는 소스를 미리 섞지 않고 마지막에 플레이팅할 때 올려 주기

3

잘라 놓은 채소들을 스위트콘 주변에 올리기

4

머스터드소스와 케첩을 올려서 완성하기

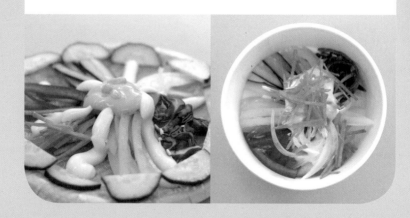

채소 콘샐러드 요리미술

삶의 행복을 꿈꾸는 교육은 어디에서 오는가?

미래 100년을 향한 새로운 교육 · 혁신교육을 실천하는 교사들의 **필독서**

● 교육혁명을 앞당기는 배움책 이야기 혁신교육의 철학과 잉걸진 미래를 만나다!

한국교육연구네트워크 총서

01 핀란드 교육혁명
한국교육연구네트워크 엮음 | 320쪽 | 값 15,000원

02 일제고사를 넘어서
한국교육연구네트워크 엮음 | 284쪽 | 값 13,000원

03 새로운 사회를 여는 교육혁명
한국교육연구네트워크 엮음 | 380쪽 | 값 17,000원

04 교장제도 혁명
한국교육연구네트워크 엮음 | 268쪽 | 값 14,000원

05 새로운 사회를 여는 교육자치 혁명
한국교육연구네트워크 엮음 | 312쪽 | 값 15,000원

06 혁신학교에 대한 교육학적 성찰
한국교육연구네트워크 엮음 | 308쪽 | 값 15,000원

07 진보주의 교육의 세계적 동향
한국교육연구네트워크 엮음 | 324쪽 | 값 17,000원
2018 세종도서 학술부문

08 더 나은 세상을 위한 학교혁명
한국교육연구네트워크 엮음 | 404쪽 | 값 21,000원
2018 세종도서 교양부문

한국교육연구네트워크 번역 총서

01 프레이리와 교육
존 엘리아스 지음 | 한국교육연구네트워크 옮김
276쪽 | 값 14,000원

02 교육은 사회를 바꿀 수 있을까?
마이클 애플 지음 | 강희룡·김선우·박원순·이형빈 옮김
356쪽 | 값 16,000원

03 비판적 페다고지는 세상을 변화시킬 수 있는가?
Seewha Cho 지음 | 심성보·조시화 옮김 | 280쪽 | 값 14,000원

04 마이클 애플의 민주학교
마이클 애플·제임스 빈 엮음 | 강희룡 옮김 | 276쪽 | 값 14,000원

05 21세기 교육과 민주주의
넬 나딩스 지음 | 심성보 옮김 | 392쪽 | 값 18,000원

06 세계교육개혁: 민영화 우선인가 공적 투자 강화인가?
린다 달링-해먼드 외 지음 | 심성보 외 옮김 | 408쪽 | 값 21,000원

07 콩도르세, 공교육에 관한 다섯 논문
니콜라 드 콩도르세 지음 | 이주환 옮김 | 300쪽 | 값 16,000원

혁신학교
성열관·이순철 지음 | 224쪽 | 값 12,000원

행복한 혁신학교 만들기
초등교육과정연구모임 지음 | 264쪽 | 값 13,000원

서울형 혁신학교 이야기
이부영 지음 | 320쪽 | 값 15,000원

혁신교육, 철학을 만나다
브렌트 데이비스·데니스 수마라 지음
현인철·서용선 옮김 | 304쪽 | 값 15,000원

혁신교육 존 듀이에게 묻다
서용선 지음 | 292쪽 | 값 14,000원

다시 읽는 조선 교육사
이만규 지음 | 750쪽 | 값 33,000원

대한민국 교육혁명
교육혁명공동행동 연구위원회 지음 | 224쪽 | 값 12,000원

대한민국 교사, 어떻게 가르칠 것인가?
윤성관 지음 | 320쪽 | 값 15,000원

아이들을 어떻게 가르칠 것인가
사토 마나부 지음 | 박찬영 옮김 | 232쪽 | 값 13,000원

모두를 위한 국제이해교육
한국국제이해교육학회 지음 | 364쪽 | 값 16,000원

경쟁을 넘어 발달 교육으로
현광일 지음 | 288쪽 | 값 14,000원

독일 교육, 왜 강한가?
박성희 지음 | 324쪽 | 값 15,000원

핀란드 교육의 기적
한넬레 니에미 외 엮음 | 장수명 외 옮김 | 456쪽 | 값 23,000원

한국 교육의 현실과 전망
심성보 지음 | 724쪽 | 값 35,000원

4·16, 질문이 있는 교실 마주이야기 통합수업으로 혁신교육과정을 재구성하다!

통하는 공부
김태호·김형우·이경석·심우근·허진만 지음
324쪽 | 값 15,000원

내일 수업 어떻게 하지?
아이함께 지음 | 300쪽 | 값 15,000원
2015 세종도서 교양부문

인간 회복의 교육
성래운 지음 | 260쪽 | 값 13,000원

교과서 너머 교육과정 마주하기
이윤미 외 지음 | 368쪽 | 값 17,000원

수업 고수들
수업·교육과정·평가를 말하다
박현숙 외 지음 | 368쪽 | 값 17,000원

도덕 수업, 책으로 묻고 윤리로 답하다
울산도덕교사모임 지음 | 320쪽 | 값 15,000원

체육 교사, 수업을 말하다
전용진 지음 | 304쪽 | 값 15,000원

교실을 위한 프레이리
아이러 쇼어 엮음 | 사람대사람 옮김 | 412쪽 | 값 18,000원

마을교육공동체란 무엇인가?
서용선 외 지음 | 360쪽 | 값 17,000원

교사, 학교를 바꾸다
정진화 지음 | 372쪽 | 값 17,000원

함께 배움
학생 주도 배움 중심 수업 이렇게 한다
니시카와 준 지음 | 백경석 옮김 | 280쪽 | 값 15,000원

공교육은 왜?
홍섭근 지음 | 352쪽 | 값 16,000원

자기혁신과 공동의 성장을 위한
교사들의 필리버스터
윤양수·원종희·장군·조경삼 지음 | 280쪽 | 값 14,000원

함께 배움 이렇게 시작한다
니시카와 준 지음 | 백경석 옮김 | 196쪽 | 값 12,000원

함께 배움 교사의 말하기
니시카와 준 지음 | 백경석 옮김 | 188쪽 | 값 12,000원

교육과정 통합, 어떻게 할 것인가?
성열관 외 지음 | 192쪽 | 값 13,000원

미래교육의 열쇠, 창의적 문화교육
심광현·노명우·강정석 지음 | 368쪽 | 값 16,000원

주제통합수업, 아이들을 수업의 주인공으로!
이윤미 외 지음 | 392쪽 | 값 17,000원

수업과 교육의 지평을 확장하는 수업 비평
윤양수 지음 | 316쪽 | 값 15,000원
2014 문화체육관광부 우수교양도서

교사, 선생이 되다
김태은 외 지음 | 260쪽 | 값 13,000원

교사의 전문성, 어떻게 만들어지나
국제교원노조연맹 보고서 | 김석규 옮김 392쪽 | 값 17,000원

수업의 정치
윤양수·원종희·장군 지음 | 280쪽 | 값 14,000원

학교협동조합,
현장체험학습과 마을교육공동체를 잇다
주수원 외 지음 | 296쪽 | 값 15,000원

거꾸로 교실,
잠자는 아이들을 깨우는 수업의 비밀
이민경 지음 | 280쪽 | 값 14,000원

교사는 무엇으로 사는가
정은균 지음 | 292쪽 | 값 15,000원

마음의 힘을 기르는 감성수업
조선미 외 지음 | 300쪽 | 값 15,000원

작은 학교 아이들
지경준 엮음 | 376쪽 | 값 17,000원

아이들의 배움은 어떻게 깊어지는가
이시이 준지 지음 | 방지현·이창희 옮김 | 200쪽 | 값 11,000원

대한민국 입시혁명
참교육연구소 입시연구팀 지음 | 220쪽 | 값 12,000원

교사를 세우는 교육과정
박승열 지음 | 312쪽 | 값 15,000원

전국 17명 교육감들과 나눈 교육 대담
최창의 대담·기록 | 272쪽 | 값 15,000원

들뢰즈와 가타리를 통해 유아교육 읽기
리세롯 마리엣 올슨 지음 | 이연선 외 옮김 | 328쪽 | 값 17,000원

 학교 혁신의 길, 아이들에게 묻다
남궁상운 외 지음 | 272쪽 | 값 15,000원

 프레이리의 사상과 실천
사람대사람 지음 | 352쪽 | 값 18,000원
2018 세종도서 학술부문

 혁신학교, 한국 교육의 미래를 열다
송순재 외 지음 | 608쪽 | 값 30,000원

 페다고지를 위하여
프레네의 『페다고지 불변요소』 읽기
박찬영 지음 | 296쪽 | 값 15,000원

 노자와 탈현대 문명
홍승표 지음 | 284쪽 | 값 15,000원

 선생님, 민주시민교육이 뭐예요?
염경미 지음 | 244쪽 | 값 15,000원

 어쩌다 혁신학교
유우석 외 지음 | 380쪽 | 값 17,000원

 미래, 교육을 묻다
정광필 지음 | 232쪽 | 값 15,000원

 대학, 협동조합으로 교육하라
박주희 외 지음 | 252쪽 | 값 15,000원

 입시, 어떻게 바꿀 것인가?
노기원 지음 | 306쪽 | 값 15,000원

 촛불시대, 혁신교육을 말하다
이용관 지음 | 240쪽 | 값 15,000원

 라운드 스터디
이시이 데루마사 외 엮음 | 224쪽 | 값 15,000원

 미래교육을 디자인하는 학교교육과정
박승열 외 지음 | 348쪽 | 값 18,000원

 흥미진진한 아일랜드 전환학년 이야기
제리 제퍼스 지음 | 최상덕·김호원 옮김 | 508쪽 | 값 27,000원

 폭력 교실에 맞서는 용기
따돌림사회연구모임 학급운영팀 지음 | 272쪽 | 값 15,000원

 그래도 혁신학교
박은혜 외 지음 | 248쪽 | 값 15,000원

 학교는 어떤 공동체인가?
성열관 외 지음 | 228쪽 | 값 15,000원

 학교 민주주의의 불한당들
정은균 지음 | 276쪽 | 값 14,000원

 교육과정, 수업, 평가의 일체화
리사 카터 지음 | 박승열 외 옮김 | 196쪽 | 값 13,000원

 학교를 개선하는 교장
지속가능한 학교 혁신을 위한 실천 전략
마이클 풀란 지음 | 서동연·정효준 옮김 | 216쪽 | 값 13,000원

 공자던, 논어는 이것이다
유문상 지음 | 392쪽 | 값 18,000원

 교사와 부모를 위한
발달교육이란 무엇인가?
현광일 지음 | 380쪽 | 값 18,000원

 교사, 이오덕에게 길을 묻다
이무완 지음 | 328쪽 | 값 15,000원

 낙오자 없는 스웨덴 교육
레이프 스트란드베리 지음 | 변광수 옮김 | 208쪽 | 값 13,000원

 끝나지 않은 마지막 수업
장석웅 지음 | 328쪽 | 값 20,000원

 경기꿈의학교
진흥섭 외 지음 | 360쪽 | 값 17,000원

 학교를 말한다
이성우 지음 | 292쪽 | 값 15,000원

 행복도시 세종, 혁신교육으로 디자인하다
곽순일 외 지음 | 392쪽 | 값 18,000원

 나는 거꾸로 교실 거꾸로 교사
류광모·임정훈 지음 | 212쪽 | 값 13,000원

 교실 속으로 간 이해중심 교육과정
온정덕 외 지음 | 224쪽 | 값 13,000원

 교실, 평화를 말하다
따돌림사회연구모임 초등우정팀 지음 | 268쪽 | 값 15,000원

 학교자율운영 2.0
김용 지음 | 240쪽 | 값 15,000원

 학교자치를 부탁해
유우석 외 지음 | 252쪽 | 값 15,000원

 국제이해교육 페다고지
강순원 외 지음 | 256쪽 | 값 15,000원

교사 전쟁
다나 골드스타인 지음 | 유성상 외 옮김 | 468쪽 | 값 23,000원

인공지능 시대의 사회학적 상상력
홍승표 지음 | 260쪽 | 값 15,000원

미래교육, 어떻게 만들어갈 것인가?
송기상·김성천 지음 | 300쪽 | 값 16,000원

선생님, 페미니즘이 뭐예요?
염경미 지음 | 280쪽 | 값 15,000원

교과서 밖에서 만나는 역사 교실 상식이 통하는 살아 있는 역사를 만나다

전봉준과 동학농민혁명
조광환 지음 | 336쪽 | 값 15,000원

남도의 기억을 걷다
노성태 지음 | 344쪽 | 값 14,000원

응답하라 한국사 1·2
김은석 지음 | 356쪽·368쪽 | 각권 값 15,000원

즐거운 국사수업 32강
김남선 지음 | 280쪽 | 값 11,000원

즐거운 세계사 수업
김은석 지음 | 328쪽 | 값 13,000원

강화도의 기억을 걷다
최보길 지음 | 276쪽 | 값 14,000원

광주의 기억을 걷다
노성태 지음 | 348쪽 | 값 15,000원

선생님도 궁금해하는 한국사의 비밀 20가지
김은석 지음 | 312쪽 | 값 15,000원

걸림돌
키르스텐 세룹-빌펠트 지음 | 문봉애 옮김
248쪽 | 값 13,000원

역사수업을 부탁해
열 사람의 한 걸음 지음 | 388쪽 | 값 18,000원

진실과 거짓, 인물 한국사
하성환 지음 | 400쪽 | 값 18,000원

우리 역사에서 사라진 근현대 인물 한국사
하성환 지음 | 296쪽 | 값 18,000원

꼬물꼬물 거꾸로 역사수업
역모자들 지음 | 436쪽 | 값 23,000원

교과서 밖에서 배우는 역사 공부
정은교 지음 | 292쪽 | 값 14,000원

팔만대장경도 모르면 빨래판이다
전병철 지음 | 360쪽 | 값 16,000원

빨래판도 잘 보면 팔만대장경이다
전병철 지음 | 360쪽 | 값 16,000원

영화는 역사다
강성률 지음 | 288쪽 | 값 13,000원

친일 영화의 해부학
강성률 지음 | 264쪽 | 값 15,000원

한국 고대사의 비밀
김은석 지음 | 304쪽 | 값 13,000원

조선족 근현대 교육사
정미량 지음 | 320쪽 | 값 15,000원

다시 읽는 조선근대 교육의 사상과 운동
윤건차 지음 | 이명실·심성보 옮김 | 516쪽 | 값 25,000원

음악과 함께 떠나는 세계의 혁명 이야기
조광환 지음 | 292쪽 | 값 15,000원

논쟁으로 보는 일본 근대 교육의 역사
이명실 지음 | 324쪽 | 값 17,000원

다시, 독립의 기억을 걷다
노성태 지음 | 320쪽 | 값 16,000원

한국사 리뷰
김은석 지음 | 244쪽 | 값 15,000원

더불어 사는 정의로운 세상을 여는 인문사회과학 사람의 존엄과 평등의 가치를 배운다

 밥상혁명
강양구·강이현 지음 | 298쪽 | 값 13,800원

 좌우지간 인권이다
안경환 지음 | 288쪽 | 값 13,000원

 도덕 교과서 무엇이 문제인가?
김대용 지음 | 272쪽 | 값 14,000원

 민주시민교육
심성보 지음 | 544쪽 | 값 25,000원

 자율주의와 진보교육
조엘 스프링 지음 | 심성보 옮김 | 320쪽 | 값 15,000원

 민주시민을 위한 도덕교육
심성보 지음 | 500쪽 | 값 25,000원
2015 세종도서 학술부문

 민주화 이후의 공동체 교육
심성보 지음 | 392쪽 | 값 15,000원
2009 문화체육관광부 우수학술도서

 교과서 밖에서 배우는 인문학 공부
정은교 지음 | 280쪽 | 값 13,000원

 갈등을 넘어 협력 사회로
이창언·오수길·유문종·신윤관 지음 | 280쪽 | 값 15,000원

 오래된 미래교육
정재걸 지음 | 392쪽 | 값 18,000원

 동양사상과 마음교육
정재걸 외 지음 | 356쪽 | 값 16,000원
2015 세종도서 학술부문

 대한민국 의료혁명
전국보건의료산업노동조합 엮음 | 548쪽 | 값 25,000원

 교과서 밖에서 배우는 철학 공부
정은교 지음 | 280쪽 | 값 14,000원

 교과서 밖에서 배우는 고전 공부
정은교 지음 | 288쪽 | 값 14,000원

 교과서 밖에서 배우는 사회 공부
정은교 지음 | 304쪽 | 값 15,000원

 전체 안의 전체 사고 속의 사고
김우창의 인문학을 읽다
현광일 지음 | 320쪽 | 값 15,000원

 교과서 밖에서 배우는 윤리 공부
정은교 지음 | 292쪽 | 값 15,000원

 카스트로, 종교를 말하다
피델 카스트로·프레이 베토 대담 | 조세종 옮김
420쪽 | 값 21,000원

 한글 혁명
김슬옹 지음 | 388쪽 | 값 18,000원

 일제강점기 한국철학
이태우 지음 | 448쪽 | 값 25,000원

 우리 안의 미래교육
정재걸 지음 | 484쪽 | 값 25,000원

 한국 교육 제4의 길을 찾다
이길상 지음 | 400쪽 | 값 21,000원

 비판적 실천을 위한 교육학
이윤미 외 지음 | 448쪽 | 값 23,000원

 왜 그는 한국으로 돌아왔는가?
황선준 지음 | 364쪽 | 값 17,000원

남북이 하나 되는 두물머리 평화교육 분단 극복을 위한 치열한 배움과 실천을 만나다

 10년 후 통일
정동영·지승호 지음 | 328쪽 | 값 15,000원

 선생님, 통일이 뭐예요?
정경호 지음 | 252쪽 | 값 13,000원

 분단시대의 통일교육
성래운 지음 | 428쪽 | 값 18,000원

 김창환 교수의 DMZ 지리 이야기
김창환 지음 | 264쪽 | 값 15,000원

 한반도 평화교육 어떻게 할 것인가
이기범 외 지음 | 252쪽 | 값 15,000원

참된 삶과 교육에 관한
생각 줍기